那個洞
是哪裡來的

田卉群・著

——試論中國電影困境的
形成及發展戰略

目次───────

內容提要

　　本文試圖對中國電影的發展脈絡加以梳理，並採用電影文化研究和比較研究相結合的方式，分析中國電影困境的形成。

　　本文由六部分組成，除導論和結語外，正文從中國電影憑藉「他人引導」成為獨特的集體感知對象這一角度出發，對中國電影發展脈絡加以梳理，進行比較研究，指出中國電影亟需解決的問題。

　　導論研究近兩年國產電影現象，尤其是《英雄》、《無極》的毀與譽，指出國產電影的現狀堪憂，尤其是《英雄》、《無極》的出現使國產電影喪失了諸如「投資不足」、「高科技程度不夠」等藉口，赤裸裸地暴露出國產電影自身的困境。因此，總結、分析中國電影困境的形成成為當務之急。

　　正文從探討電影為何而誕生，因何而生存的基本問題入手。電影這一機械文明的產物，力圖再現現代都市生活，為人類文明史留下生動的摹本，成為工業文明時代獨特的集體感知對象。

　　在中國，早期電影憑藉「他人引導」這一獨特功能成為民眾新的集體感知對象，並進而創造了中國電影第一個輝煌期，成功實現了電影的本土化和類型化，在武俠類型片、新現實主義、女性電影、喜劇片、詩意和夢境的表現等方面都進行了卓有成效的探索。

　　建國之後，雖然以「二元對立」的主要矛盾方式實現了戰爭片與反特片類型的成熟，但在獨特的歷史條件下，「他人引導」逐漸轉移成為「英雄／權威引導」，「群眾性癲狂」導致「代類型電影」出現，中國電影「故事消失」了。

　　中國主流電影至今不能實現類型片的成熟，全面反映基本文化矛盾並實現虛幻征服；基本文化矛盾漫漶不清；主流影片不能實現

隱蔽的宣教功能，男性主人公身份缺失；電影產業化道路上出現創意危機；這些原因導致中國電影陷入困境。

結語總結中國電影困境的形成。

關鍵字：中國電影的困境　基本文化矛盾　代類型電影

Abstract

The aim of this paper is to comb the development threads of Chinese movie industry from the angle of combining movie culture study, and to analyze the causes of current dilemma of Chinese movie by taking comparative study.

This paper consists of six parts. In addition to the introduction part and the conclusion part, the main context combs the originality threads of Chinese movie development from the viewpoint of that Chinese movie became the unique object of collective sense by ways of 「Third Party Guide 」, and furthermore to study Chinese movie in a comparative manner to point out the urgent problems of Chinese movie.

The Introduction starts from the recent films made in China, especially the praise and blame on Hero and The Promise, to point out that the status of Chinese movie is worth worrying, especially the birth of Hero and The Promise crash the excuses of 「not enough investment 」 and 「not enough hi-tech capability 」 , etc., and shows Chinese movie industry in dilemma without any hide. Hence, it is the top priority to summarize and analyze the cause of the dilemma of Chinese movie industry.

The main part starts from the discussion of basic questions of why movie was born and for what movie lives. Movie, the outcome of machinery civilization, has been doing its best to reappear modern city life to leave lively description for human's civilization history and to become the unique object of collective sense in the era of industrial civilization.

In China, movie industry in the early stage became the fresh object of collective people sense, thanked the unique function of 「Third Party Guide」, and created the first prosperous period of Chinese movie, and realized the localization and categorization of movie industry successfully. It made achievements on probing in KongFu type movie, Neo-realism, female films, comedy, and the description of poetic and dreams.

After the Communist Revolution, in the specific historical environment, 「Third Party Guide」 transferred to 「Hero/Authority Guide」, and Mass Madness resulted in Quasi-type Movie, story-telling disappeared in Chinese movies, although war movies and couter-agency movies reached maturity influenced by 「2-element contradictory」 theory.

Then it points out that the main stream of Chinese movie cannot display the basic cultural contradictions and realize the conquering of the illusion. Furthermore, the basic cultural contradictory is not clear, and the main-stream movies cannot complete the advocating function in a hidden manner. The male figures have no clear identification. There are few narrative methods and tactics. Those are the reasons that caused Chinese movie in dilemma.

The final part draws conclusion of the cause of dilemma of Chinese movie industry.

Key words: the current dilemma of Chinese movie; Basic Cultural Contradiction; Quasi-type Movie.

導論：那個洞是哪裡來的？

——困境中的中國電影

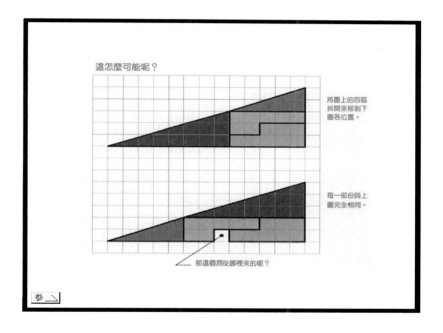

這是一幅有趣的圖，直到現在，筆者依然無法弄清楚那個洞到底是從哪裡來的？直到開始博士論文的寫作，梳理中國電影的現狀，才發現這幅圖居然也是一個「有意味的形式」——它就像困境中的中國電影，尤其可以惟妙惟肖地描繪《英雄》、《無極》等影片的處境：高科技、大製作、全明星、成功的市場運作……這些從好萊塢借鑒來的秘密武器統統被用於武裝這類影片。然而，《英雄》作為中國電影的第一顆重磅炸彈，帶給觀眾的除了很高的期待，還

有更多的失望——觀眾的反饋幾乎沒有例外，都覺得這部影片似乎「缺了一點什麼」。陳凱歌進軍商業巨製的轉型之作《無極》，已經在網路上引發了超級口水大戰，對《無極》進行後現代拼貼的「惡搞」作品《一個饅頭引發的血案》反倒博得一片叫好之聲。陳凱歌導演三年磨一劍，僅向香港編劇張炭傳達概念就用去了 8 個月的時間。然而，導演在影片中力圖闡述的許多哲思和道理，並沒有通過生動可信的形象傳達給觀眾。這部影片所缺的，已經不僅僅是一個洞了。

　　《英雄》曾在柏林、金球、奧斯卡鎩羽而歸。《無極》同樣經歷了金球和奧斯卡的失敗。失敗並不是最可悲的，奧斯卡也並不是一個含金量最高的獎項，甚至有一部分電影理論家以談論「奧斯卡」為恥。可悲的是中國觀眾對《英雄》、《無極》遭遇失敗近乎「歡欣鼓舞」的奇怪反應。

2004 年國際影片在美國市場票房收入最高的前十名影片（僅指在美國的票房）[1]：

排名	影片	國家／地區	收入（萬美元）
1	《英雄》	中國	5370
2	《BJ 單身日記——男人禍水（Bridget Jones's Diary-The Edge Of Reason）》	英國、法國、美國	3640
3	《遊戲王（Yu-Gi-Oh！）》	日本	1980
4	《虎兄虎弟（Two Brothers）》	法國	1920
5	《革命前夕的摩托車日記（Diarios de motocicleta）》	阿根廷、智利、秘魯、英國、美國	1430
6	《上帝之城（Cith of God）》	巴西、法國	760
7	《沒有墨西哥人的日子（A day without a Mexican）》	墨西哥	420

[1] [美]駱思典，劉宇清譯：《全球化時代的華語電影：參照美國看中國電影的國際市場前景》，《當代電影》2006 年第 1 期，第 23 頁

8	《再見，列寧（Goodbye, Lenin!）》	德國	400
9	《愛無國界（Veer-Zaara）》	印度	270
10	《春來冬去》	韓國	240

　　在《英雄》、《無極》掀起票房高峰的同時，中國電影也正在失去它的觀眾。

　　截止 2003 年 1 月份，《英雄》已經取得 2 億 3 千萬票房，從上表中可以看出，在 2004 年進入美國市場的國際影片中，《英雄》的票房收入高踞榜首。《無極》在國內的票房已達 1 億 4 千萬，2006 年 5 月 5 日在北美地區上映，儘管在北美的發行權遭到韋恩斯坦兄弟公司（The Weinstein brothers）的退包，2006 年 3 月 15 在法國公映後，法國最權威的《電影手冊（Cahiers du Cinema）》的影評家讓・蜜雪兒・費羅冬也給予以了徹底否定的評語：「荒誕無稽的特效，浮誇的異國情調」[2]。但從發行成績來看，這些高成本大製作影片本應成為我們的驕傲，為什麼反倒觸犯眾（觀眾）怒？與張藝謀《活著》、《秋菊打官司》、《紅高粱》，陳凱歌的《黃土地》、《霸王別姬》等影片一樣，《英雄》、《無極》將進入中國的電影史，只不過角度不同。除了票房的成功之外，《英雄》、《無極》的失敗見證著這樣一個時代的到來：中國電影不再擁有藉口。大製作、高科技、全明星、與國際接軌的的製片管理、成功的市場運作模式，從前我們可以說：中國電影缺乏上述一項或幾項構成「重磅炸彈」的條件，所以我們的電影缺乏競爭力。然而，《英雄》、《無極》一出，我們喪失了所有的藉口。赤裸裸展現出來的，將是中國電影自身的困境。

　　中國電影到底出了什麼問題？

　　困境使得中國電影曾有過的輝煌格外令人感慨：

　　1933 年攝製的影片《春蠶》曾令國外的影評人驚呼：「新現實主義在中國！」

[2]　引自 2006 年 3 月 23 日《新聞午報》

　　如果 30、40 年代的影片《十字街頭》、《新閨怨》、《長恨歌》、《麗人行》等能夠在世界範圍內發行，引起的反響將不遜色於若干年後美國《克拉瑪對克拉瑪（Kramer vs. Kramer）》和英國《相見恨晚（Brief Encounter）》等名片。這些影片都同樣探討了知識女性的命運，獨立和家庭的關係，以及中年人的婚戀危機。比國外同類題材影片至少早出現了二十年。

　　《桃李劫》寫盡了美國影片《畢業生（The Graduate）》的少年愁，但又沒有那神話式的、「最後一分鐘營救」的大團圓結局。《畢業生》是新好萊塢影片的扛鼎之作，但是它的結局同樣落入窠臼，並不完全符合現代電影的敘事策略。希區考克（Alfred Hitchcock）曾經以《驚魂記（Psycho）》為例，論述了電影的現代敘事策略：「（《驚魂記》）可以被認為是第一部『現代的』美國影片；他那不令人同情的人物；堅持觀眾意識到那些人物遭遇到什麼事，以及是怎樣遭遇到的；它拒絕為本文提供一個令人慰藉和終了的結局，所有這些特點都從根本上改變了五〇年代電影的那種普遍的自鳴得意並往往是千篇一律的敘事結構。」[3]從這個角度講，《畢業生》還未能完全超越舊好萊塢的敘事體系；而《桃李劫》卻執著地令觀眾意識到主人公身上發生的悲劇，並試圖探討這些悲劇的根源。

　　《哀樂中年》曾經入選香港影評人評選的「十佳中國電影」。這部由石揮主演的影片，極具超前意識地講述了老年人的精神危機，與 2003 年呼聲很高的奧斯卡最佳男演員提名影片《關於施密特（About Schmidt）》有異曲同工之妙。而石揮的表演，也絲毫不遜色於美國著名的演員傑克．尼柯森（Jack Nicholson）。

　　……

　　歷數中國電影史曾經的輝煌，只能令今天的中國電影黯然神傷。

3　引自《舊好萊塢／新好萊塢：儀式、藝術與工業》[美]湯瑪斯．沙茲著，第 272 頁，中國廣播電視出版社　1992

導演何群曾發表過悲壯的宣言：「中國電影就像中國足球」。中國的導演也只能屢敗屢戰。

著名導演張建亞這樣形容中國電影所處的境遇：「都說中國電影已經走到谷底了，可沒想到，谷底還有坑。」他還解釋說自己為什麼拍攝了一部主旋律影片《緊急迫降》：「拍主旋律謀名謀利不對，可謀生總還可以的吧？」——這位導演曾經以其天才的創造力拍攝過《三毛從軍記》、《王先生之慾火焚身》等具有後現代風格的出色影片，竟然發出這樣的感慨，不能不令人感到無奈。

回顧近幾年的中國電影，似乎也曾勃發過生機，僅以 2002 年第九屆和 2003 年第十屆大學生電影節參賽影片和學術活動為例，我們至少可以看到這樣兩種現象：

——11 位處女作導演同時出擊。

——「第五代」導演重出江湖。

然而，撥開繁華、喧囂與騷動的表像，背後潛藏的是這樣的聲音：

「第五代」已經結束了。

一位七十多歲、曾為學生時代的「第五代」電影導演啟蒙的老教授說：「第五代」已經結束了。說得平平淡淡，並不怎樣感慨。

——這是事實，而且是不爭的事實。因此，這位飽經滄桑的老電影人才以豁達的態度接受和提及。

沉寂十年的田壯壯導演終於迎來了他所期待的下個世紀，然而他的選擇卻是重拍上個世紀的經典《小城之春》。在第九屆大學生電影節《小城之春》研討會上，他以寬容的姿態接受了更多是批評的意見。新版《小城之春》是精緻的，但並不是經典的。一直以仰望「教父」的姿態仰望田壯壯導演的年輕人多多少少有些遺憾，因為不再感到他有表達的欲望了。他對電影的心態已經是完全徹底的平常心了。尤其令人疑惑的，是導演去掉了原版《小城之春》經典

的畫外音。國內的一些青年導演經常大量使用畫外音，但往往是蒼白無力的內容的蒼白無力的蛇足。真正具有史詩風格的影片，能夠通過獨特的影像世界再造一個時空，如《牯嶺街少年殺人案件》、《美國往事（Once upon a time in America）》等等，全片就沒有一句畫外音，而是由豐富的現場同期聲塑造了一個潛在的聲音時空，還原了一個逝去的時代。筆者本人反對一切無病呻吟、跳出來幫助作者說話的畫外音；但原版《小城之春》中，畫外音的使用非常獨特，它不是在宣洩「個人書寫」式的情感，而是有時與動作完全同步，如周玉紋從古城上回到家中，拿起繡花繃子，到妹妹的房間去享受那特別的陽光，畫外音是這樣說的：

> 「拿起繡花繃子，到妹妹屋裏去吧。」

這種粗聽起來似乎是廢話的畫外音，我們有似曾相識的感覺：在羅姆（Mikhail Romm）執導的經典影片《普通的法西斯（Ordinary Fascism）》中，他經常利用與片中出現的法西斯人物動作完全同步的畫外音，比如：「他進來了。他坐下了。」將法西斯置於視覺和聲音雙重的窺視之下。影片探討的是法西斯之所以出現的廣泛的社會和心理因素，通過這種手段，反思、探究的意味被大大增強。《小城之春》也同樣如此，通過與人物動作同步的畫外音，使人物內心的孤獨和苦悶從聲音的角度被雙重強化。

影片結尾，當戴禮言下決心自殺，到妻子房間中最後流連的時候，周玉紋的畫外音在說：

> 「三年來，他第一次走進我的房間。」

這幾乎不是現實的畫外音，而成為了敘事者的全知視角。影片就是通過這種亦真亦幻的空靈的聲音運用，多方位、多側面地構築了一個獨特的時空，供人們流連、品味、並將個人的情感與經驗灌注於其中。

而新版《小城之春》卻選擇刪掉畫外音，為原版上了顏色，喪失了那份空靈和韻味。野獸派畫家馬蒂斯很早就說過：「色彩作用於眼睛，而線條訴諸於心靈」。將一部本來就屬於「心靈」的影片上色，究竟有多大的意義呢？

黃建新以他一貫謙遜平和的態度參與了第九屆北京大學生電影節「黃建新研討會」。這位最穩健的導演如今也面臨困惑：他在尋找合適的內容去表達───一個可能為人們所關注的話題，比如說「更年期綜合症」。但他似乎也沒有真正迫切、發自內心渴望表達的內容了。2005 年的新片《求求你表揚我》，距離人們所關注的話題都已經越來越遙遠了。但黃建新畢竟曾經致力於開掘普通人關注的現象和話題，至少，他和觀眾是在一起的。比較而言，陳凱歌的努力就顯得十分勉強，《無極》之前的《和你在一起》，片名本身就帶有高高在上的貴族心態，而故事，正如陳凱歌在美國執導的影片《溫柔地殺我》───溫柔地殺掉了部分觀眾心中的盼望。這部影片除了王志文的表演可圈可點，更多的是套路和窠臼，滲透著做作與矯情。

孫周的《周漁的火車》是一部有炒作點但卻沒有閃光點的作品。當唯美等同於畫面的時候，影片就不再具有生命。

楊亞洲《美麗的大腳》很難令人相信這是《空鏡子》導演編導的作品，因為它的表現方式和影片的內涵還是 80 年代的。富於生活質感的細節的匱乏，導致這部影片成為一部空泛的平庸之作。2006 年作為第十三屆大學生電影節開幕片的《泥鰍也是魚》，表面上看來，是一部關注農民工生存境遇的作品，而導演非常表面化的處理手法，比如表現農民工以群眾性癲狂的狀態應聘、逃票、搶飯、洗澡等等，近乎妖魔化，喪失了新現實主義時代的沉痛悲憫的人文關懷。

李少紅《戀愛中的寶貝》在情人節檔期卻遭遇黑色情人節，愛情片居然讓年輕人看不懂了，這是進步，還是倒退？

張藝謀的《英雄》，製作精良，故事完整，可惜的是，歷史觀念的陳舊和對強權的諂媚使英雄淪陷。《十面埋伏》，連場景都穿幫的大製作，令人無語。《千里走單騎》，這部影片了不起的地方，是令來自日本的硬漢子高倉健流淚了，在有些並不是那麼需要淚水的地方。因此，硬漢的淚並沒有煽出觀眾的淚。

「第五代」結束了，不幸的或者說是幸運的，他們正年輕的時候，面對的是一片文化荒漠；如今，留給「第六代」和新生代的，是「第五代」在荒漠上搭建的海市蜃樓一般的文化景觀，以及「入關」後不啻於龍捲風一樣強烈的衝擊。

誕生之初的新生代怎樣面臨挑戰？在學習階段，新生代更多接受了藝術電影和作者電影的觀念，因此，初期作品大多希望實現個人表達，對於電影工業而言，這是奢侈的做法。很多著名的導演，如格里菲斯（*David Llewelyn Wark Griffith*）或者科波拉（Francis Ford Coppola），他們的《忍無可忍（Intolerance: Love's Struggle Through the Ages）》或者《對話（The Conversation）》，是在拍攝了成功的商業電影之後才有能力製作，而結果也往往使他們陷入破產。但在第六代和新生代進入電影行業之初，電影工業及類型片的概念尚未完全滲透進他們的創作理念，因此，他們拍攝了大量低成本小製作的影片，試圖表現自己要說的「話」和關注的「人」。比如尚敬編劇的《高原如夢》，三個起初互不相關的小故事其實盤根錯節，積聚的張力爆發於高原的山洪之中，死去的實現了理想，生存的實現了成長。傳統的敘事，悲劇的高度。在以小情小調為主的時尚影片中反倒顯得別具一格。

小情小調當然是免不了的。《開往春天的地鐵》、《天使不寂寞》、《女孩別哭》、《獨自等待》、《旅程》等等，關注的都是都市青年的生存狀態以及情感世界。《地鐵》擁有華麗流暢的視覺效果，但影片動人的地方反倒是對於婚姻生活「七年之癢」的準確把握。在「圍城」裏的人對這種感覺肯定不會陌生：愛身邊的這個人，但

已經很難表達；辛辛苦苦地營造點情調想說點什麼，說出來的偏偏卻是最不想說的。小心翼翼的刺探和逃避，被觸動的痛和被撩撥的癢，成就了《地鐵》的人生況味。

人生況味當然要包涵更多的東西：《我的兄弟姐妹》關注超越於個人生活的重大事件。吳兵的《苦茶香》在研討會上被譽為「中國的《金池塘（On Golden Pond）》」。一位大學生說：她很喜歡這部表現老年人生活的影片，但是羞於表達，因為怕同學們說她心態太老。無獨有偶，第十三屆大學生電影節的參賽片《我們倆》也延續了這溫馨的「金池塘」味道。第一部獲得公映許可的獨立電影《我最中意的雪天》，關注與新中國同齡的一代人，影片從拍攝到公映經歷了整整四個年頭，主創人員變賣家產，口袋裏常常只剩幾塊錢，導演孟奇最後總結說：「能不獨立還是不獨立的好。」

「我的過程要追求樂趣」。陸川說：大師的影片就像一座金字塔，崇高無比，可是在通往金字塔的路上都是沙漠，一般的觀眾很難到達終點。因此，他的影片一路上要遍佈風景，追求樂趣，直到到達金字塔的頂峰。《尋槍》、《二十五個孩子和一個爹》、《100個》、《押解的故事》，都在追求有趣，也的確非常有趣。「有趣」毫無疑問是這個時代非常需要的東西。因為僵化和虛偽一定是無趣的；有趣肯定是出於新鮮和誠實。

但有趣並不一定意味著有意義。

在新生代的作品中，「原創力的匱乏」已經成為超越有趣、進入「有意義」層面的巨大障礙。在類型電影工業體系中，「創意」的概念超越「藝術」的追求，出色的「複製」有時甚至可以取代新鮮的「原創」，因此「原創力匱乏」並不是類型電影工業的瓶頸問題，但在追求個人表達和獨特體驗的「個人抒寫」式影片中，這卻是問題的核心。

《花眼》開頭的兩個男女天使，飛上天的火車，讓筆者以為自己花了眼——跟金喜善主演的一部韓國鬼片《鬼之戀》如出一轍，

只不過《鬼之戀》的火車是從高樓大廈頂層開到地上，天使都是男的──大概是由於韓國人的大男子主義。

婁燁的《蘇州河》是一部真正表現了「頹廢」的電影，美，死亡，無所適從。有一點世紀末的情緒。但故事的結構還是套用奇士勞斯基（Krzysztof Kieslowski）《雙面維若妮卡（La Double Vie de Veronique）》──兩個以死亡互相映照的生命。

同樣的問題也存在於王全安的《月蝕》中，這個懸疑感很強，也挺好看的電影，也採用以死亡相感應的生命輪迴方式去敘述他的故事，向大師致敬。

王小帥《十七歲的單車》：有股鄉下人倔強的速遞公司職員拼命尋找自己丟失的自行車；買了這輛黑車的是個正在追求女生、不能不有點虛榮的高中男孩。兩人達成協定輪流使用同一輛自行車。速遞員因此捲入了少年幫派的一場戰鬥，扛著他受到株連而殘缺不全的自行車消失在茫茫人海。頗有點《老人與海》結尾的悲愴，故事前半部分是義大利新現實主義影片《單車失竊記（The Bicycle Thief）》，後半部分是伊朗新電影《天堂的孩子（Children of Heaven）》。難得的是，結合得天衣無縫。

在青年導演的影片中，《尋槍》是一部很有特色、敘事成熟、手法老到的影片。更為獨特的是影片自身的定位：導演陸川追求一種獨特的、有趣的個人表達，並不甘心將影片定位為純粹的商業類型片，儘管影片有著明星效應、媒體的成功炒作及不錯的票房成績。但如果尊重導演的個人追求，以非商業類型片的標準來審視，這卻是一部缺乏原創性、缺乏冷峻深切的人文關懷、劇作明顯有大量借鑒之嫌的影片。

日本電影導演黑澤明1949年拍了一部很有義大利新現實主義風格的影片：《野狗》。三船敏郎扮演的員警在公共汽車上丟了槍，到處尋找。腳步所到之處，是戰後日本人惶惑、動盪、憂傷的生活狀態。也有瞬間的「詩意」：女小偷跟員警賽跑一天之後，累得

像條無家可歸的野狗，兩個人一同仰面向天，看天上異常明亮的星星。

這部電影，是一部日本版的《尋槍》，但比《尋槍》早出現了近半個世紀。在《尋槍》中，觀眾看不到《野狗》中豐富的人物群像以及深刻到位的現實生活狀態，《尋槍》僅是一部合格的商業片、去掉了人文關懷等等沉重負擔的大師電影翻拍版。

入關以來，國產電影工業的概念逐漸在業界深入人心，本土電影工作者的創作理念終於發生了深刻的轉變，開始自覺嘗試不同類型的影片創作，《英雄》、《無極》、《天下無賊》等影片就是國產電影工業化進程中不容忽視的作品，儘管影片成敗眾說紛紜。在 2006 年幾部年輕導演的作品中，也有著更為自覺和明顯的類型化表現。

2006 年的夏天，國產類型片市場被一部電影、一塊瘋狂的石頭所激動，寧浩導演的《瘋狂的石頭》「投石衝開水底天」，獲得了相對於三百萬投資而言相當巨大的票房成績：一千六百萬元。這部人物設置、劇情結構均來自於寧浩最為推崇的英國導演蓋·瑞奇（Guy Ritchie）的《兩根槍管（Lock, Stock and Two Smoking Barrels）》，笨賊的徒勞、幾路人馬圍繞一塊石頭的明爭暗鬥、宿命導致的得失錯位，兩部影片如出一轍。

《瘋狂的石頭》是娛樂至死的年代期盼的影片，是看著影碟長大的一代人對偶像的戲仿，當年，史蒂芬史匹柏一代人也是伴隨影像長大的，被稱作「用眼睛思考的一代」。寧浩與他的合作者們並不用眼睛思考，而是用眼睛娛樂。

《瘋狂的石頭》迎合了時代的娛樂精神，但對於國產電影來講，與其說它的創作表現了類型片的初期探索，不如說它成功召喚了一類獨特而必不可少的類型人物的回歸：賊。寧浩創作的意義在於，他把這一國外甚至港產類型電影生命力最長久的類型人物國產化、草根化了。

　　「石頭」之後，出現了一部癲狂喜劇《雞犬不寧》，影片表現豫劇團開不出工資也演不成戲，於是下了崗的演員們八仙過海各顯神通。一組活得酸辛亦不乏歡樂的人物群像，創作者們試圖通過他們「咬生活一口」，觀眾卻也通過這部電影，被狠狠的「刺了一下」。這些困乏著、艱辛謀生的藝人們，他們的生活中卻隱約有著另一個層面，那就是對於某些看不見的東西的執著與瞭望，努力之後，方被生活告知真相：有些東西，終於還是得不到的。他們，就這樣在佛所說的「求、不得」中間徘徊，而終於能感受到一些歡樂，一些空茫，竟漸漸的有點禪意。令人想起古希臘的坦達羅斯神話，他受到神的懲罰，終生立在泉水旁豐美的果樹下，每當口渴欲飲，水即消失，腹饑欲食，果即不見。但重要的不是口腹之欲，而是在這樣的饑渴之時，仍能想像到水的清澈和果的甘美。

　　這是一部頗有中國特色的癲狂喜劇，與《一夜風流（It Happened One Night）》之類著名的美國癲狂喜劇相比，少了些夢想，多了些超脫，但在以癲狂姿態面對困窘現實這一點上，卻有著相通之處。

　　「癲狂」之後，張一白的新片《好奇害死貓》也在類型化道路上進行了一定的嘗試，影片打出「驚悚、懸疑、情慾」的口號，和「上半身誘惑、下半身驚魂」的宣傳詞，並且試圖衝擊奧斯卡最佳外語片獎。但影片所講述的故事並不新鮮，小說著名的有《紅與黑》、《美國的悲劇》，電影也有《致命的誘惑》、《賽末點》。

　　《好奇害死貓》前半部分，是《致命的吸引力（Fatal Attraction）》中國版，一個男人，通過婚姻獲得利益，通過情人獲得滿足，但分手之後，情人卻又出現在他的生活中，花房、汽車、甚至他的妻子，都被噴上血淋淋的紅油漆，兒子也被綁架，男人忍無可忍，出手殺了情人。男人入獄，故事卻才剛剛開始，原來他的妻子才是罪魁禍首，買通保安潑紅油漆，甚至綁架自己的孩子，質樸的保安受到情色和錢的誘惑，一步步墜入深淵，終至萬劫不復。

對於平等、而不單純是財富的渴望，導致了保安對於罪惡的依戀。保安罪惡的舉動、墜樓的終局，傳遞著滯澀無聲的吶喊：我們是不平等的，死亡也無法使我們平等，唯有在共謀犯罪的那一瞬間，我們邪惡的靈魂才終於取得了平等的姿態。

好奇害死的貓，居然不是偷歡殺人的男人、因情被害的女人、或者報復心極重的妻子，而是一個謹小慎微、唯唯諾諾的小保安。這使影片隱隱被賦予了一種新意。

但國產類型片整體的復蘇不能僅靠一個賊的出現，一點癲狂的悲歡和對於一兩個老故事的重新講述，同樣是 2006 年的新片《天狗》，試圖以「大片」式的震撼影像風格實現類型電影的使命：征服基本文化矛盾，實現對秩序的反觀。但卻因受「代類型電影」的影響，終在結尾功虧一簣，關於這一點，本文將在後面詳細分析。總之，類型化的道路並不一帆風順，那個無形的洞，必須從更深入的角度探究根源。

吹毛求疵的過程令筆者本人也倍感汗顏，筆者尊重所有的創作者，尤其是在當前的條件下執著創作的人們。但是內心對於電影、尤其是中國電影總是有所期待，也因此不能不將這種期待表達出來：

美國著名學者蘇珊‧朗格（Susanne K.Langer）在《情感與形式（Feeling and Form: A Theory of Art）》一書中引用愛森斯坦（Sergei Mikhailovich Eisenstein）的觀點：認為真正的電影所表現的總是「浮現在富有創造力的藝術家面前的最初的總的形象」。[4] 換言之，「原創」應當是藝術家進行創作的根本。也許有人會反駁：電影首先是商品，其次是合作，那很遙遠的第三，才是藝術。

但是，電影畢竟是這樣的一種存在：「電影就是通過視聽表達的思想。這些思想在連續、迅速變換的形象中傾瀉出來，電影之明晰有如我們的思想，電影之速度伴隨著倒敘閃回的鏡頭——有如我們

[4] 引自《情感與形式》[美]蘇珊‧朗格著，第481頁，中國社會科學出版社　1986

突發湧起的記憶，電影的意象轉變之敏捷簡直可以和我們的思維相媲美。電影具有思維流動的節奏，具有在時空中自由變化的能力……電影投射出的是純粹的思維，純粹的夢境，純粹的內心生活」。[5]

但遺憾的是，沒有人能說：在目前許多帶有創作者強烈個人印記的國產影片中，觀眾可以深刻而透徹地看到這一切——那迅捷的「思維」流動，烙有民族集體記憶痕跡的「夢境」，強烈反思精神和由「關注」而產生的激動人心的「內心生活」。

比如南斯拉夫的導演庫斯杜力卡（Emir Kusturica）。一部《地下（Underground）》，在三個小時中濃縮了南斯拉夫半個多世紀的歷史，融史詩巨制與黑色幽默的後現代風格於一體，解構了經典，嘲弄了虛偽，冷峻卻又令人捧腹，不煽情卻震撼人心。

沉重的歷史應當成就經典。南斯拉夫半個世紀的歷史成就了《地下》；發生在美國殖民地時代的一樁女巫案成就了《激情年代（The Crucible）》……打開經典的扉頁，無不寫著「苦難」二字。

中國有理由擁有經典。

我們有理由呼喚經典。

這樣看去，《開往春天的地鐵》還遠未到站，《尋槍》之路依舊遙遠，中國的電影觀眾，似乎依然在《獨自等待》，等待真正的中國電影的歸來。

我們期待《大國民（Citizen Kane）》、《黃土地》、《黑炮事件》、《波坦金戰艦（The Battleship Potemkin）》這一類的處女作；期待原創性；期待經歷過苦難之後的深切反思；期待良好的創作環境；期待關注生活的真實意願；期待……至此，我們已經可以看到：那個洞，是目前國產電影中缺席的、不在場的或者邊緣化了的「原初形象」、「思維」、「夢境」以及帶有反思精神的「內心生活」。它的存在導致中國電影缺乏生命和活力，難以在觀眾心靈中喚醒愛森斯坦等電影大師們所期待的那種情感。

5　引自《情感與形式》[美]蘇珊・朗格著，第483頁，中國社會科學出版社　1986

　　更為關鍵的是，這個空洞，不僅存在於國產影片的藝術精神之中，也同樣存在於國產電影工業體系之中。一個國家的民族電影在誕生三十年的時候，已經取得了堪稱輝煌的成就，而在電影誕生近一百年的時候，類型片體系卻出現了巨大的空白，這不能不說是國產電影工業致命的缺憾。

　　這個洞到底是怎樣出現的？它有沒有被縫合的可能？在電影這門藝術、這種商品、這種強有力的傳播工具從西方進入中國即將百年之際，我們有沒有可能通過對電影史的梳理，剖析電影本體的藝術意志，為中國電影的突圍助一臂之力？

　　在正文中，筆者將試圖從支配電影誕生的藝術意志入手，採用與世界電影比較研究的方式，梳理中國電影史，尋覓出中國電影曾創造輝煌的原因以及困境形成的原因，並試圖探索突圍之路。

第一章

中國電影作為獨特的集體感知對象

目前中國電影的困境之所以形成，有著根深蒂固的美學背景和歷史原因，僅從當前中國電影的現狀或者體制來進行分析是難以切中要害的，這裏面，存在著美學、歷史、經濟、政治、民族精神、民族集體記憶甚至宗教等多重原因。要梳理中國民族電影發展的軌跡，探究中國電影困境的形成，就不能不將其置於廣闊的歷史範疇之上。在本章節中，我們將探討中國電影在誕生之初，如何通過對於電影藝術意志的成功把握，在「傳統／權威引導」漸隱之際，利用電影實現「他人引導」功能，並在複雜的社會狀況和歷史風雲中進行了初期類型片創作實踐與理論探索，終於進入中國電影第一個高峰期，創造了上個世紀 3、40 年代的中國電影的輝煌。並以此為參照，探討目前國產電影困境形成的部分原因。

第一節　電影的藝術意志
——電影作為「獨特的集體感知對象」

作為地地道道的「舶來品」，支配電影誕生的藝術意志，與支配中國傳統繪畫、書法等造型藝術的藝術意志有著截然的不同。然而，早期中國電影製作者在不到半個世紀的時間中，成功的實現了中國電影本土化的總體戰略。這不能不說是中國電影藝術的一項輝煌的成就。回顧、梳理中國電影創造輝煌的經驗，可供困境中的中國電影借鑒。

那麼，電影究竟是什麼？因何而誕生？為何而生存？

　　叔本華曾經刻薄地說到：概念好比「一個無生命的容器」，「除了人們原先放進去的，也不能再拿出什麼來」[6]。的確如此，對於電影的定義，人們已經做過太多。然而也許沒有人比得上郁達夫的睿智和隨意，他用俏皮而灑脫的文筆在《電影與文藝》一書中開宗明義的寫道：「20 世紀文化的結晶，可以在霜淇淋和電影上求之。將天然的水，想法子使結成冰，又將蜜糖甜醬，混合和凝起來，使凝結在一處。它的顏色很柔美，香氣很芳醇，在大暑的六月天，你當行路倦了的時候，樹蔭下去吃它一杯，就是神仙，也應該羨你。同霜淇淋一樣的集成眾美，使無產者以低廉的價格，在最短的時期裏，得享受到無上的滿足的，是近來很為一般都會住民所稱道的電影。」[7]這段看似散漫而幽默的文字，事實上涵蓋了電影的兩個極其重要的特性，即：「電影是 20 世紀的產物」和「電影為都會住民所稱道」。後人為電影所作的定義，不論有多少鍍金屬的、擲地有聲的術語或多麼嚴謹的長句式，事實上都沒有超出過郁達夫所暗示的電影兩大特性。對於電影與「現代化都市」的關係，有很多定義甚至將它忽略掉了。至於電影是「夢幻工廠」，是「滾滾而流的視覺鴉片河」，是「給眼睛吃的霜淇淋，是給心靈坐的沙發椅」則無非是對郁達夫的再創造罷了。

　　如同戲劇、史詩是農業文明所能奉獻給人類的最寶貴的精神財富，電影是工業文明為人類文化家族孕育的獨子。正如班雅明《技術複製時代的藝術作品》一文中所談到的：「在 19、20 世紀，造型藝術作品本質上已不能成為歷代的建築或昔日的史詩那樣的集體感知對象，而唯有影片能夠成為這種對象。」

　　為什麼？因為「在現代生產條件蔓延的社會中，其整個的生活都表現為一種巨大的奇觀積聚。曾經直接地存在著的所有一切，現在都變成了純粹的表徵。」「真實的世界已變成實際的形象，純粹

────────────
[6]　引自《作為意志和表像的世界》[德]尼采著，第 324 頁，商務印書館　1994
[7]　引自《中國電影理論文選》羅藝軍主編，第 84 頁，文化藝術出版社　1992

的形象已轉換成實際的存在——可感知的碎片。」「奇觀不是要實現哲學，而是要使現實哲學化，把每個人的物質生活變成一個靜觀的世界。」[8]

　　而這純粹的表徵的近乎完美的體現者，就是影像。人們不再需要如同中世紀般在特殊的或者神聖的空間中才能獲得奇觀化的狂歡體驗，比如哥特式的教堂、麥加的朝拜、斷頭臺、狂歡慶典，等等。距離奇觀的空間不再遙遠，只需要走進一家電影院，坐下，等待關燈，可供觀眾靜觀默會的奇觀景象，就會出現在眼前。

　　「新的視覺文化——攝影術、廣告和櫥窗——重塑著人們的記憶與經驗。不管是『視覺的狂熱』還是『景象的堆積』，日常生活已經被『社會的影像增殖』改變了。」[9]影像作為工業社會可感知的碎片，轉換成實際的存在。海德格（Martin Heidegger）甚至把這一圖像化的過程稱為「現代之本質」。

　　巴贊（André Bazin）對電影的出現歡欣鼓舞，因為電影取代繪畫成為集體感知對象，從而也使繪畫作為造型藝術之一種解除了一項原始而神聖的使命：「複製外形以保存生命」，「用形式的永恆克服歲月流逝的原始需要」[10]。對形似的追求使得透視畫法——複製外形最得力的手段成為西方繪畫藝術的「原罪」。但自從電影背負上「透視」這一與生俱來的十字架，繪畫從塞尚開始，便不再僅僅「用形式的永恆克服歲月的流逝」，而是從線條、色塊、幾何體中尋求生命的舒展，擺脫了透視的束縛，追求瞬間的溝通與感動。比如康定斯基就曾在某個暮色深沉的時刻，看到自己的房間裏有一幅「難以描述的美麗圖畫，這幅畫充滿著一種內在的光芒……除了形式和色彩之外，別的我什麼也沒有看見，而它的內容，則是無法理解的……

8　《奇觀社會》[法]居伊・德波，第十二頁，紐約，1995 年版。轉引自《凝視的快感・電影文本的精神分析》克利斯蒂安・麥茨等著　第 11 頁　中國人民大學出版社　2005
9　《視覺文化讀本》羅崗、顧錚主編，第 327-328 頁，廣西師範大學出版社　2003
10　引自《電影是什麼》[法]安德列・巴贊著，第 7 頁，中國電影出版社　1987

我豁然明白了：是客觀物象損毀了我的繪畫。」[11]西方現代派畫家們因為電影的出現所獲得的自由是對傳統的突破，而這種突破，這種「悠然心會，妙處難與君說」的，令西方藝術家心醉神迷的境界，恰恰是中國繪畫藝術的傳統。對於透視畫法，宋代的科學家、文學家沈括就曾在《夢溪筆談》裏譏諷大畫家李成採用透視畫法「仰畫飛簷」，並說：「李君蓋不知以大觀小之法，其間折高、折遠，自有妙理，豈在掀屋角也。」[12]以大觀小，以全能視角遊弋於天地間，「盡吸西江，細斟北斗，萬象為賓客」，這種灑脫自由的藝術精神，實是中國傳統文化與華夏民族人文精神的體現。中國的藝術家從不曾企望征服自然或從自然中剝下時間的碎片——如古希臘栩栩如生的人像雕塑——以獲得與自然對抗的快感和渺小的勝利，而是將人本身化作一枝笛，聽自然的天籟，在心靈中起浩大的迴響。這樣的人文精神和文化傳統決定了我們的民族性格和藝術意志。康定斯基在19世紀末才哀歎「是客觀物象損毀了我的繪畫」——換言之，如巴贊所言：「透視畫法成了西方繪畫藝術的原罪」[13]。他們不知道，在中國的傳統藝術中，從來就未曾有過「客觀物象」這一說法。從這個角度講，電影的出現，是對西方傳統藝術的繼承，但對於中國的傳統文化精神和藝術意志卻是一種徹底革命性的、無邊的挑戰。

德國學者沃林格（Wilhelm Worringer）曾這樣評價東方民族的藝術意志：「他們（原始民族）在藝術中所覓求的獲取幸福的可能，並不在於將自身沉潛到外物中，也不在於從外物中玩味自身，而在於將外在世界的單個事物從其變化無常的虛假的偶然性中抽取出來，並用近乎抽象的形式使之永恆，通過這種方式，他們便在現象的流逝中尋得了安息之所。」[14]沃林格用古東方裝飾藝術作為例證，但是，最完美的「線性的抽象」，最能將「單個事物從其變化

11 引自《論藝術的精神》[俄]康定斯基著，第5頁，中國社會科學出版社 1987
12 轉引自《藝境》宗白華著，第201頁，北京大學出版社 1989
13 引自《電影是什麼》[法]安德列‧巴贊著，第10頁，中國電影出版社 1987
14 引自《抽象與移情》[德]沃林格著，第13～14頁，遼寧人民出版社 1987

無常的虛假的偶然性中抽取出來，並用近乎抽象的形式使之永恆」的——是中國的書法藝術。中國的書法藝術給了西方現代派畫家以深刻的啟示和開掘不盡的源泉。著名畫家克利（Paul Klee）晚年繪畫如《鼓手》中使用的很粗的黑線條，就頗似中國的書法，這幅畫看起來就像中國的象形文字。

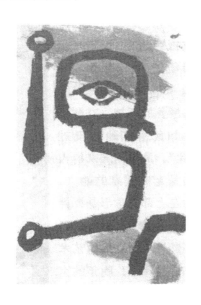

　　中國傳統造型藝術給了西方現代藝術以深刻的滋養，但是，19、20 世紀「獨特的集體感知對象」——電影，卻打著與中國傳統藝術意志截然不同的旗號，喧囂而至。

　　如何使電影本土化，契合它與生俱來的獨特的藝術意志，使中國電影迅速成為中國觀眾的「集體感知對象」？中國早期的電影工作者給出了出色的答案：儘管支配電影誕生的藝術意志與中國傳統藝術意志背道而馳，儘管除上海等少數幾個城市之外，中國的城市在很大程度上還是傳統意義的集市和城堡，而非現代化的、機械與物慾橫行的工業都市，然而，電影誕生僅僅十年，中國就開始了自

己的電影歷史：北京豐泰照相館的任景豐在自己的院子中掛了一塊幕布，將一架攝影機對準了在幕布前表演的譚鑫培。中國電影以影像紀錄戲劇，宣告了它的充滿民族特色的誕生。並在動盪的歷史風雲中，經過不斷的探索和實踐，創造了中國電影第一個輝煌時代──上個世紀 3、40 年代中國電影。中國早期電影人立足本土，以「影戲」作為基礎，發展具有民族特色的寫實及詩意傳統，使電影成為獨特歷史條件下取代「傳統／權威引導」、實現「他人引導」的強有力的「集體感知對象」，描摹現實，傳達詩意，電影本土化發展策略得以實現。

第二節　實現「他人引導」
──中國電影成為「集體感知對象」

電影在西方，背負了繪畫等傳統造型藝術的原罪：「複製外形以保存生命」，具有強烈的使命感。因此，標誌電影誕生的作品是盧米埃爾兄弟（Auguste Marie Louis Nicholas，1862-1954； Louis Jean，1864-1948）拍攝的紀實性的《工廠大門》、《火車進站》等等，紀錄傳統藝術無力把握的工業文明「外形」。電影誕生之後不久，歐洲就開始了一系列先鋒電影的實驗，試圖驗證電影這一新的藝術樣式的強大和生命力，通過電影所複製的現代都市文明的影像，證明它足以取代傳統的造型藝術成為工業時代唯一的「集體感知對象」。試舉幾例：北歐影片對靈魂與現實關係的強烈興趣，開了柏格曼（Ernst Ingmar Bergman）心理影片的先河。《吸鴉片煙者之夢》等影片也開始做傳統藝術中少見的嘗試：使用疊印和逆光攝影將人類從未見過的事物──「夢」固定於銀幕上。北歐系列片和法國以《真實的生活》為總題的系列影片表現出電影的貪婪和生命力：它已不滿足於從河中舀一瓢水，而要托起一條河──那綿綿不絕而且如同海妖般善變的現實生活。

　　但在中國，電影一開始並沒有為藝術工作者帶來征服工業文明的幻覺。電影最初是作為皮影戲的變種，一種「西洋鏡」出現於前門打磨廠等娛樂場合，或者宮廷內院。因為一次放映過程中著了火，慈禧太后就下令宮廷禁映這種西洋小把戲，這一禁令是否使中國電影的誕生延遲了幾年，尚有待考證。

　　標誌中國電影誕生的第一部作品，是任景豐拍攝的京劇名角譚鑫培《定軍山》片段。紀錄戲劇，是中國電影第一部作品誕生的動機，與西方公認的第一部電影《工廠大門》不同，中國觀眾對於工廠大門等現代都市風貌的熱情，不如外國觀眾來得高昂，因為當時的中國觀眾尚未感觸到征服外物的艱難和必要。中國文化的博大精深，將工業文明的產物加以輕蔑和玩具化，中國實在是一個成年人，不容易受刺激和引誘，只是寄情於五千年文化傳統如海水般博大而綿綿的包容，憧憬物我兩忘。

　　然而工業文明這一異「物」是不那麼容易被忽略和遺忘的。隨著工業文明對半殖民半封建中國的滲透，具有現代意義的城市終於在中國出現了，那就是被一些學者命名為「舊長袍的新花邊」的上海。這個比喻，形象的反映了中國當時的社會狀態：一個歷史悠久的封建帝國，受到了外來文明的衝擊，束縛人性、「吃人」的封建禮教成為知識份子和進步人士抨擊的對象，封建宗法制也出現了分裂和瓦解的跡象。一方面，封建的遺老遺少還在幻想著維持兩千多年的封建秩序，另一方面，新的社會關係、新的生產方式、新的思想觀念已經在這片古老的大地上風起雲湧。整個 20 世紀，中國社會的關鍵字就是「現代化」與「啟蒙」。這兩個關鍵字的背後是另一個關鍵字：實現中國現代化與精神啟蒙的「引導者」。

　　「引導」中國封建社會長達兩千年的孔孟之道，正在喪失其傳統地位，成為被血淚控訴的「吃人的禮教」，被批判和打倒的對象。然而激憤之中，泥沙俱下，不但舊的腐朽的東西要打倒，就連悠久

深厚的中國傳統文化之精華也險遭拋棄，甚至出現改方塊字為拼音字母的動議。鑲嵌著新花邊的舊長袍成為半殖民地半封建社會的奇特寫照。不獨上海，北平也出現了一系列奇異的新景觀，民國初期，報紙上曾經刊登過這樣的打油詩：「欲將東亞變西歐，到處聽人說自由；一輛汽車燈市口，朱三小姐出風頭。」描述當時時髦男女們的新生活方式，據說袁世凱因此十分不悅，因此下令「整飭風化」，說是「治服蕩行，越理逾閒，宜責成家屬，嚴行管束，以維風化。」[15]然而封建帝國的時代畢竟消亡了，袁世凱的命令跟他短暫的帝國一起被迅速遺忘。但在這樣波譎雲詭、激情壯闊、打破傳統、尋求出路的時代，中國普通民眾卻因兩千多年的封建宗法制逐漸退出歷史舞臺，喪失了雖然趨於沉重腐朽但卻嚴苛明確的「傳統／權威引導」，因而面臨嚴重的精神及秩序危機。

　　縱觀中國五千年文明的發展史，並參照其他民族的歷史，我們可以發現，生命個體接受文明洗禮，成為群體中的一員，遵守彼此認可的社會秩序，大致是通過如下三種途徑：「聖人／英雄引導」、「傳統／權威引導」、「他人引導」。上古原始社會是「聖人／英雄引導」的時代，一個部落文明的繁榮和衰敗取決於該部落是否有一位強有力的聖人／英雄。我國上古時代的「聖人／英雄引導」人民的生活及社會秩序，在《莊子‧胠篋》中有著理想化的描述：「子獨不知至德之世乎？昔者容成氏、大庭氏、伯皇氏、中央氏、栗陸氏、驪畜氏、軒轅氏、赫胥氏、尊盧氏、祝融氏、伏羲氏、神農氏，當是時也，民結繩而用之，甘其食，美其服，樂其俗，安其居，鄰國相望，雞狗之音相聞，民至老死而不相往來。若此之時，則至治已。」[16]

　　然而這樣的理想治世、民風純樸的時代很快就因「上誠好知」而湮沒。統治者開始追求「知」卻丟失了「道」，民眾紛紛逐「知」

[15] 轉引自《小鳳仙》高陽著，第 147～148 頁，中國友誼出版公司　2001
[16] 引自《莊子》第 136 頁，吉林文史出版社　2004

逐名,「足跡接乎諸侯之境,車軌結乎千里之外」[17]世道擾擾,「傳統／權威引導」民眾的時代到來了。

　　這是歷史的必然規律。對於物質文明不豐富的上古時代,民眾可以依靠強有力的聖人或者英雄引導,與世無爭。而在社會生產力發達的時候,民眾逐漸遠離素樸的大道而追逐欲望的利誘,這時,引導民眾、建立新的社會秩序和等級觀念,就需要民眾共同認可傳統和權威了。中國經歷了諸子百家的爭鳴,建立了君臣父子夫婦等級觀念的儒家,對於穩定社會秩序有著無可比擬的優勢,終於成為中國民眾認知兩千多年的封建宗法制傳統,並在歷史發展進程中不斷獲得修正,孔子、孟子、朱子等儒家聖哲,成為傳統引導時代的「權威」。

　　如果沒有「傳統／權威引導」,一個族群是無法從原始時代過渡到新的時代、建設新的社會秩序的。比如美洲瑪雅文明奇異的衰亡:彷彿一夜之間,瑪雅人就拋棄了他們所創造的發達的文明和壯觀的都市,消失不見。經過歷史學家的分析和研究,發現,他們的領導者——國王不再具有足夠的英雄感召力,是導致文明消亡的原因。一幅瑪雅人的壁畫印證了歷史學家們的說法:瑪雅國王和王后舉行神秘的儀式,將生殖器官刺出血,祈禱上天重新賜予他們神聖的力量以及生殖的能力。上天沒有眷顧瑪雅人的英雄,整個族群都被歷史淘汰。這種解釋具有象徵意義,從文化的角度究其根源,或許是瑪雅人沒有能夠從「聖人／英雄引導」的原始社會成功進入「傳統／權威引導「的封建社會,沒有建立起足以維繫社會秩序的封建傳統。

　　中國的儒家傳統是如此的深厚和博大,以至於我國經歷了一個人類歷史上最漫長的封建時代。然而兩千多年的封建制在遺留下寶貴的精神財富和物質文明的同時,自身卻不可避免的陷入了逐步的腐朽。在外來文明的衝擊下,封建禮教壓抑的人性和天性

17　同上

中的自由激情迸發，封建宗法制的傳統土崩瓦解，然而種種外來思潮並不能迅速形成新的傳統或者秩序，足以取代兩千多年的封建傳統，引導中國四萬萬民眾。舊的瓦解而新的確尚未到來，中國民眾丟失了歷史上最強大的「傳統／權威引導」，處於彷彿剎那真空般的迷惘和困惑中，就在這時，電影帶著全新的面貌和勃勃的生機到來。電影中引進的新世界激發了民眾觀看、學習新的生活方式和社會秩序的熱情；而電影對於變幻莫測的中國現實生活的迅速的反應能力，促使民眾得以反觀自身的處境，使孤獨的個體得以在虛幻的空間尋找對照物，體會到被關注的尊嚴；電影獨特的放映方式，得以在戲院改建的電影院中構建新的社會生活，創造民眾之間新的聯繫；這些無可取代的特質使得缺乏「引導」的大眾迅速抓住了「傳統／權威」的替代物──電影。電影在某種程度上接替傳統，帶領中國民眾，進入了一個新的時代：由「他人引導」的現代社會。

在半封建半殖民地的特殊的歷史條件下，作為引導民眾的「他人」，中國電影被賦予了獨特的藝術意志：接替漸隱的傳統／權威，成為強有力的引導者，新的社會生活的構建者，反映現實、創造新的歷史條件下人與人之間的聯繫。電影迎合著時代和民眾的需求，在中國落地生根，成為新的、獨特的「集體感知對象」。

由此可見，中國電影之所以能夠成為「集體感知對象」，與電影所承擔的「他人引導」功能密不可分。「他人引導」的特點，在於給接受引導的民眾提供相對自由的價值判斷，而沒有絕對的權威，現代社會的「他人引導」者往往體現為大眾傳媒，諸如新聞、廣告等等。在舊中國廣播尚未普及、電視尚未出現的年代，電影的誕生實現了「他人引導」者的作用，充分迎合了「德先生」和「賽先生」風靡一時的「五四」時代自由民主科學意識的覺醒。

經過一百年的時間回顧中國電影，可以發現一個奇妙的現象：出現在發達資本主義國家戰後、被命名為「後現代」的某些獨特的

文化現象，居然出現在中國早期的電影創作中。比如，去中心化的多元思維，女性主義的邊緣體驗，等等。這或許可以解釋何以西方發達國家戰後出現的「新現實主義電影」、「女性主義影片」居然在中國 20、30、40 年代已經領時代之先、風靡一時了！「多元」而非「大一統」的思維方式，是早期中國電影得以成為引領中國電影觀眾的「他人」的最重要的原因。

而電影之所以具有「他人引導」功能，與早期中國電影人「非權威」的探索式創作方式是分不開的。早期中國電影往往是在摸索和實踐過程中逐漸形成一部影片或者一個公司的影片獨特的價值取向以及拍攝手法。比如著名電影人張石川和鄭正秋，就是在一種摸索的狀態中開始創作的。張石川回憶說：「我和正秋所擔任的工作，商量下來，是由他指揮演員的表情動作，由我指揮攝影機地位的變動──這工作現在沒有常識的人也知道叫作導演，但當時卻無所謂『導演』的名目。……我們這樣莫名其妙的做著『無師自通』的導演工作，真不知鬧了多少笑話。導演技巧是做夢也沒有想到過，攝影機的地位擺好了，就吩咐演員在鏡頭前做戲，各種的表情和動作連續不斷地演下去，直到二百尺一盒的膠片拍完為止。」[18]

這種「不自覺」的創作方式，轟動一時的《火燒紅蓮寺》的誕生可以成為例證：當時張石川的兒子常常看流行的小說，不好好做功課，張石川於是在去洗手間的時候順手拿起了兒子的一本書，想看看為什麼兒子會如此沉醉，這本書，就是當時流行的平江不肖生創作的《江湖奇俠傳》，張石川入迷了，他似乎看到了一種電影全新的可能性。果然，改編自《江湖奇俠傳》的影片《火燒紅蓮寺》的上映，成為中國最為成熟的類型片──武俠電影肇始之作。

這種「無師自通」的探索，以及相對自由的創作意識，使早期中國電影呈現出「非權威」的特殊狀態，充分表現出社會變革時代

[18] 轉引自《中國電影史 1905-1949 早期中國電影的敘述與記憶》陸弘石著，第 10 頁，文化藝術出版社　2005

各種思潮同時並存的特點，既有對於「傳統／權威」的繼承和懷想，也表現了溫和的改良主義，以及嚴峻的社會批判、甚至歐化風格。電影為社會各個層面的觀眾提供了五花八門的「他人引導」者，民眾拜倒在由一方銀幕呈現出的紛至遝來的「他人」面前，從而獲得新的社會認同和歸屬感。

電影誕生之初，「非權威」的「他人」風格、創作理念和價值取向呈分散狀呈現在以電影公司為單位形成的不同流派之中，比如：

「傳統」沿襲派：天一公司，主創人員邵醉翁、邵邨人等，代表作《忠孝節義》、《立地成佛》等等，顧名思義，已經知道影片作為接替「傳統／權威」的「他人引導」者內涵。

社會改良派：明星公司，主創人員鄭正秋、張石川等，代表作《孤兒救祖記》、《最後之良心》等等，以倫理故事為核心，同時傳遞溫和的改良主義、人道主義思想，具體情節如《孤兒救祖記》，受難兒媳在其子解除危機之後，將繼承的公公的財產捐給教育。

社會批判派：長城畫片公司，主創人員李澤源等，他們的創作理念是「非採用問題劇製成影片，不足以移風易俗，針砭社會」[19]，代表作《偽君子》等。

此外，還有重視形式美感的歐化風格的「上海影戲」等等。

經過 20 多年的實踐與探索，中國電影在 3、40 年代進入了第一個高潮期。明星、聯華、天一三大製片公司三足鼎立，以好萊塢式的「大製片廠制」包裝自己的明星，在中國電影的第一個黃金時代，對照中國變革時代出現的多種持不同價值觀念的人群，在風格、類型、創作理念和價值取向等方面呈現出各自獨特的軌跡。抗戰開始之後，在孤島時期，中國早期電影人也依然堅持創作，繼續實現著獨特的不可取代的「引導者」功能。在中國電影二十多年的輝煌中，執著於舊式「傳統／權威」理念的老派群體，可以觀看《忠

[19] 轉引自《中國電影史 1905-1949 早期中國電影的敘述與記憶》陸弘石著，第 21-22 頁，文化藝術出版社　2005

孝節義》、《天倫》、《慈母曲》、《木蘭從軍》、《西廂記》等表現傳統
道德觀和才子佳人故事的電影；持改良觀點的溫和派，可以通過
《孤兒救祖記》、《桃花泣血記》、《姊妹花》、《一剪梅》等影片獲得
群體認同感；觀點尖銳、接受過國外自由民主思想、熱衷社會批判、
關注現實的知識份子，可以觀看《新女性》、《一串珍珠》、《神女》、
《國風》、《體育皇后》、《桃李劫》、《十字街頭》、《馬路天使》、《女
兒經》、《天明》、《遙遠的愛》、《戀愛之道》、《天堂春夢》、《長恨
歌》、《新閨怨》、《腐蝕》、《萬家燈火》等影片；而迷戀西式文化、
帶有感傷主義色彩的小布爾喬亞們，可以通過觀摩《不堪回首》、《銀
漢雙星》、《不了情》、《長相思》、《漁家女》等感傷的悲劇，獲得審
美快感和群體認同；來到電影院渴望睜開眼睛、關上大腦、熱衷感
官刺激的普通市民，則可以在《勞工之愛情》、《王先生》系列等市
井喜劇中哈哈一笑，或者在《夜半歌聲》、《秋海棠》等恐怖片中感
受奇觀效應；愛國救亡之際，觀眾更可以通過《聯華交響曲》、《狼
山喋血記》、《八百壯士》、《塞上風雲》、《風雲兒女》、《一江春水向
東流》、《八千里路雲和月》等，感受到民族精魂的呼聲……

　　由此可見，正是通過不自覺實現的非權威、多元化「他人引導」
功能，電影這一舶來品才得以成功在中國落地生根，成為不同階層
人群共同的「集體感知對象」，實現本土化，甚至在類型化道路上
也邁出了一大步，創造出具有獨特風格的中國民族電影。

第二章

中國建國前中國電影成功的
本土化、類型化策略

　　本文針對中國建國前國產電影的本土化、類型化策略加以論述，探索中國電影創造第一次輝煌。

　　誕生之初的中國電影呈現出的與傳統的密切的親緣關係、對於變化中的現實的「非權威」把握，不但獲得了上海等大都市住民的強烈認同，也受到了南洋華僑的歡迎，需求量大增，甚至超過了對於外國電影的需求，這種趨勢引發了電影的商業競爭。

　　因為早期中國電影獨特的本土化方式，使電影成為實現「他人引導」功能的「集體感知對象」，又因為渴望社會認同感的「集體」隊伍是如此龐大，商業競爭愈演愈烈，中國電影不但輕而易舉地獲得了電影藝術意志的實現，也完成了此期電影工業格局的劃分。藝術加商業，電影工業成型的必要條件都具備了，中國電影開始了影片類型化的探索。在本章中，本文將通過結合具體的影片實例的方式，分析中國建國前中國電影在類型化方面做出的有益探索及不足，闡述這一時期中國電影創造輝煌的原因。

第一節　「千古文人俠客夢」
——武俠動作片浪潮

　　武俠片作為中國最具獨特性、生命力也最為旺盛的類型片，似乎是由上蒼註定的：中國第一部電影就是動作片《定軍山》，講的

是三國時期老將黃忠的故事，有三段經典場面：請纓、舞刀、交鋒。全是動作場面，為中國電影奠定了一個「打」下來的基礎。

　　這是偶然，也是必然。上一節中，我們探討了中國電影本土化的策略：實現「他人引導」，成為「集體感知對象」。儘管「五四」時期新思想風起雲湧，然而，中國及南洋地區的電影觀眾多數還是城市市民，兩千年封建文化根深蒂固的影響，使他們在電影這一「他人」當中本能尋求的，還是與傳統割不斷的親緣聯繫。於是，取材於古典文學作品或者野史戲曲的「古裝片」風行一時，如《白蛇傳》、《空谷蘭》、《孟姜女》、《唐伯虎點秋香》等等，當然，還有各個時代都不可或缺的偉大的經典名著──《紅樓夢》。傳統的道德觀念、人生價值、社會秩序在無序的社會現實中，通過具有強大引導作用的新「集體感知對象」──電影，被重新包裝和展現，使民眾感受到精神上的血脈並未斷絕，從而再度獲得社會認同感。

　　「武俠片」的出現，也與兩千多年的傳統文化有著必然的聯繫；還與近百年來中國被迫打開國門、接受不平等條約形成的恥辱感有關。洋人「船堅炮利」，國人以血肉之軀、大刀長矛迎戰新式現代武器，一批批像茅草一樣倒下的慘痛場面成了難以忘懷的民族記憶。這種情況之下，尚武精神自然能夠引發國人的強烈共鳴，霍元甲「精武門」、廣東十虎的故事均在民間廣為流傳。民國初期，還珠樓主、平江不肖生等創作的武俠小說更是風靡一時。前文講到張石川拍攝《火燒紅蓮寺》的創意，就無意中來自兒子愛讀的武俠小說《江湖奇俠傳》第 81 回。拍攝《火燒紅蓮寺》的時候，張石川、鄭正秋等創作者甚至發明了吊「威亞」，給演員配上一條腰帶，吊在塗成黑色的鋼絲上，第一次在影片中創造出克服地球引力，人類在空中飛來飛去的視覺奇觀。直到今天，這依然是中國武俠片拍攝中必不可少的重要特技手段。

　　張石川等甚至有了拍攝系列電影的自覺意識。在第一集《火燒紅蓮寺》的結尾，寺院被燒毀之後，張石川有意留下一個死裏逃生

的和尚，被時人評作張石川留下的觀察員，目的就是看看影片是否賣座，如果上映效果好，就留下了拍攝續集的由頭。這一手段，當今的好萊塢也依然採用，比如系列恐怖片《驚聲尖叫》、《我知道你去年暑假做了什麼》等等，都在影片中留下一個缺口，以為拍攝續集的伏筆。

《火燒紅蓮寺》上映之後果然大獲成功，甚至達到萬人空巷的程度。當時影評說：「論其情節，雖近荒唐，然攝製上之千變萬化，實較其他影片為尤繁複。似此奇特之技術，貢獻於國產電影界者匪鮮；況其激發民間尚武精神之功，固未容泯滅者耶」。[20]

《火燒紅蓮寺》所表現的英雄剷除惡和尚的故事，本來就在中國古代話本小說中頗為流行。荷蘭漢學家高羅佩後來寫作的轟動一時的小說《狄公案》，也取材於這類故事創作了《銅鐘案》。

張石川等人不失時機，按照自己摸索出來的規律拍攝續集，並由本公司一手捧紅的大明星胡蝶擔綱續集的重要角色紅姑，以便繼續調動觀眾觀摩續集的熱情。還創造性的採用底片染色的方式，將紅姑的服裝染成紅色，當真令觀眾有了驚豔的感覺！這種特技手段，愛森斯坦在《波坦金戰艦》中，用於染紅水兵起義之後、艦上升起的一面紅旗；史蒂芬史匹柏則在《辛德勒名單》中，用於表現一個大屠殺之日倖存、而最終沒能逃脫厄運的猶太小姑娘。

張石川的創作手段已經具有了很強烈的市場意識，並在影片中成功展現了真正的視覺「奇觀」，使當時的上海觀眾享受到了一場又一場視覺盛宴。「奇觀」的獲得來之不易，在《火燒紅蓮寺》續集拍攝過程中，與胡蝶配戲的男演員鋼絲折斷，胡蝶誤以為是自己的鋼絲出意外，出於恐懼緊緊抓住男演員，這才救了男演員的性命。這件事也在胡蝶的電影生涯中第一次留下了恐怖的印象。成龍等武打片明星，也常常冒著生命危險拍攝驚險動作，才能換來影片

[20]　轉引自《中國電影文化史》李道新著，第95頁，北京大學出版社　2005

所呈現的「視覺奇觀」，滿足「圖像奇觀就意味著現代化」時代的觀眾渴求。當今的幕後故事可以通過影像及傳媒廣為流傳，為影片奠定良好的宣傳基礎。但中國早期電影最當紅的一位「影后」也曾經為拍攝武打動作片冒過生命危險，卻罕有人知。更遺憾的是，《火燒紅蓮寺》的拷貝現已不存，人們只能從少數劇照和創作者的回憶之中去想像影片的原貌了。

這樣的製作過程，這樣的創作意識，決定了十八集《火燒紅蓮寺》系列影片在商業上的巨大成功，並由此引發了拍攝神怪武俠片的風潮，僅 1928 年到 1931 年間上映的這類影片就達 227 部。當時很多名不見經傳的小製作公司，往往扯上一塊幕布，找兩個演員，就拍電影，形成了電影市場魚目混珠自由競爭的狀態。這種情況之下，自然出現了很多製作粗糙、很快就被人們忘懷的電影，但這種自由競爭的市場狀態，卻很有利於一些堅持自己的創作方向及風格，並有能力進行演員培訓、為演員量身定做影片的大製片公司脫穎而出。比如明星、聯華、天一公司的鼎足分立。

對於「打鬥」的熱情，甚至體現在一些才子佳人故事和表現社會現實的影片中。比如侯曜編導、民新公司 1927 年出品的《西廂記》。這部根據中國古典劇目改編的電影，除了著重表現人們耳熟能詳的愛情故事，還別出心裁地表現了「夢境」。關於「夢」，後文還將進行探討。這裏只談談《西廂記》裏張君瑞的夢。一個弄筆的書生，居然在夢中騎上了變大如同掃帚一般的毛筆，在空中飛行，直奔圍困寺廟的寇首，並以筆為武器，用墨殺人，展開了生死對決，醒來卻發現是南柯一夢，毛筆上的墨汁抹得書童滿臉都是。這場表現筆戈大戰的戲，想像力豐富，分鏡頭準確，剪輯流暢，比之孤島時期連映 85 天的《木蘭從軍》中動作場面並不遜色，堪稱文戲武做的經典。改編傳統戲劇，而又能在電影中展現喜愛這齣戲的人們在舞臺上決不可能看到的奇觀，《西廂記》的改編是成功的，充分迎合了影像時代觀眾的訴求。

　　當時影片中的動作段落，不但表現著中國傳統的「文人俠客夢」，甚至還接受了「拿來主義」，體現出美國早期電影的影響。比如張惠民導演、周娟紅編劇的《雪中孤雛》一片中精彩的動作段落。影片表現嫁給富家呆傻兒的少婦逃亡在外，為人家幫傭，卻因心中悲苦，常常出錯，招致主人辱罵，但其楚楚可憐的悲劇之美，得到了崇尚民主平等的少爺的愛。大年之夜，她因打碎盤子，被趕出門，猶如雪中孤雛，到處流浪，又被惡少綁架，因在密室中。少爺前來營救，這場營救的動作戲，既有中國武術動作的特點，又借鑒了早期美國電影中的動作橋段，比如道格拉斯・范朋克的一些經典動作，借助繩子在空中飛越，打倒對手，頗有西方俠客佐羅的風采。還有一些頗富喜劇性的動作，如惡少用毒龍（蜥蜴類的爬行動物）逼少婦就範，在打鬥中反被少婦偷出鑰匙，將他關進鐵門中，害人反害己，獨自享受毒龍的招待。至於蜥蜴類的「毒龍」，更是西方才有的恐怖元素。在西方古希臘神話傳說和《失樂園》等故事中，「龍」就是噴著火、守護著被劫的人間少女或者神奇生命果的惡獸，但在中國，「龍」一直是調風控雨的神祉。儘管有著這些顯而易見的西化影響，影片卻能夠將這些西化元素成功植入一個東方的故事框架之中，文人俠客鋤強扶弱之夢，傳統女性的悲劇命運，民主思想與封建觀念的抗衡，劫後餘生大團圓的結局，構成了劇情及視覺效果的雙重奇觀——影片的「現代感」也即來源於此。

　　神怪武俠動作片儘管風靡一時，但武俠之夢很快被「九一八」事變的槍炮聲打破。民眾在神怪武俠片中獲得的虛幻滿足、享受的「奇觀」效應，在現實面前被擊得粉碎，神怪武俠片進入衰落期。

　　神怪武俠片衰落的另一個重要原因，是「剛性」不足，「怪性」有餘。由於滿清政府禁止民間習武，當時中國民間武術傳統並不興盛，演員基本不具備真功夫，除了依靠吊鋼絲和特技鏡頭，多數按照戲曲動作一板一眼的進行武打設計，突破不大。即便上映時十分轟動的影片《花木蘭》，武打動作也未能突破戲曲動作的套路，動

作的力度和難度都略嫌欠缺。如花木蘭被鄰村的浪子們圍住不得脫身，靈機一動，要跟他們比試背後射雁。浪子們一時慌了手腳，紛紛抬頭去看天上的雁有沒有被射下來，花木蘭趁機逃離。這個細節著重表現花木蘭的機智，但喜歡獵奇的觀眾可能更希望看到花木蘭從背後射落大雁的奇觀動作。但影片並未能超越當時武俠片的局限，提供更為出色、成熟的武打設計。

　　新中國成立後，動作片在內地沒有受到鼓勵，反倒是香港作為邊緣地帶，拍攝了一系列粵語長片，其中不乏動作片，但基本上還是沿襲了舞臺上的路數，缺乏創意。直到 60 年代，邵氏提出「彩色武俠世紀」的口號，佼佼者張徹、胡金銓、楚原、劉家良等導演才真正創造了中國武俠動作片的黃金時代。同時期的國產電影，由於受到意識形態的影響，逐漸走入低谷，進入了八部樣板戲一統天下的特殊時期。武打片這一最早成熟的國產類型片，也只能在彈丸之地的香港得到延續和發展。因為這一時期的武俠片是對中國建國前中國電影的繼承，與中國建國後至改革開放前同時期內地影片秉承完全不同的創作理念，基本不具備可比性，因此，放在本節中略加描述。

　　張徹分析武俠動作片之所以會在香港輝煌，主要是因為清代朝廷禁止民間習武，所以導致「東亞病夫」的稱號，但廣州地處南疆，得以保留民間武術傳統，出現了洪熙官、蘇乞兒、黃飛鴻等富於傳奇色彩的「廣東十虎」，黃飛鴻的妻子後來去了香港開館授徒，這些都是非常獨特鮮活的電影素材。伴隨香港現代化進程中出現的特殊歷史狀況，60 年代出現了一批精神自由、勇於闖蕩江湖的現代反叛青年，武俠動作片中不畏強權、敢作敢當的俠義精神跟現代精神實現了對接。香港動作片導演張徹說：「在今天的處境裏，我們應該多提倡剛性文化，並且中國打鬥片有與眾不同的風格，近年來國片能開拓東南亞市場，最近中東、南美、非洲等地區也爭取中國打鬥片去反映，都開了市場大門，是打出來的天下，而且因打鬥片

的風行，使得中國的國術重新獲得發揚光大，這些都是打鬥片的功勞。」

武俠動作片一時獨領風騷，僅黃飛鴻就拍了 100 多部，金庸、古龍的小說幾乎都被搬上過銀幕，楚原更以美侖美奐的影像風格開創了「唯美文藝武俠片」風格。胡金銓影片中神秘深邃的東方影像風格之美，更令人讚歎，他拍攝《龍門客棧》，充滿玄妙莫測的詭秘色彩，節奏張辭有致，風格剛強雄烈，以至於「鬼才」徐克在重拍這部影片的時候只好另闢蹊徑，抓住了胡金銓版《龍門客棧》的唯一漏洞：一個重要的女性角色都沒有。重新設計了金鑲玉和丘莫言兩個女主角，並採用了張曼玉和林青霞這樣的絕代雙嬌，才成功的重拍了龍門客棧的故事，當然，《新龍門客棧》已經不再是一個充滿陽剛氣質的《龍門客棧》了。據說，張藝謀在拍武俠片的時候，要劇組都去觀摩胡金銓的《俠女》，並在《十面埋伏》中酣暢淋漓的借鑑了「鼓聲」和「竹林」兩個段落。李安導演是看著胡金銓影片長大的，因此，《臥虎藏龍》中有著精彩的「鼓聲」和「竹林」段落就不足為奇了。

張徹導演是第一個敢在影片中拍攝白衣小將的，因為白色在拍攝中很容易曝光過度，一般導演都不敢輕易使用，可是張徹導演迷戀於白袍小將獨特的風采，大膽採用，《金燕子》中王羽扮演的銀鵬一身白衣，飄飄立於超現實的中國書法大字背景之下，那一份獨特的中國英雄氣質，真是言語無法形容。這樣的銀鵬在影片結尾進行一場盤腸大戰，其慘烈偉岸自然令觀眾信服。

邵氏錯失李小龍，漸趨式微之後，李小龍、成龍的拳腳動作片將「功夫」一詞推向了世界，70 年代，西屬撒哈拉的撒哈拉威人也知道看著畫報上李小龍的照片，喊出「功夫」二字來。

80 年代之後，徐克的武俠片和李安的《臥虎藏龍》不但引進了好萊塢的高科技，也開始探討「人心的江湖」，江湖不再是由「功夫」縱橫馳騁的領地，人性以及道家文化進入了功夫天地。有些觀

眾會挑剔《臥虎藏龍》中故事情節的跳躍，奇怪結尾玉蛟龍莫名其妙的跳崖自盡。事實上這部影片是一部關於文化傳承和人性衝突的影片：周潤發扮演的李慕白一生追求煉精化氣、煉氣還神、煉神還虛、取之於天地、還之於天地的道家理想境界，卻因為一個渾身散發著荷爾蒙味道的女孩子玉蛟龍的出現而墮落於塵世，到死的時候，他不肯如楊紫瓊扮演的紅顏知己所說：留住最後一口氣，回到一生所追求的境界。他要用這口氣對楊紫瓊說：我愛你。他所追求的境界最後是由他以生命為代價挽救的玉蛟龍實現的：玉蛟龍結束塵世一切因緣，縱身跳下懸崖，回到了李慕白追求一生也無法進入的境界。文化傳承的觀念造成了這部影片空前的成功，武俠片世紀似乎到來了。但張藝謀導演隨後拍攝的兩部作品《英雄》和《十面埋伏》卻沒能很好的繼承武俠片的傳統，超越地球引力的飛來飛去成了影片唯一的賣點，在美國院線放映的時候，美國觀眾還疑惑的問：這些人超越了地球引力飛來飛去──到底在幹嗎？

《無極》國外發行的失敗，也證明缺乏傳統文化精髓、為動作而動作的影片，並不能契合觀眾的審美訴求，究其根源，與中國建國後傳統文化的斷裂有著很大的關聯，這一點，本文在後文中還將進一步論述。

總之，中國電影探索、開拓的第一個重要的國產類型片，就是神怪武俠片，這一類型的出現為國產電影工業的形成、為中國電影進入上個世紀 30、40 年代的第一個輝煌期，奠定了重要的基礎。

第二節　「都市風光」
──「新現實主義在中國」

上個世紀 80 年代，在多倫多舉辦的一次世界無聲電影的觀摩會上，在觀看了《春蠶》等中國默片之後，來自世界各地的電影評論者驚呼：「新現實主義在中國！」

　　中國電影的第一次繁榮期是 30、40 年代的上海。史東山、蔡楚生、孫瑜、費穆、袁牧之等出類拔萃的電影導演，自覺關注令人眼花繚亂的「舊長袍的新花邊」──上海的現實生活，並進而關懷整個中國的現實和民族命運。可以說，「冒險家的樂園」上海的生活景象在同時代的小說中是很難窺其全貌的。要看盡上海的故事，要到電影院去，看袁牧之、應雲衛的《桃李劫》，孫瑜的《體育皇后》、《小玩意》、《大路》、《新女性》，看蔡楚生的《迷途的羔羊》、《漁光曲》、《都會的早晨》，吳永剛的《神女》、《浪淘沙》，袁牧之的《都市風光》、《馬路天使》，史東山的《新閨怨》、《長恨歌》，桑弧的《太太萬歲》，蔡楚生、鄭君里的《一江春水向東流》，陽翰笙、沈浮的《萬家燈火》，佐臨的《表》、《夜店》、馬徐維邦的《夜半歌聲》、《秋海棠》，還有上海家喻戶曉的《王先生》……30、40 年代我國電影事業的輝煌成就，遠未引起國內及國際相應的重視。主要原因是國難當頭，桑弧的《太太萬歲》、費穆的《小城之春》、史東山的《長恨歌》、吳永剛的《浪淘沙》等影片雖然功力深厚，探討的也是半個世紀以後、甚至更長的時間內仍會存在的問題，但電影史家仍然給予了救亡影片以更高的評價和更多的重視。

　　但電影的天職，它的意義，就在於用它不同於一切傳統藝術的特點為人類捕捉、記錄、複製、模仿傳統藝術所不能征服的現實──現代化都市以及都市人的多元生存狀態，成為新的、無法取代的「集體感知對象」。「新現實主義」之所以早於世界電影近三十年誕生在中國，與中國上個世紀前半葉的現實生活密切相關。前面已經談到：舊的傳統在崩潰而新的尚未誕生，新生事物潮水一般湧向古老的中國。在這新舊勢力的抗衡中，在時而振奮時而迷惘的反復中，中國民眾艱難的開拓著「啟蒙」與「現代」之路，中國電影忠實紀錄和反應了這一過程，並呈現出一種與西方相比十分不同而奇特的「現代性」：多元化。從前面的分析已經可以看出中國早期電

影的多元化風貌，而某種意義上講，「多元化」與「現代性」其實
是不相容的兩種趨勢。

何謂「現代性」？「根據大多數的解釋，『現代性』是在 15-17
世紀的發展歷程中出現在歐洲的。而其最完美的理智表達體現在 18
世紀啟蒙哲學家們的這一事業中：『依照其內在的邏輯，去發展客觀
的科學、普遍的道德和法律以及自主的藝術』，以期『藝術和科學不
僅能夠提高人類對自然力的控制，而且能夠提高對世界和自我的理
解，促進道德的進步、制度的正義直至人類的幸福』。現代性的統一
思路是一種對進步觀念的信念，即相信通過與歷史和傳統的徹底決
裂，使人類從愚昧和迷信的枷鎖下獲得解放，從而獲得進步。」[21]

「現代性」體現在對「一種進步觀念的信念」，體現在「與歷
史和傳統的徹底決裂」。而舊中國對這「一種進步觀念」進行追求
的過程中，卻體現出多種不同的「進步觀念」的抗衡，比如共產主
義與三民主義，與兩千多年的封建傳統之間也保持著隔不斷的聯
繫。中國電影的多元化傾向，也即來源於這種種「剪不斷、理還亂」
的觀念的支配。而中國新現實主義電影中的人物，正如安東尼奧尼
（Michelangelo Antonioni）作過的簡約論述，「他比較了文藝復興
時代的人與科技革命時代的人，從中得出結論，認為前者生活在可
以被其理解的素樸事物的宇宙中，在『不可悉數的創造』中感到無
限歡樂，後者卻由於科學的進步而被拋入『陌生的』宇宙。他需要
重新修正自己的一切表像。在『萬物飄忽不定』的時候，繼續在陳
舊的道德神話的支配下討生活。」[22]

安東尼奧尼進行的描述，多麼像這樣一些中國電影中的人物，
他們被拋入「陌生的宇宙，在萬物飄忽不定的時候，繼續在陳舊的
道德神話的支配下討生活」，比如：

[21] 引自《後現代主義與社會研究》[美]大衛‧R‧肯尼斯等編，周曉亮等譯，
第 4 頁，重慶出版集團　2006
[22] 轉引自《電影哲學概說》[蘇]葉‧魏茨曼著，第 78 頁，中國電影出版社　1992

《新女性》中阮玲玉扮演的女作家。她有過自由的戀愛，留下了愛情的結晶，卻獨自作了出走的娜拉，在都市中討生活，她被學校解雇，被無良的新聞記者欺負，但她維繫著自身的道德，拒作有錢男人的情婦。孩子病了，為了救孩子，她去作一天妓女，卻正巧遇到了曾追求她的男人，她的道德感使她無法忍受這樣的屈辱，她自盡了。在影片結尾，她喊出了「我要活──」然而，她的生命卻像影片中表現的一朵小小的路邊花，被暴雨摧殘、凋零。

與《新女性》不同，《摩登女性》表現為了事業甚至不惜拋棄幸福家庭的摩登女性。然而，一輪中國傳統意象中的「明月」，以及八月十五的中秋節，使女主人公深受「團圓」意蘊感染，加之女友完美的主婦表現，終於使女主角幡然悔悟，回歸家庭，完美了傳統女性道德。

《天明》中黎莉莉扮演的鄉下女孩兒，到了都市中，為了生存，不得不當了交際花。為了保護革命者愛人被捕，在被槍決的時候，她換回了村姑的樸素的衣服，在槍口下嫵媚的搖曳身體，展現天性中純真的笑靨。她說：「我本是一個鄉下的小傻瓜，讓我在這裏笑，你們等我笑得最好的時候再開槍吧！」這樣的慷慨赴死，是以愛情和鄉村所象徵的道德回歸作為背景和動力的。

《天倫》中，由鄉村牧笛吹奏的「蘇武牧羊曲」象徵的傳統道德圖景最明顯不過。「子不改父道三年是為孝」的直接聲明，更體現了傳統沿襲的力量。

《桃花泣血記》，以《紅樓夢》中林黛玉所作《桃花行》一詩作為核心意象，以十場桃花開放、絢爛、凋零的象徵性場面，表現為封建家長破壞的愛情。以「揉碎桃花紅滿地，玉山傾倒再難扶」的悲劇結尾，為愛情唱一首哀豔的挽歌。

《國風》是為配合蔣介石提倡的「新生活運動」而拍攝。阮玲玉扮演姐姐，為了妹妹可以讓出愛人；到都市中求學，堅持樸素的生活，卻被同學歧視而病倒；妹妹因愛慕虛榮拋棄丈夫，她與初戀

愛人重歸於好，並感染了奢華的妹妹與新妹夫，一起成為新生活運動的倡導者。

《桃李劫》，一位校長發現即將被槍斃的囚犯居然是自己的學生，他去做最後的探視，學生講述了生活的幻滅。一個有理想有學問的好青年在殘酷的現實生活中失去了妻子，為了救人，他變成了賊和死囚犯。悖論表現了現實的荒謬，現實擊碎了他的道德底線，他偷竊了，殺人了，毀滅了。

《慈母淚》，父親一直偏愛會說話的兒子，虐待善良的兒子，但就是這被委屈而不能上學的孩子為了父親頂罪入獄，出獄後又為了贍養母親出外工作。其他五個子女卻不肯收留母親，導致母親流落養老院。影片結尾，好兒子逼迫大哥迎接由林楚楚飾演的母親歸來，一個當時電影中罕見的長鏡頭跟拍，紀錄了這一回歸之路。林楚楚忍辱負重而又慈愛溫良、永不抱怨的母親形象，成為當時社會的一種道德典範，為觀眾激賞。

《長相思》，丈夫參加抗戰，託朋友照顧老母和妻子，周璇飾演的妻子為了生活當了歌星，好友一直默默的支持她，丈夫戰死的噩耗傳來，兩人在患難與共的生活中萌生了愛情。抗戰結束了，斷臂的丈夫卻歸來了。好友默默離開了自己的愛人。

《戀愛之道》，舒繡文扮演的女主人公不愛國外留學歸來的善鑽營、通世路的表哥，卻跟著參加北伐、不名一文的戀人出走，一生過著困苦的生活，即便是女兒生病、性命攸關，也依然不肯與表哥同流合污。

在《八千里路雲和月》、《一江春水向東流》這類表現抗戰、具有史詩風格的影片中，對主人公不同的價值取向批判性更為鮮明：頌揚為了抗戰而到處流浪、堅持抗爭、艱苦卓絕的普通人，蔑視大發戰爭財的投機者。

集錦片《女兒經》由胡蝶扮演的女主角作為貫串人物，表現她的同學們各自不同的生活選擇。有因嗜賭隕命的悲劇人物，有一天

之內喪失了病重的丈夫和女兒的可憐妻子和母親，有明知婚姻不美滿卻無力改變的弱者，有表面倡導女性獨立事實上卻依賴男人當金絲雀的虛偽女強人，也有胡蝶這樣拯救革命者的覺醒的貴婦。這部影片獨特的結構形式——集錦片，以及片中每位女主人公的主題，都再鮮明不過的解釋了中國獨特的「現代」和「啟蒙」之路：在基本的道德神話支配下，截然不同的「多元化」選擇。

　　有的影片改編自國外經典文學戲劇作品，如根據莫泊桑《項鏈》改編的《一串珍珠》，洪深根據王爾德《溫德米爾夫人的扇子》改編的《少奶奶的扇子》，馬徐維邦根據《歌劇院魅影》改編的《夜半歌聲》，靈感可能來自小仲馬《茶花女》的孫瑜《野玫瑰》，靈感可能來自來自蕭伯納《窈窕淑女》的陳鯉庭《遙遠的愛》……這些改編或可能取材自外國文學戲劇作品的影片都有著共同的特點：強烈的中國時代特色。如《一串珍珠》和《少奶奶的扇子》中的社會批判意義，《一串珍珠》的主人公居然為了珍珠坐牢；《夜半歌聲》中反封建因素的加入；《野玫瑰》和《遙遠的愛》中的女主人公居然都加入了革命的洪流。

　　……

　　中國建國前中國電影的「多元化」傾向，與二戰之後西方出現的「後現代主義」「去中心化」、「多元化」、「邊緣化」有著奇特的相似之處。如中國建國前中國電影對邊緣人物的強力表現：交際花、被侮辱的邊緣女性、妓女（《天明》、《麗人行》、《新女性》、《桃花泣血記》、《姊妹花》、《神女》、《馬路天使》），小偷或者殺人犯（《畢業生》、《夜店》、《表》、《聯華交響曲》、《浪淘沙》）、戲子（《秋海棠》、《啼笑因緣》）甚至半人半鬼（《夜半歌聲》）等等，如此豐富的邊緣人物群像和多元的生活道路選擇，在同時期世界電影史中也是甚為罕見的，卻與二、三十年後的義大利新現實主義有相似之處，那也是由邊緣人物如失業工人（《單車失竊記》、《羅馬十一時》）、拳擊手（《羅科和他的兄弟們》）、妓女（《卡

比利亞之夜》)、酒鬼(《沉淪》)等構成的豐富而沉厚的現實主義
人物長廊。

西方「新現實主義」電影誕生的社會基礎和觀眾的心理狀態，
正如下文所說：

> 「然而，正如哈貝馬斯和其他人所指出的那樣，20 世紀的
> 兩次世界大戰、死亡集中營以及廣島和長崎的原子彈毀滅的
> 經歷粉碎了這種樂觀主義」(指現代性，作者注)[23]。

「現代主義鼓吹歷史是一種進步不斷展開的事件的觀念，就是
說，科學用來為人類服務而改進個人條件的觀念，那麼 20 世紀 30
年代和 40 年代的事件，以及隨後的衰落的事件，粉碎了這種信念。
科學的基礎——邏輯。經驗主義、客觀性——事實上，理性分析的
全盤計畫全都出了問題，以至於任何主張超文化的和普遍的有效性
的觀念，包括現代主義和後現代主義本身的分析都受到了懷疑。」[24]

「懷疑」成了二戰之後的時代精神，安東尼奧尼曾經這樣描述
「現實」在疑慮的現代人心目中的狀態，而這種現實，與上個世紀
前半葉中國人心目中的現實又是何其相似：

> 「我們的確從來沒有像現在這樣懷疑過一切東西。一切的確
> 變得不穩定了，變成在兩個極端之間擺動；知識的原則和道
> 德的原則，權利的根據和哲學的根據，法律的前提和政治的
> 前提。我們周圍的現實是不確定的，不具體的。在我們的心
> 中，事物就像是一片影影綽綽的背景之上現出的一個個光
> 點。我們的具體的現實具有了一種幻影般的抽象的性質。」[25]

[23] 引自《後現代主義與社會研究》[美]大衛·R·肯尼斯等編，周曉亮等譯，
第 4 頁，重慶出版集團　2006

[24] 引自《後現代主義與社會研究》[美]大衛·R·肯尼斯等編，周曉亮等譯，
第 139 頁，重慶出版集團　2006

[25] 引自《奇遇·夜·蝕——安東尼奧尼電影劇本選集》第 6 頁　中國電影出

　　民國的風貌，新與舊的奇異共存，確實有著一種「幻影般的抽象的性質」，以至於電影銀幕上流動的影像，比現實生活本身更接近於現實。甚至可以這樣說：中國在追尋「現代性」的過程中，由於外來新事物新思想的衝擊過於劇烈，不肯退出歷史舞臺的封建傳統過於頑強，而國民在尚未實現「啟蒙」（啟蒙運動在 18 世紀的西方，已經基本完成）的狀態下，激烈的社會動盪和思想震撼，使中國的民眾較之西方的民眾更早的體驗到了破碎、多元、疑慮的「後現代」感，也即對周圍現實感到的強烈的不確定性，導致了現實具有「幻影的抽象性質」，這種奇特的歷史錯位般的表現，在中國建國前中國電影當中，通過「多元化」、「去中心化」、「邊緣化」等特徵，得以充分體現。

　　其中，「多元化」體現為西式「摩登」思想觀念及生活方式與傳統生活方式共存，如《慈母淚》、《天倫》等等；尋求新生、投身革命的激進思想與個人主義金錢至上的自由主義觀念並存，如《戀愛之道》、《女兒經》、《天明》等等。主人公秉持不同的、多元思維觀念，因而導致了巨大的思想衝突與生活道路的抉擇。這一多元化特徵在中國建國後向一元化轉變，「革命道路」成為主人公唯一正確的選擇。

　　「去中心化」體現為封建道統、儒家思想不再成為唯一的核心理念。不過這一時期的「去中心化」處於艱難的「去留」之間，常常出現「去」而複「歸」的情況，比如《摩登女性》中女主人公向家庭的回歸，《慈母淚》中對母親的奉養和迎回。這種離心而向心的力量，正是當時大多數民眾的精神寫照，因而受到強烈的認同。

　　「邊緣化」，前面已經提及，主要體現在對那些「神女」、「小偷」和「戲子」等邊緣人群的表現，如《神女》、《夜店》、《錶》、《浪淘沙》、《秋海棠》等等。邊緣人群的存在，正是在「去中心化」作

版社　1985

用之下必然產生的結果。戰後西方電影中，「邊緣人群」能夠逐漸出現在銀幕上，與虛幻的好萊塢英雄並列，同樣也是由於「去中心化」導致的深刻懷疑和精神頹廢。曾被上帝、聖人們安排的井井有條的世界突然變得充滿幻影和不確定性，多種多樣的可能和思維方式出現，秉承相同觀念的民眾聚集成小的人群，比較起那些信奉主流價值觀念和人生觀的人們，他們是小眾，卻非「異端」。小眾也有著強大的存在理由和生活空間，那就是「邊緣」。對於上個世紀初的中國來講，也有一些人群存在於城市邊緣，但卻能夠保持作為「邊緣人」的尊嚴。比如《夜店》中的賊，居然衣冠楚楚，很講義氣，並且渴望娶周璇飾演的淳樸小姑娘，過上平常的日子。為此，他甚至想去學門手藝，比如當鐵匠。生活剝奪了這樣的機會，但他並不以賊為巨大的恥辱，這是他的生存方式，他不僅是賊，也是有尊嚴的人。近期中國電影中，賈樟柯的《小武》承襲了中國建國前中國電影的衣缽，成功表現出「邊緣人」小武的愛恨與尊嚴，在多種價值觀念並存、影像使現實具有幻影般的抽象性質的時代，捕捉到了「邊緣人」的精神氣質。

電影對於具「幻影般的抽象的性質」的現實的把握，在中國建國前電影中甚至能看到象徵性的場面：

袁牧之《都市風光》的開頭和結尾，有著兩個與劇情無關然而又極其相似的畫面──導演袁牧之唱著一支極為上口的小調，招攬顧客來看「西洋鏡」（電影的象徵），那裏面有一隻緩緩眨動的不動聲色的大眼睛，旁邊的火車站臺上，是幾個農民打扮的人在翹首盼望，火車來了，他們象沒頭蒼蠅一般亂竄，惶惶不知所以──火車的威脅和嚇人的氣勢是在中國大陸上異軍突起的現代物質及精神生活；農民打扮的人是被自己手創的怪物嚇壞了的現代人；「西洋鏡」以及西洋鏡內不動聲色的大眼睛，就是在迅速捕捉、記錄這一切的電影。

第三節　「古城之春」
——民族詩意的象徵

　　詩意，是中國古典文學的傳統。從《詩經》開始，中國文學已經開始了漫長的詩意探索之路。

　　明月、長河、春花、秋雨、黃葉、飄雪……這些意象，與國人的審美思維、生活情志、價值取向牢牢的結合在一起。關於中國文化的詩意與自然的意象的結合，木心的文章《九月初九》中有著很精彩的描述，現摘錄如下：

　　「中國的『人』和中國的『自然』，從《詩經》起，歷楚漢辭賦唐宋詩詞，連縮表現著平等滲透的關係，樂其樂亦宣洩於自然，憂其憂亦投訴於自然。在所謂『三百篇』中，幾乎都要先稱植物動物之名義，才能開誠詠言；說是有內在的聯繫，更多的是不相干地相干著。學士們只會用『比』、『興』來囫圇解釋，不問問何以中國人就這樣不涉卉木蟲鳥之類就啟不了口作不成詩，楚辭有時統體蒼翠馥鬱，作者似乎是巢居穴處的，穿的也自願不是紡織品，漢賦好大喜功，把金、木、水、火邊旁的字羅列殆盡，再加上禽獸鱗介的譜系，彷彿是在對『自然』說：『知爾甚深。』到唐代，花濺淚鳥驚心，『人』和『自然』相看兩不厭，舉杯邀明月，非到蠟炬成灰不可，已豈是『擬人』、『移情』、『詠物』這些說法所能敷衍。宋詞是唐詩的『興盡悲來』，對待『自然』的心態轉入頹廢，梳剔精緻，吐屬尖新，儘管吹氣若蘭，接下來大概有鑒於『人』與『自然』之間的絕妙好辭已被用竭，懊惱之餘，便將花木禽獸幻作妖化了仙，煙魅粉靈，直接與人通款曲共枕席，恩怨悉如世情——中國的『自然』寵倖中國的『人』，中國的『人』阿諛中國的『自然』？孰先孰後，孰主孰賓？從來就分不清說不明。」[26]

[26] 引自《哥倫比亞的倒影》木心著，第3-4頁，廣西師範大學出版社　2006

　　受著「自然」詩意的眷顧，電影自然也不能例外，花木雨雪日月，成為此期中國電影捕捉獨特的民族詩意表達方式的手段。試舉幾例：

　　《新女性》，阮玲玉飾演的女主人公，是生活在舊長袍的新花邊——上海。人物的前傳在影片中並沒有直接出現，僅以女主人公的孩子加以暗示，給了觀眾無盡的想像，她是不是魯迅所描繪的那出走的娜拉？抑或活著的子君？離開了丈夫，獨自在大上海中討生活，然而卻受到這城市的逼迫。城市，如同好萊塢黑色片中的那個城市，既是主人公展現命運的具有超現實主義風格的舞臺，又是壓迫和毀滅這主人公的龐大機器。黑色片的主人公往往喪生在都市的陰溝下水道中，骯髒的雨水、陰溝裏冒出的白色霧氣成為死亡的烘托。在《新女性》這部影片中，當女主人公走投無路選擇自盡的時候，影片為她所選擇的烘托技巧是：路邊一株孤零脆弱的的小花，被都市排水管中瀑布般傾瀉的污水衝擊。同樣是強烈的都市色彩，具有超現實主義風格，但卻有著典型中國式的感傷意象：花的命運。也許，所謂「民族的詩意」即是「喚醒」沉睡在人們心中的記憶、幻覺與想像的能力。這樣的處理，任何一個讀過《紅樓夢》的中國觀眾都會聯想到葬花吟：「質本潔來還潔去，強於污淖陷渠溝」，「一年三百六十日，風刀霜劍嚴相逼。明媚鮮豔能幾時，一朝漂泊難尋覓！」

　　以「花草」來比喻人物命運及情感的，還有《國風》，阮玲玉飾演的姐姐身上有著儉樸、勤奮、誠摯、友愛種種傳統美德，是新舊女性的完美結合，比之《新女性》中的角色，她更能通過對傳統美德的堅守和對新知識的尋求，為中國女性鑄就可資借鑒的範本。如當她得悉妹妹也愛著自己的愛人時，她坐下來寫日記，窗外一輪明月，可將丹心託付，桌上一盆蘭草，足以見證蘭心。這盆蘭，並沒有因為進入了都市而被薰染敗壞，儘管在與市儈功利的抗爭中，女主人公一度被氣得病重入院，但明月輝映過的蕙質蘭心卻一直沒

有改變初衷，而終於能成為「國風」的象徵。影片因為表現出進入了都市環境的「蘭」的始終完美而非毀滅，呈現出比較強烈的理想主義傾向和宣教性質。

與「蘭」的芳潔可成映照的，是《桃花泣血記》中「桃花」的凋零，影片借鑒林黛玉詩詞《桃花行》桃花意象：「胭脂鮮豔何相類，花之顏色人之淚。若將人淚比桃花，淚自長流花自媚。淚眼觀花淚易乾，淚乾春盡花憔悴！」十場桃花開放到凋零的場面，是傳統美麗卻無出路的女性一生的象徵，充分表現主人公傷情逝去的悲劇之美。

《一剪梅》，與《桃花泣血記》一樣，同是卜萬蒼導演、阮玲玉主演。這部影片取材於莎士比亞戲劇《維洛那兩紳士》，劇情、場景設計都頗有西化色彩。影片中出現了當時所有可能出現的工業文明奇觀：火車、汽車甚至飛機。還有男扮女裝的「錯位」劇情，西式貴族生活表現──騎馬跳欄等等。但卜萬蒼卻無法忘卻古老中國傳統的詩意情結，他將男女主人公的定情安排在「一剪梅」下，梅花的象徵含義對於國人來講自不待言，甚至連男主人公當了劫匪、穿著西方騎士的背心馬褲搶劫的時候，也不忘在作案之後留下一朵梅花標記。在軍閥之女的閨房中，還別具匠心的設計了梅花形狀的窗戶，配著珠簾，修飾著少女們的「一簾幽夢」。這部影片，同樣也是將西方文學作品本土化，且不乏傳統詩意的作品。

《天倫》、《慈母淚》、《野玫瑰》、《漁光曲》、《國風》、《漁家女》、《天明》等影片中，都有著這樣潛在的含義：鄉村是作為傳統道德的圖景出現的，而都市卻是使人沉淪的罪魁。也因此，鄉村風光保留著桃花源般的美好：茅廬竹扉，籬笆上纏繞著花蔓，小河流水，雞鴨成群。《天倫》中小孫兒當牧童，唱著「蘇武牧羊」，身邊小鳥鳴啾，真是一幅美麗的鄉村牧牛圖。《天明》中，鄉村少女在家鄉採菱角、看花逐蝶，詩意祥和，卻在光怪陸離的都市中被陷害

並且迷失。一串當年在家鄉採摘的菱角項鏈成了失落的「詩意棲居」的象徵，女主人公唯有為革命者愛人而死，才能回歸永恆。

《摩登女性》中所採取的意象，更為中國觀眾耳熟能詳！一輪明月，曾經為中國數不清的騷人墨客提供了無盡的感慨，關乎明月的佳篇佳句，幾乎可以信手拈來：「舉杯邀明月，對影成三人。」「明月出天山，蒼茫雲海間。」「海上升明月，天涯共此時。」「明月幾時有，把酒問青天。」……明月中寄寓了太多中國人的詩情，影片《摩登女性》即以中秋之夜、明月當空，傳統典型的中國團圓意象，勾起了女主人公渴望團圓、回歸家庭的強烈願望。《紅樓夢》中，即便是「金陵十二釵」副冊中香菱，也能寫出「博得嫦娥應借問，何緣不使永團圓？」——這句話，幾乎是女主人公的強烈心聲！而終於，摩登的女主人公回歸家庭，現代的女性終於沒有都成為孤寂的嫦娥，抑或毀滅的絳珠仙草，在現代與古典的接合部，歷經超越與回歸，破壞與建立，終於覓得暫時的棲息。這在當時，也是創作者們所能尋找到的上層女性最佳的出路了。而這出路的喚醒，是通過「明月」的意象，傳統的詩意居然能成為出路的預示，「詩」確乎關乎命運。

借助明月等傳統詩意象徵表達心聲的，還有具有史詩風格的影片《八千里路雲和月》、《一江春水向東流》，僅從片名，已經能感受詩意的風格。《一江春水向東流》中，忠良和素芬並倚窗前，看著明月，渴望戰爭早日結束，渴望分離後早日團圓，與《摩登女性》中的取景方式有異曲同工之妙。素芬投江之後，那莽莽蒼蒼的江水，儘管為之嗚咽，而畢竟無情東流。「問君能有幾多愁，恰似一江春水向東流！」這千古愁腸，通過影片而曆久常新。

月亮的運用在《夜半歌聲》中則具有了創造性：在月夜、叢林、煙霧塑造的充滿神秘表現主義風格的場景中，毀了容的宋丹萍與自己瘋了的愛人相見。為了拍攝完美的月亮的光影，馬徐維邦多次帶著整個劇組去等月亮，結果影片超出預算，公司老闆自然很不高

興。但卻在中國電影中創造性的表現了另一種「月光」：神秘、魅惑、詭譎，這是我國傳統詩意中甚少出現的意蘊，使影像的視聽表現力得以獲得豐富和延展。

詩意的風景不僅用來表現女性的凋零，也用來表現男性的毀滅。《桃李劫》中，男主人公曾經是那樣一個為師長所期待的未來社會之棟樑，然後，畢業後卻報國無門，連養家糊口都做不到！妻子病故，貧困潦倒的男主人公無法養育嗷嗷待哺的兒子，只能將其遺棄。當他終於因走投無路而犯罪之時，影片用了傾盆大雨來渲染貧病苦交加的絕望情緒，這樣一個曾經純真而志向高遠的靈魂的毀滅，令蒼天為之哭泣。真是「已覺秋窗秋不盡，哪堪風雨助淒涼！」

傳統詩意中動物的象徵意味在影片中也自然不可或缺。如《雪中孤雛》，影片講述了經典的舊中國主題：女性的悲苦命運。然而卻融合了好萊塢的夢幻：英雄對美女的拯救。不過，在西方電影中，一般並不會以清冷慘戚的意境渲染被拯救者的處境，一個好萊塢的女性受難者，可能被擄掠，可能面臨絞架的威脅，但卻不會有《雪中孤雛》式的意境處理：女主人公被主人趕出宅子，漂泊荒野，大雪紛飛，冰河中融化的冰水窟中，幾隻孤雛瑟縮無依的漂泊，女主人公與孤雛淚眼相遙望——她看到的，不是此時此地的雪地寒鳥，而是屈原時代就曾歌哭過的芝蘭蕙茝，這風景沿著數千年的文明一路流淌而來，在女主角的眼中變成預示與警策——警策女性悲慘而無法自主的命運。這種意境，唯有流逝過的時光和文明塑造出的倦眼才能領悟，儘管悟到之後，卻倍覺悲涼、孤淒而無奈。

《狼山喋血記》，用打狼的故事，詩意而影調豐富的黑白影像，發出抗戰的呼聲。獰厲的影像彷彿刻在上古青銅器上的饕餮猛獸，陣陣令人膽寒的狼嚎試圖喚醒沉睡中的國人。

　　……

　　無處不在的自然，講述的是人的心聲，而電影中的「故事」，就在這人與自然相結合的影像中流傳，無須多言，只需靜觀，詩意亦由此萌發。

　　正如木心所說：

　　「中國的『自然』與中國的『人』，合成一套無處不在的精神密碼，歐美的智者也認同其中確有源遠流長的奧秘；中國的『人』內充滿著『自然』……

　　中國的『自然』內有『人』──誰蒔的花服誰，那人卜居的丘壑有那人的風神，猶如衣裳具備襲者的性情，舊的空鞋都有腳……古老的國族，街頭巷尾亭腳橋堍，無不可見一閃一爍的人文劇情、名城宿跡，更是重重疊疊的往事塵夢，鬱積得憋不過來了，幸虧總有春花秋月等閒度得在那裏撫恤紓解，透一口氣，透一口氣，這已是歷史的喘息。稍多一些智慧的人，隨時隨地從此種一閃一爍重重疊疊的意象中，看到古老國族的輝煌而襤褸的整體，而且頭尾分明。古老的國族因此多詩、多謠、多髒話、多軼事、多奇談、多機警的詛咒、多傷心的俏皮絕句。茶、煙、酒的消耗量與日俱增……唯有那裏的『自然』清明而殷勤，亙古如斯地眷顧著那裏的人。」[27]

　　傳統的詩情意象在此期中國電影中不勝枚舉，但還沒有哪部影片像費穆導演的《小城之春》一樣，整部影片向古老的接受衝擊的舊中國致以深刻、沉思、悲欣交集的致意。《小城之春》，表現了傾頹而又入畫的「廢城」中國，如何煥發出一絲春的氣息。這種沉靜而悠長的詩意表現，確如木心所說，體味它、觀看它，需要「稍多一些智慧的人」，一些沿襲、傳承著傳統詩意而又遠離浮華浮躁的觀眾。也因此，這部影片往往是孤獨的。

　　　「我拍電影不是為了人家喝彩，只是，有的時候，我很孤獨。」

　　　　　　　　　　　　　　　　　　　　　　　　──費穆。

[27] 引自《哥倫比亞的倒影》木心著，第 6 頁，廣西師範大學出版社　2006

　　《小城之春》是費穆導演攝製於 1948 年的影片，它以獨特的、充滿詩意風格和民族美學特徵的黑白影像，講述了一個激情、優雅、純粹的中國故事。在中國電影史上，《小城之春》曾經被忽略了很多年，也許是因為它誕生的 1948 年風雲變幻，而影片卻如空谷幽蘭般淡定沉潛。美國著名詩人梭羅在他的不朽名作《湖畔散記》中認為：「偉大詩人的作品從未被人閱讀過」。《小城之春》也是一部這樣的作品，只有內心深處真正體驗過幻滅、沉淪的痛苦，涅槃再生的狂喜，才能將複雜的內心體驗灌注其中，使影片真正成為人類精神生活的範本。

　　《小城之春》的誕生是十分特別的，據主要演員回憶，這部影片與原來的劇本只有一個地方是相同的——片名。當他們在拍攝的時候，他們並不知道這將是一部什麼樣的影片。影片猶如具有了自己的生命，以獨特的、不受外界甚至創作者干涉的方式漸漸成形。

　　這部影片的視覺形象是非常獨特的，通過五個人物和一段古城捕捉的生命映射，正如同中國民族精魂的倒影和夢景：

　　古城和家中的廢園就是傳統中國的象徵。戴禮言象徵著喪失了活力和精神的舊式文人。周玉紋被沒有活力的生活所束縛，但還未成為犧牲品。戴秀象徵著新生的力量。章志忱身上既有新生命的永恆活力，也有傳統的力量。古城中發生的是「生命」與「死亡」的永恆對抗，是「新」與「舊」的必然衝突，是「傳統」與「自由」的頑強頡頏。影片並沒有像類型片那樣提出一個經過鬥爭之後的解決方式，而僅僅留下一個漣漪、一種迴響。

　　為了達到這樣的意境，影片的視聽風格呈現出強烈的詩化氣息，費穆曾經在他的短文《略談「空氣」》中提到了一個非常重要的概念：「空氣」。他認為：「關於導演的方式，個人總覺得不應該忽略這樣一個法則：電影要抓住觀眾，必需是使觀眾與劇中人的環境同化，如達到這種目的，我以為創造劇中的空氣是必要的。」

「空氣」在費穆的影片中體現為獨特的意蘊和詩化的風格，費穆闡述說：「創造劇中的『空氣』，可以有四種方式：其一，由於攝影機本身的性能而獲得；二、由於攝影的目的物本身而獲得；三、由於旁敲側擊的方式而獲得；四、由於音響而獲得。」

這四種方式均運用、體現於本片之中。首先，是攝影機本身的性能，如推拉搖移的運動。在《小城之春》這部影片的開頭，我們看到由橫移鏡頭和俯瞰畫面展現的頹廢的「古城」時空，周玉紋的身影踽踽獨行在城頭。這種由鏡頭的緩緩搖移造成的、如同中國古代繪畫長卷一樣的時空觀念貫穿影片始終。配合中國畫取景「留白」的技巧運用和線描手法，使得空間的營造和敘事的推進帶有強烈的中國美學特質───一種婉轉不絕的「氣韻」縈回於影片的每一場景、每一畫面之中，不會因蒙太奇粗暴的切割而斷裂。西方文明傳統是力圖把握真理的碎片，以便征服外在世界，當終於發現掌握的無非就是外在世界的不可捉摸的局部的時候，空虛幻滅就會充盈在這些「浮士德」們的心中，如同影片《放大》中的男主人公一樣。這種文化精神導致了在電影誕生不久就出現了「蒙太奇」觀念：切割現實世界為不同的局部，像萬花筒一樣構造影片。但中國的美學傳統卻與此相反，根據中國獨特的美學和藝術傳統，中國影片的結構方式必然盡可能避免蒙太奇式的主觀切割，而盡可能營造一個完美的、具散點透視效果的、有隱約氣韻流動充盈於其中的完美時空。

此外，我們可以發現，「雙人鏡頭」是影片拍攝人物對話時所採用的幾乎唯一的方式，以盡可能補充蒙太奇造成的時空斷裂，使「氣韻」得以在鏡頭內部流轉縈回不斷絕。

影片第二種風格化手段是「由於攝影的目的物本身而獲得」。這種目的物，就是影片所表現的獨特環境。《小城之春》全片只有五個人物，一片荒廢的古城和在戰爭中毀滅的廢園。在藝術理論中一向有著「廢墟」最入畫的觀點，《小城之春》中的廢墟不僅是傳統的象徵，同時也實現了導演的美學理想───殘破衰頹之美。導演還經常

利用前後景的關係，以廢墟為背景，在前景安排美麗的春花、柔美的枝條。直接通過視覺形象的對比暗示影片主要人物的內心衝突。

影片營造空氣的第三個手段是「旁敲側擊」。事實上，這也就是愛森斯坦的「仿格」說，如《波坦金戰艦》中用「躍起的獅子」表現起義水兵的憤怒。在本片中，古城和廢園本身已經是貫穿全片的「仿格」，但影片還利用了一些細節「仿格」：如章志忱與周玉紋相見的第一天晚上，汽笛忽然響起，燈光明滅，旁敲側擊的表現二人情感。

「空氣」得以誕生的第四個手段是「音響」，在本片中，我們可以注意到，周玉紋的畫外音非常獨特，它不完全是在宣洩「個人書寫」式的情感，而是有時根本就與動作完全同步，如：「拿起繡花繃子，到妹妹屋裏去吧。」強化生命在「廢墟」中的空虛寂寞。戴禮言下決心自殺，到妻子房間中最後流連的時候，周玉紋的畫外音在說：「三年來，他第一次走進我的房間。」這幾乎不是現實的畫外音，而成為了敘事者的全知視角。影片就是通過這種亦真亦幻的空靈的聲音運用，多方位、多側面地構築了一個獨特的時空。

孤獨和頹廢的小城生活並非沒有獲得救贖的可能，影片的最後一個畫面採用了低地平線的取景方式，將周玉紋與戴禮言的剪影置於畫面左下角，畫面中大面積的「留白」好像為影片推開了一扇窗戶——小城外的世界終於開始出現在他們的面前。

沉靜優美的《小城之春》是中國電影史上獨一無二的特例，為了向它致敬，田壯壯導演在本世紀初重拍《小城之春》，給它上了顏色，並去掉了畫外音。野獸派畫家馬蒂斯曾經說過：色彩作用於感官，而線條作用於心靈。這句話就像是對新舊版《小城之春》的評價。新版失去了獨特的韻味和激發心靈的力量，變成了一部單純的四角戀愛故事。也許，《小城之春》和它的導演費穆一樣，註定是孤獨的，不需要太多的喝彩，也許永遠不被閱讀，也正因如此，它才成為電影史上最為特出、無法複製、也無法批量生產的真正的「中國電影」。

第四節　「笑中含淚」
——喜劇的成就與遺憾

這一時期中國電影在喜劇片方面，也作出了一定的探索。

喜劇片是電影誕生初期最受眷愛的片種。從法國喜劇大師雅克・塔蒂（Jacques Tati）、麥克斯・林戴（Max Linder）到美國的卓別林、基頓（Buster Keaton）、朗東（Harry Langdon）、哈樂德・勞埃德（Harold Lloyd），喜劇片實現了電影早期的輝煌。笑是一種看待人的社會生活的哲學態度。將「笑」做為哲學問題研究的捷克著名作家米蘭・昆德拉在其《笑忘書》一書中闡釋了兩種類型的笑：天使的笑與魔鬼的笑。天使的笑是因為在他們看來上帝世界裏的一切都富有意義；魔鬼的笑是因為在他看來上帝的世界顯得其蠢無比。經典喜劇片的輝煌時代，天使和魔鬼同時對世人展開著如花笑靨：哈樂德・勞埃德的笑是天使的笑，他的影片《安全倒數第一（Safety Last!）》是一部關於電影的電影，堪稱理論家所定義的「元電影」。用電影完成傳統藝術所不能完成的藝術使命：「複製、再現、保存、征服現實（城市）」在這部影片中獲得了完美的視象暗示——「爬樓」，勞埃德沿著磚縫奇跡般地爬上一座高近十層的現代建築，並因而獲得了金錢、美女、愛情——現代人所夢想的一切，在城市中生存所必備的一切條件。這部影片的誕生暗示著電影的誕生為現代人注射的一針強心劑。電影複製了現實，人們於是像當年希臘人完成一尊栩栩如生的塑像一樣歡欣鼓舞，自以為通過新的藝術門類——電影，現實終於又回到了人們的掌握之中，就像那座城市的象徵、現代生活的象徵——樓終於被渺小如蟲蟻的人征服一樣。勞埃德的其他影片也充滿著這種樂觀、熱情和進取的狂熱。有趣的是在同時代的文學、戲劇和繪畫中，我們見到的是完全相反的藝術衝動和傾向，傳統藝術對

工業文明的無能為力由此可見一斑，只有電影才能接過西方傳統藝術意志的接力棒，躊躇滿志地完成征服現實的使命，而非將之抽象化從而獲得逃避。

天使的笑源於電影可以征服現實這一錯覺。人們之所以推崇藝術，正是因為從藝術的輝煌及不可再中他們感到前代人的偉大，以為我們的祖先曾經征服過外物，以及時間，在這樣的緬懷中人類不斷獲得希望：活下去並且活得有意義。電影亦如此。

魔鬼的笑是這樣的，它悲傷、清醒、無能為力，然而依舊善良、純淨，如卓別林。關於卓別林的電影與現代都市生活的關係，普多夫金做過極為精闢的論述：「卓別林的一系列影片，與那種所謂『一分努力，一分成功』的令人煩膩的宣傳直接抵觸。但是，也許是這個戴禮帽的小人物實在不走運？也許他只是偶然事件或專幹壞事的壞蛋的陰謀詭計的不幸犧牲者？完全不是，我認為恰恰相反。一切都是正常的。生活按照正常程式進行著，一切圈套和陷阱都設在正常的合法的地方，代表著某些人的利益。而他所以會跌入這些圈套和陷阱，只是因為他真的不瞭解它們的意義，也就料不到竟會碰到它們。而妨礙他、迫害他的那些人也決不是專幹壞事的壞蛋。他們很善良，他們只不過十分認真地履行自己的直接的義務，他們認為這些義務正是體現了固定不變的傳統生活的不可動搖的形式。然而，正是他們這種正常的活動，成了戴禮帽的小人物的致命打擊。卓別林影片中的反面人物，如果個別來看，沒有一個是壞蛋，可是如果發揮一下想像力，把這些人的所有行動以及他們的所有性格特徵連起來看，那就會出現一個兇神惡煞的大怪物，一個大寫的壞蛋，它像蜘蛛似的用無數的蛛絲捆縛住整個生活。」[28]

卓別林的《摩登時代》中有一個田園詩般的幻想場面：從窗口摘葡萄，從門口擠牛奶。這個優美醺然的畫面被無情的現實擊破，猶如一個盲目而勇敢的小蟲撞上了那張蛛網，並被那「兇神惡煞的

[28]　引自《普多夫金論文選集》[蘇]普多夫金著，第383頁，中國電影出版社　1985

大怪物」一口吞掉。卓別林的影片名副其實是作為藝術的電影，他完成了電影的神聖而隱秘、悠久而新鮮的使命：抓住現實，哪怕只是一個衣角，複製它，讓後人去懷想前人的偉岸。

這或者「天使」或者「魔鬼」的笑靨，在早期中國電影中也有曾出現，中國電影拷貝現存、最早的影片，就是一部喜劇：《勞工之愛情》。這部由張石川導演的短片長約 21 分鐘，鄭鷓鴣、鄭正秋等人主演，脫胎於文明戲，演員的表演還有著很強的文明戲痕跡。這部影片實實在在的表現了「天使的笑」，很多喜劇橋段充滿源自生活、質感強烈的想像力，如木匠擺攤賣水果，他怎麼賣呢？用鋸子鋸西瓜，用鉋子刨甘蔗皮，動作之滑稽令人捧腹不已。木匠愛上了對門醫生的女兒，醫生卻要木匠想個辦法讓自己發財，女兒才能嫁給他。木匠動了腦筋，他樓上是個娛樂場所，他將木樓梯改造了一下，每當有人下來，他就動動手腳，使樓梯變成滑梯，酒足飯飽之人不明所以，紛紛抱怨自己喝得太多摔倒，縮脖端肩嘴歪眼斜者不少，醫生果然生意大好，木匠也喜結良緣。影片採用的還是梅裏愛的戲劇觀眾視點，機位固定，拍攝舞臺上的表演，但已經呈現出徹頭徹尾的「天使的笑」，對生命、愛、智慧的肯定及讚美。簡潔生動富有生活質感的喜劇橋段，使影片在無聲喜劇片中能夠佔據重要的一席之地。

勞萊和哈台是西方電影觀眾耳熟能詳的一對喜劇搭檔，一高一矮一胖一瘦，妙趣橫生。中國建國前中國電影中也有著出色的高矮胖瘦巧妙搭檔，即改編自葉淺予漫畫《王先生》的系列影片。扮演王先生的演員為了使自己的形象符合漫畫上的王先生，不惜拔掉了六顆門牙。王先生跟搭檔小陳也是「勞萊和哈台」型，一高一矮，一胖一瘦，有趣的是，王先生和妻子，小陳和妻子也是這種配合，僅從視覺上已經具備了強烈的喜劇效果。

王先生是上海市民生活的代表和象徵。遺憾的是，筆者目前未能看到完整的影片，只能從片段中窺其風貌。這一系列，也屬於「天

使的笑」。漫畫原作者葉淺予也說，漫畫的創作目的是為了滿足一般上海小市民的趣味。這位高高瘦瘦、經常大放厥詞的王先生，使市民階層的觀眾在銀幕上找到了自己的鏡像、自身的對應人物，充分獲得了被關注、被表現、被注視的快樂。但上海進入孤島時期之後，國難當頭，葉淺予不再繪製市民趣味的王先生系列漫畫，電影公司唯有自編自拍，《王先生吃飯難》、《王先生與二房東》、《王先生與三房客》等影片表現了上海市民紛紛湧入孤島，導致房源緊張的現實情況。儘管這些後期的影片因缺乏原著的趣味受到觀眾的置疑，王先生的笑卻開始變得「苦澀」了，而為了角色永遠喪失了六顆門牙的演員自身，甚至落魄到憑藉「王先生」出了名的形象上門推銷醬油維持生活的境地，王先生當真是連「吃飯都難」了。

上個世紀 90 年代初，導演張建亞拍攝了一系列充滿後現代拼貼風格、解構經典的喜劇片《三毛從軍記》等，在北京大學生電影節上獲得了大學生觀眾的強烈認同，其熱烈程度不遜色於大學生對周星馳《大話西遊》的熱情，其中一部就是《王先生之慾火焚身》。遺憾的是，這些影片的出現相對於當時的社會狀態略嫌超前，因此在大學生觀眾中獲得的激賞遠超過普通觀眾，也許，21 世紀，王先生可以再度出山了。

值得一提的還有章志直與韓蘭根這對隱性的「勞萊和哈台」型搭檔，韓蘭根的角色多數具有強烈的喜劇性。在《都會的早晨》中，蔡楚生還利用插片進行雙重曝光，拍攝韓蘭根雙眼以奇異角度轉動的特技畫面，創造喜劇效果。在集錦片《聯華交響曲》中，章志直、韓蘭根這對一胖一瘦的演員搭檔，演出《三人行》，三個難兄難弟出得獄來，立志好好做人，卻誤聽了收音機中的呼救聲，沖到人家裏救人，被趕出來。他們走投無路，饑寒交加，想犯個小罪到獄中混吃喝，卻替一個可憐的弱女子頂了殺夫罪，出獄當天就再度入獄。再出來時，已經鬢髮蒼蒼了。影片的創意似乎來自歐•亨利的短篇小說《員警與讚美詩》，但較原作更為複雜、生動而悲憫。犯

人欲做好人而不得，只能再度入獄，原因卻不是小說中的「我」因為聽到宗教音樂，萌生了重新做人的念頭，而是確確實實以「救人」的動機和動作介入了一起殺夫案，繼而又以更為深入的動機──同情和悲憫之心，頂罪入獄。

《三人行》儘管是個短片，卻已經具備了「魔鬼」悲憫的笑靨。

中國建國前中國電影還出現了一些表現市民生活的通俗喜劇，如《太太萬歲》，將太太苦心替丈夫擺脫情婦糾纏的世俗智慧表現得淋漓盡致。《十字街頭》也將失業的悲苦寄寓在單身漢生活的笑料之中，帶有一定的喜劇色彩。尤其值得一提的是《烏鴉與麻雀》和《七十二家房客》這兩部影片，雖然後者攝製於新中國成立之後，但創作理念還與此期中國電影一脈相承。這兩部展現眾生相、浮世繪般的影片具有強烈的現實意義和喜劇色彩，在「魔鬼」的面孔中隱含著「天使」的笑靨，很難簡單歸類。影片如此經典和富於質感，以至於進入 21 世紀後，周星馳拍攝《功夫》，其中的豬籠寨設計、包租公包租婆的形象特點、水龍頭停水的細節、裁縫等角色的設置，與《七十二家房客》如出一轍，看來是從這部影片中獲得了不少的靈感。尤其影片開場交代七十二家房客生活面貌、場面調度異常複雜豐富而又流暢的長鏡頭，中國電影中甚為少見，也為《功夫》提供了參照和借鑒。這足以證明這部影片長達半個多世紀的強大生命力。

但總體來講，由於中國上個世紀前半葉動盪的社會現實，電影創作者們並沒有將重心放在喜劇創作上。直到現在，我們也無法拍攝出南斯拉夫影片《地下》、韓國影片《歡迎來到東莫村》等具有強烈反思精神又充滿狂歡喜劇精神的影片，看來，將苦難、荒謬、悖論、痛苦變成「笑」，還有漫長的道路要走。

事實上，我國文學經典名著中並不缺乏極具現代性的、既具備反思精神又擁有狂歡特徵的作品，比如魯迅的《故事新編》。建國以來，魯迅先生似乎已經被過度閱讀，成為幾代人的精神滋養，然而，魯迅先生真正的精神內涵：「懷疑」，也即「魔鬼的笑」，似乎

並沒有被真正的繼承。作為一個懷疑主義者，魯迅先生在任何時代都不會成為一個好公民，因為他並不相信一切解放的宣言和自由的許諾，因此在《野草》中，他寫了《失掉的好地獄》：鬼呼籲人類的解放，人類奮起，舊的地獄被打倒，鬼卻輾轉呻吟，掉進了真正的地獄中，甚至都不暇記起那失掉的好地獄！對於魯迅來講，一種解放的許諾可能是一種惡的輪回，有可能產生更為悲慘的結局。這一極具先驗性的主題，與庫斯杜力卡以狂歡和黑色幽默方式拍攝的影片《地下》，英國作家奧威爾的政治諷刺小說《動物農莊》都有著異曲同工之妙。魯迅甚至將中國歷史傳說中的女媧、大禹、後羿、老子、莊子、孔子、伯夷叔齊、墨子等神人或聖人放進了現代語境，這些先行的勇者或智者，在實現了救贖之後，下場往往是被背叛（女媧、後羿），甚至在救了一國之民後卻被這被救的國人所虐待以至得了重感冒（墨子），或者索性漸漸的同流合污了（大禹）等等。使歷史穿越時空與現代重逢，也是希臘導演安哲魯普洛斯（Theodoros Angelopoulos）面對希臘民族所擁有的「死石」（文明遺跡），常常採取的創作思路。這思路，魯迅先生已經以偉大而不朽、卻難免孤寂甚至被誤讀的「魔鬼的笑」，放在了7、80年餘前的作品中。

　　拯救我國電影作品中消逝已久的「魔鬼的笑」，似乎需重新倡導真正的懷疑精神，這個世界，儘管人們努力在建設和改變，總難免荒謬和無意義的一面。孤獨的智者如魯迅永遠以鬥士的精神直視這一面，並舉起投槍。展現魔鬼笑靨的電影，作為20世紀甚至21世紀全新的「集體感知對象」，正是投槍之中最有力的一枝。

第五節　「在場的女性」
——獨特的女性人物形象

　　從前面的分析中我們可以看到，這一時期中國電影的「多元化」和「邊緣化」色彩，導致中國電影對於女性形象的表現異常豐

富多彩，甚至可以說，此期中國電影在很大程度上也是一部女性電影的歷史，比如：

《雪中孤雛》、《神女》、《姊妹花》、《桃花泣血記》、《體育皇后》、《歌女紅牡丹》、《國風》、《天明》、《新女性》、《三個摩登女性》、《麗人行》、《馬路天使》、《長恨歌》、《漁家女》、《新閨怨》、《摩登女性》、《一串珍珠》、《少奶奶的扇子》、《漁光曲》、《女兒經》、《脂粉市場》、《太太萬歲》、《木蘭從軍》、《紅樓夢》、《長相思》、《野玫瑰》、《明末遺恨》、《遙遠的愛》、《慈母淚》、《不了情》、《腐蝕》……

在這些影片中，女性不僅沒有成為花瓶和男人隱秘窺視的對象，如同早期好萊塢的影片，而且保持著強烈的「在場」傾向。審視這些影片可以發現，在「新與舊」頑強頡頏的特殊年代，電影中的女性人物群像能夠以全方位的姿態，表現出了不同階層、不同選擇、不同道路的女性命運。這是難能可貴的。

比如，傳統美德中的節烈之女，就有《明末遺恨》、《木蘭從軍》中的女性英雄葛嫩娘和花木蘭。《木蘭從軍》中塑造的花木蘭，不但有勇而且有謀，打獵時遇到外村的浪子們騷擾，居然與之比試「背後射雁」，當諸浪子紛紛詫異抬頭看她有沒有背後射箭射落大雁的時候，花木蘭早已金蟬脫殼而去。人物塑造極其生動而富有傳奇性，而與之結良緣的男性甚至在地位和功績方面都不及花木蘭，這樣一位文武全才的姑娘身上，甚至寄寓了民主和平等的現代主題。

武有花木蘭，文則有《紅樓夢》中的林黛玉。因其身上潛藏的詩意，和「木石奇緣」與世俗的對抗，尤為契合五四時代精神，更成為被著重表現的對象，以至於原著博大精神的內涵甚至被縮小成為單純的「反封建」主題。

上面的例子借古喻今，表現現實生活的題材則更為豐富，如《一串珍珠》、《少奶奶的扇子》，改編自經典名著，講述富有階層女性命運，對原著的改編基本集中在對於民主意識的提倡。

　　中產階級趣味的代表作，則有《太太萬歲》、《長相思》等等。前者，太太通過世俗的智慧努力維持著婚姻的表像，後者，抗戰帶來的戰時情緣被現實擊碎，替朋友照顧妻子老母的男主人公，在朋友歸來之後黯然離去，留下的，是一段濃濃的情感和淡淡的惆悵。維繫這類影片的，是中產階級世俗生活的智慧和道德。這些觀念的存在，維繫著傳統婚姻關係的不被打破，被打破的，則是生命中或者逢場作戲或者不期而遇的情感插曲。

　　《新閨怨》、《新女性》、《摩登女性》、《遙遠的愛》等等，則講述了受到新思想薰陶的女性，如何試圖衝破家庭的牢籠，衝破之後，正如魯迅的「娜拉出走之後怎樣」一文中所說，有幻滅死亡的，如《新女性》；也有醒悟回歸的，如《摩登女性》；也有自主走上革命道路的，如《遙遠的愛》。這部影片與好萊塢的《窈窕淑女》有相似之處：都是一位有知識的男性，試圖挽救一個村俗甚至墮落邊緣的姑娘，將其塑造成為心目中的淑女。《窈窕淑女》講述的是好萊塢的夢：奧黛麗・赫本飾演的女子果然脫胎換骨成為宛若天仙的窈窕淑女，並與教授喜結良緣。而《遙遠的愛》中的女性，則在被改造中之後拋棄了丈夫，走上了革命的道路。「理想」、「尋求」、「鬥爭」、「解放」的主題取代了好萊塢的美麗幻夢。

　　醒悟或者主動尋求解放的，還有《天明》、《國風》、《麗人行》、《女兒經》等等，電影為主人公尋找到了有意義的生命：革命、自尊和自強。

　　「野姑娘」是著名的女性類型人物，此期中國電影中也不乏野姑娘的故事，如《野玫瑰》、《漁家女》、《體育皇后》等。王人美、周璇和黎莉莉分別飾演了不同類型的野姑娘：「野玫瑰」有著野火般潑辣的個性，而終於在戰爭的洪流中與愛人重逢；「漁家女」是「泣血桃花」的變體，與《桃花泣血記》一樣，故事都講述了貧困的村女與少爺的戀愛，阮玲玉扮演的「桃花」是中國古典悲劇式的泣血而死，淚盡而亡，而「漁家女」卻在因愛瘋狂之後又因愛蘇醒；

黎莉莉扮演的「體育皇后」，大概是我國早期電影當中最為英氣十足的女性，初到上海，船一靠岸，卻不見了女主人公，原來，她借助敏捷的身手攀上了煙囪，注視著大上海的景象，豪情萬丈！這幅畫面，估計也只有登上帝國大廈的金剛堪與比擬，《鐵達尼號》中禦風而行的景觀都相形遜色。

此期中國電影，也並沒有忘記將視點投注給偉大的「母親」。除了《神女》、《新女性》這些為了孩子不惜犧牲自身的偉大母愛，也有《慈母淚》中林楚楚飾演的典型的中國母親形象：她一生辛勞慈愛，養育了六個兒女，然而卻流落到養老院，打算在那裏渡過餘生。影片讚美母親的愛和對子女無條件的寬恕，一邊也在默默的提出這樣的疑問：母愛，無私而博大，然而子女的愛，卻因有著如此之多的問題而無法回報給父母。為人父母一生的結果，也許註定是孤獨的。這一主題具有持久的生命力，戰後日本著名導演小津安二郎所拍攝的影片都有著共同的主題：生命，歸根結底是孤獨的。小津的影片越來越受到共同關注。表現老人的生命狀態和內心期待，目前的中國電影也出現了《我們倆》、《世上最愛我的那個人去了》、《千里走單騎》等等。

此期中國電影濃墨重彩所表現的，是那些註定要被這世界所毀滅或被壓迫的女性，如《神女》、《馬路天使》、《腐蝕》、《一江春水向東流》等等。神女的滅亡、馬路上啞巴妓女的毀滅、被腐蝕當了特務的女性、被生活折磨被丈夫拋棄的賢妻良母素芬、以及前面提到的「新女性」……她們，無論是努力工作、賣身養子、忍受命運、隨波逐流、抑或刻苦操勞，居然都難與生活和命運相抗衡，而終難逃毀滅的結局。《哈姆萊特》中的王子曾經留下著名的一段話：「生存還是毀滅，這是一個值得考慮的問題，默然忍受命運的暴虐的毒箭，或是挺身反抗人世的無涯的苦難，通過鬥爭把它們掃清，這兩種行為那一種更高貴？」然而，卻有這樣的時代，無論是生存還是毀滅，無論是默然忍受還是挺身反抗，居然都無法逃避毀滅終局！

早期的中國電影，就以這樣慘痛的直面現實的勇氣，以豐富、關注而非窺視的視點表現女性群象，這種勇氣和表現力度，上個世紀前半葉的世界各國電影都是無法比擬的。何以如此？讓我們來看看西方、尤其是美國電影中女性的形象演變歷程，並以此為參照，與中國電影加以比較。

苛刻地說：電影，尤其是好萊塢類型電影與通俗劇，是一個「父系社會用迷思將女性擺置成沉默、缺席及邊緣位置」[29]的歷史。在這部由「滾滾而來的視覺鴉片」構成的歷史中，我們看不到作為性別之一的真正的女性。電影是男性的白日夢，而女性藏在這夢的陰影之中。

在一切作為白日夢的藝術樣式中，女性的位置在電影中最為渺小。偉大的義大利詩人但丁還曾吟唱：「永恆的女性引導我們上升」；騎士時代，「寶劍」贈與的不一定是「烈士」，很可能是該騎士心目中景仰的「紅粉佳人」；在浪漫主義時期的繪畫中，德拉克羅瓦會讓「自由女神引導我們前進」……只有電影，在電影中，女性喪失了一切的榮耀，「她」依照男權制度的需要而存在，為滿足男性潛意識中的「拜物癖」和「觀淫癖」而實現其存在的價值。無論是不朽的好萊塢「性感女神」瑪麗蓮·夢露，還是美豔的紅髮女郎妮可·基嫚，她們被攝影機背後的男性導演凝視，被劇中的男性角色凝視，被黑暗劇場中的男性觀眾凝視，在三重凝視之下，女性被改寫成男性世界中的慾望符號，依據男性世界的法則對女性的要求生存。在男權制度下，女性甚至稱不上「第二性」，只能以「非男性」的形式存在。這一變化的根源是 19、20 世紀的工業革命所導致的價值判斷的混亂，並體現在好萊塢類型電影的出現和演變過程之中。

西部片、黑色片以及其他種類的類型電影實現著悲劇和史詩曾完成過的功能。但因為缺乏「英雄史詩」時代和「傳統時代」的價值判斷，電影僅僅滿足於製造出縱橫馳騁的「個人神話」，在文明

[29]　《女性與電影——攝影機前後的女性》E　Ann　Kaplan

與蠻荒的衝突中重建社會秩序,在社會秩序獲得重建之後懲罰那些殘存著個人主義的英雄(現在他們叫強盜了)。因此,傳統意義上的英雄不再能夠獲得英雄時代和騎士時代的價值判斷和一致的讚美。男性面臨著孤獨、恐懼和被閹割的危險。當男性不再能夠在現實社會中成為主宰和操控者的時候,女性也不再能夠成為引導男性的旗幟。男性退縮到溫暖的潛意識裏,在如同母親的子宮一樣安全和黑暗的影院中,從銀幕上的男性英雄身上得到完美的鏡中自我(mirror self),實現主宰及操控的權利。

男性不再能以英雄的形象書寫歷史,於是,他們書寫了電影的歷史——在光與影的世界中,在幻覺中,在潛意識裏,他們依然是英雄。男性依靠作為觀眾成為男性,他們不再「靠征服世界以征服女性」,而是認同虛幻的英雄以征服世界,窺視虛幻的女性以征服女性。

於是,女性成為「缺席的存在」。這與中國電影女性持久而強悍的「在場」形成了鮮明的對比。

在經典的西部片《日落黃沙(The Wild Bunch)》、《搜索者(The Searchers)》之中,女性僅僅出現在閃回段落,或者直接以妓女的形象出場,滿足於依附強有力的男人(《日落黃沙》);或者成為一種象徵,倚門盼望,而門外是一望無際供男人自由馳騁的廣袤天地(《搜索者》)。有趣的是,這兩部影片中最美麗和年輕的女性,都臣服於搶走她們的男人和仇人的權力和性愛。儘管是「缺席的在場」,儘管全片中幾乎沒有她們的臺詞,但她們依然作為男性欲望的載體而存在,盲目而富有激情。美麗的「她們」的柔順的臣服是對男性最強有力的恭維和承認。在好萊塢早期的類型電影中,女性服從著近乎動物世界的本能,一群群地追隨最強有力的雄性生物,沒有任何個人意志,甚至沒有選擇的餘地。她們被搶掠、被佔有、被剝奪、甚至被殺害,沒有哪一次,她們可以握自己的命運在自己的手中。在電影史上,她們甚至沒有留下名字,人們偶爾稱呼她們

的時候，只能說：「那個被約翰・韋恩救了的女孩」，或者「被約翰・韋恩的兄弟殺了的女人」。

　　但中國電影當中，所留下的女性卻有著明確而且承載典型意蘊的名字，比如「紅牡丹」、「神女」、「大寶二寶」、「小紅」、「素芬」等等，這不僅僅是名字，還是一段段令人難以忘懷的生命歷程。中國的女性形象不是誕生在「被窺視」的視點中，而是誕生在「被關注」的狀態下。值得注意的是，中國建國前中國電影女明星甚至沒有出現一位瑪麗蓮・夢露或者麗泰・海華絲式的「性感偶像」：阮玲玉的消瘦骨感，是林黛玉式的精魂之美；胡蝶雍容華貴，則有著薛寶釵式的大家風範；周璇以甜美的歌聲和尚未發育完全的身材飾演了第一個主要角色小紅；王人美則以《漁光曲》和《野玫瑰》中健康質樸的村姑形象樹立了自己的特色；黎莉莉有著知性和獨立的氣質，這樣類型的女演員，直到上個世紀 60 年代新好萊塢影片出現，我們才在《克拉瑪對克拉瑪》中的梅麗史翠普身上窺其一斑；林楚楚更以典型的溫柔賢淑的賢妻良母形象出現在銀幕上；陳燕燕儘管飾演了《不了情》中充當第三者的虞家茵，卻依然是典型的溫文有理的小家碧玉模樣……

　　中國的性感女演員，是在上個世紀 60 年代香港邵氏影業開始攝製風月豔情片的時候，才開始出現。僅此一種現象，已足以發人深省。

　　翻過好萊塢電影中女性寂寂無名的一頁，來看看那些深入人心的女性。在最近網上進行的一次統計中，名列電影史「最令人難忘的十位女性形象」之首的，是《亂世佳人》中的郝思嘉：長著一雙貓一樣充滿慾望的綠眼睛，不肯服從上流社會小姐們的清規戒律，總是直統統地說出內心真正的想法，哪怕這想法更像流氓而不是上等人。如果說「郝思嘉」這一經典女性形象僅僅是女性「沈默的在場」，可能會引起一些「喧囂與騷動」，不幸的是，這是無可否認的事實。製片人大衛・塞爾茲尼克（David O. Selznick）為選擇郝思

嘉的扮演者足足花了七年的時間（這一手很有利於影片的炒作，直到今天還有借鑒者），當時演技派女星凱塞琳・赫本強烈希望扮演這個角色，卻被塞爾茲尼克一口否認，理由是：白瑞德這樣的一個男人不可能愛凱塞琳・赫本愛了十二年。直到費雯麗出現，塞爾茲尼克才終於找到了能夠承載男性十二年無條件熱愛的欲望載體——那曾經令英國首相邱吉爾也怦然心動的女性之美。影片講述的是一個比男人還頑強的女人的悲劇。白瑞德喜歡她：因為她就像一個勇敢而頑固的「孩子」！當這個孩子變成飽經滄桑的女人的時候，白瑞德卻對她說：不，親愛的，對於你我已經不再關心了。郝思嘉通過個人奮鬥贏得了一切，白瑞德卻認為她丟掉了靈魂（但是他並不怎麼管自己的靈魂）。愛了郝思嘉十二年之後，白瑞德卻向「連鵝兒都不敢吆喝」的上流社會完美女性韓媚蘭致以崇高的敬意——依然是「女性的沈默」贏得了最終的勝利。韓媚蘭充當男性道德判斷的客體，郝思嘉充當了男性慾望的客體；前者以沉默的美德獲勝，而後者不管在男人的世界裏怎樣的喧囂和成功，勝利的依然是「女性自己的武器——酒窩、花瓶等等」（白瑞德語錄）。

這「七種武器」無往而不勝。好萊塢早期的一部歌舞片《紅粉金槍（Calamity Jane）》塑造了一個比牛仔還驃悍的「野姑娘」，她手持雙槍，縱馬奔馳，從印第安人手中救出心上人。然而，一個懂得穿衣服的女僕略略施展了幾種「武器」——酒窩、微笑、大腿等等，就讓野姑娘先是失戀，然後被同化，成為一個柔順幸福的小女人。比較中國建國前中國電影中的「野姑娘」野玫瑰、漁家女或者體育皇后，這幾個角色中，沒有任何一個是通過學習女性與生俱來的武器——「酒窩、微笑和大腿」來實現命運的轉變和自我覺醒。「野玫瑰」始終保持著她的野性和鄉土的氣息，在抗戰中實現自我救贖；「漁家女」甚至以不再美麗的「瘋狂」贏得了她的愛人；「體育皇后」一度虛榮，最終卻返璞歸真，重新站到了起跑線上……這些同樣是「野姑娘」的中國電影女性形象，真正實現著女性的自我

救贖和覺悟。而好萊塢電影當中那些終於向男性窺視視點回歸的「野姑娘」們，與之相比，不可同日而語。

西方女權主義者們意識到這一點，並試圖改寫這部男權的歷史，因此，她們呼籲「看」的權利，反對「被看」。並為勞伯瑞福、約翰屈伏塔的表現歡欣鼓舞，因為他們滿足了女性「看」的慾望。勞伯瑞福主演的影片《遠離非洲》一舉擊敗了史蒂芬史匹柏最出色的影片之一《紫色姊妹花（The Color Purple）》，獲得當年的奧斯卡獎，據說就是因為女性觀眾無法抗拒「看」勞伯瑞福、並在銀幕上和幻覺中擁有勞伯瑞福的誘惑。

然而，到目前為止，我們並沒有看到多少真正實現了女權主義理想的影片。大多數女性導演們僅僅滿足於實現「看」與「被看」的逆反，以為從展示女性的胴體搖身變為暴露男性的生殖器，就算實現了所謂的「女權」，這實在是種簡單化和自慰式的解釋。

女性「看」，並且成為行動者，典型的例子莫過於法國兩位女導演拍攝的影片《悲情城市》──一部女性版的《天生殺人狂》，當女性的權利受到侵犯，兩個從事性交易的女性就突然變成了女權主義者，決定以實現「看」的權利和佔有男性的武器「槍支」進行報復，最終被毀滅。

女導演們在幹什麼？

「許多女性主義者沒有因銀幕上有了所謂的『解放女性』而高興，或因為現在一些男明星已經變成『女性』凝視下的客體而興奮。傳統的男明星並不需要從他們的『外表』（looks）或他們的性態來獲得魅力，而主要是從他們所適合的電影世界中產生影響力（如約翰韋恩 John Wayne）；如莫薇所說，這些男人變成觀眾心目中的理想我（ego-ideals），符合著鏡中影像，這些男觀眾比起看向鏡子的小男孩是更有自製力的。莫薇指出『這些男性形象可以自在地指揮想像空間裏的場景，他引動注視，並帶動劇情』。」[30]

[30]　《女性與電影──攝影機前後的女性》E　Ann　Kaplan

　　如上所述，一部女權書寫的電影史需要這樣的女性形象：她們擁有自己的電影世界，在其中縱橫馳騁，自在地指揮想像空間裏的場景，征服特定空間的文化矛盾，引動注視，帶動劇情，並成為女性觀眾理想的自我、完美的鏡像。

　　幾乎沒有女性會把「馬妞和娜汀」當成理想的自我、完美的鏡像。這種歇斯底里的大發作，由於缺乏《天生殺人狂》中形式的狂野和自由而喪失了遊戲的快樂，無法實現「代入」的功能。它不可能是一部真正的女性主義影片，充其量，它只不過是女性「邊緣的在場」。與其說它塑造了女性形象，倒不如說它表現了女性情誼。

　　換言之，諸如「F4」、「加油好男兒」等被注視、男性的美色被消費等等，並不意味著女權的勝利；《古墓奇兵》一類影片的出現也並不意味著女性英雄和真正女性形象的誕生。任何一個訓練有素的男人都能完成《古墓奇兵》中蘿拉的使命，但沒有哪個女人能完成《搜索者》或《正午》中男人的使命。

　　然而，這一女性電影的定義，卻可以用來形容中國建國前中國電影中的女性，她們正是擁有了自己的電影世界，在其中以或者悲劇或者正劇的形式縱橫馳騁，指揮想像空間中的場景，力圖征服「新舊」交替之際對於女性提出的深刻挑戰，神女、桃花、紅牡丹、大寶二寶、素芬、虞家茵們，通過艱難的抗爭和無奈的毀滅，引動注視，帶動劇情，試圖探索女性應當成為怎樣的自我？當然，沒有答案，或者，「結局」——而不是答案，多種多樣，有的毀滅，有的走上革命道路，有的回歸傳統家庭，有的自覺背叛逃離……由這多元的生命軌跡和終局之中，表現出的恰是對整整一個時代中國女性命運群像的表現和深刻反思。

　　能令人怦然心動的西方女性電影，應當還是珍‧康平（Jane Campion）的《鋼琴師和他的情人（The Piano）》。鏡頭溫柔而充滿激情的愛撫霍莉‧亨特瘦削的肩頭、光滑的後腦、和女兒對話時臉上母性、燦爛的光輝，但卻沒有一絲慾望的味道。霍莉‧亨特以她

心不在焉的執著迷住了男性，在她縱橫馳騁的電影世界——鋼琴聲中，獲得完全的自由。她和她的琴鍵貫穿了劇情的發展，並挫敗了兩個男性：丈夫屈服於這個女性的、他所不瞭解也不能進入的世界，還給她自由；情人拜倒在她和她的鋼琴腳下，並主動暴露出生殖器「以供觀看」。這不是《悲情城市》中搶奪男權暴力施加於男性的結果，而是一次真正的男性向女性的臣服，也是女性電影真正的勝利。霍莉・亨特在茫茫大海上拋棄她的鋼琴，並隨之墜海又浮出水面，分明象徵著女性世界的擴張：從鋼琴拓展到人生。

　　遺憾的是，在當代，這樣純粹的女性電影依然極為罕見。上面引用的網站統計數字中還有幾位當代中國的「女性形象」——

　　《霸王別姬》：程蝶衣，張國榮飾。

　　《東方不敗》：東方不敗，林青霞飾。

　　《阮玲玉》：阮玲玉，張曼玉飾。

　　這個結果本身就具有悖論性的喜劇效果：張國榮、林青霞的性別倒錯反倒獲得了認可。這幾位深入人心的中國女性，似乎都跟女性的自覺沒有什麼關係。中國建國前中國電影中的女性譜系，似乎並沒有被拓展，而是縮小甚至停滯了。

　　總之，簡單勾勒了西方電影中女性的形象譜系，比照中國電影，我們可以發現，國產影片中女性的形象，從一開始就不僅僅是為了「被看」和被「窺視」的，這與中國獨特的文化特徵和歷史背景有關。電影誕生之初，由於封建思想的約束，電影創作者們很難找到肯於出鏡的女演員，以至中國電影的拓荒者之一黎民偉不得不反串出演《莊子試妻》。由於封建宗法制的束縛，中國女性的命運一直是無法自主的，她們不被允許展現女性的美，只能哀歎「如花美眷，似水流年，似這般，都付與斷井頹垣。」因此，中國建國前中國電影中並沒有出現太多無名無姓僅有性別的花瓶式的女角色，而是出現了一系列被侮辱、被逼迫、被束縛、渴望自由而往往無路可走的悲劇女性，最理想的結局，就是投身於革命的洪流中，

尋求徹底的自由。女性的解放和命運，在當時的中國，是「現代性」和「啟蒙」的主題，而不是缺席者、沈默或邊緣的在場者。女性的解放主題對於傳統的封建宗法觀念提出了深刻的置疑，中國女性也因此拒絕了由傳統和男性提供的主流觀念。《摩登女性》雖然結尾選擇了妥協，但前半部分作為摩登女性的妻子一直在明確拒絕丈夫提出的賢妻良母的傳統要求，努力尋求個人的獨立；《女兒經》中，不同女性生活道路的多樣選擇更體現了「差別」、「多樣」和「變異」；《遙遠的愛》，女主人公被學者丈夫塑造成淑女，卻拒絕了跟丈夫的共同生活，投身於自主選擇的革命；《麗人行》雖然說教意味比較強，但也可稱作一篇女性要求獨立並尋求自由的宣言……

　　這些「差別」、「多樣」和「變異」的特徵，在西方，是隨著二戰之後後現代主義的崛起，才為女性主義所關注和選擇，並逐漸以同性戀、謀殺等邊緣體驗的方式呈現在電影中，比如前文提到的《悲情城市》，以及簡・方達主演的《宿醉》等影片。《宿醉》被稱作黑色電影、驚險電影、酗酒電影以及婦女電影，是後現代解構主義電影的範本，「它對『群星閃耀』的女人、性行為、暴力和攝影機反映視點的再現，包含著對保守的家族式價值的主要後現代解釋，這些價值是依據將婦女當作性對象而定的。」[31]

　　同樣，一些表現女性命運的中國建國前中國電影，如《馬路天使》、《新女性》、《麗人行》、《女兒經》等，也可以被稱作對「保守的家族式價值的主要後現代解釋」，它們拒絕將婦女當作欲望對象──玩物或者金絲雀、甚至傳統的賢妻良母，這種拒絕不可謂不徹底。

　　更進一步的是，「後現代主義中最吸引女性主義的是它強調在當代社會生活中發現差別、多樣性、變異和構造主義。揭穿只談男人作為圈套的人性觀念，後現代的女性主義理論家反對本質主義和

[31] 引自《後現代主義與社會研究》[美]大衛・R・肯尼斯等編，周曉亮等譯，第 223 頁，重慶出版集團　2006

所有其他形式的基礎知識和真理。她們反對所謂的理性和正義的普
遍觀念，這些觀念是男人需要的和某些男人所特有的男性觀念，僅
此而已。」[32]

　　「揭穿只談男人作為圈套的人性觀念」，「反對所謂的理性和
正義的普遍觀念」，與上個世紀前半葉女性反對封建宗法制所規定
的人性和婦德等觀念，是有著相似之處的，這解釋了出現在二戰之
後的邊緣人物女性形象在中國建國前中國電影中的出現和完善。

第六節　「浮出水面」
——夢境與潛意識的嘗試性表現

　　對夢境的表現經由布努埃爾（Luis Bunuel）、伯格曼、費里尼
（Federico Fellini）等電影大師的創作，成為影像捕捉潛意識的重
要手段，直到如今，夢境依然極富創造性的出現在《穆赫蘭大道
（Mulholland Drive）》等影片中，驗證著後現代時期人們的生存境
遇：「真實的世界已變成實際的形象，純粹的形象已轉換成實際的
存在」。

　　遺憾的是，對夢和潛意識的表現在中國影片中一直是有缺憾
的，在中國電影理論中也是缺席的。

　　中國建國前中國電影中，表現夢境、幻覺、潛意識的影片有侯
曜導演的《西廂記》、孫瑜導演的《大路》、《聯華交響曲》中費穆
導演的《春閨夢斷》、以及吳永剛導《西廂記》中書生以筆作戰的
夢，前文已經提及，這裏不再贅述。

　　《大路》結尾，在幻覺中，被敵機轟炸倒地死去的築路工人的
靈魂紛紛復活，繼續走在通向勝利的大路中，這詩意盎然、激情勃發
的結尾，配合《大路歌》激昂的旋律，充分表現了國人抗敵的鬥志。

[32]　同上，第 135 頁

　　沈浮導演的《萬家燈火》，也有頗令人感動的幻覺畫面：如主人公的妻子賭氣出走，母親也憤而離家，主人公被當作賊侮辱。回到家中，他看著牆上一家人的「全家福」，出現了幻覺畫面：一家人都消失了，剩下的，只是他一個孤家寡人，孤獨的坐在畫面中間。這是主人公的幻覺，與夢境和潛意識的表現並不是一個範疇，但在影片中表現人物的主觀心理感受，也是富於創造性的嘗試。

　　《天堂春夢》中，創作者們也表現了主人公的希望和夢想：抗戰結束後，一家人團圓在幸福溫馨的家庭中，彈琴唱歌，敬老愛幼，其樂融融。然而，現實粉碎了他們的夢。這一類的夢，其實是強烈的主觀願望，與傳統詩詞中的「安得廣廈千萬間，大庇天下寒士盡歡顏」等文人情懷一脈相承，體現著積極主動的救世精神。

　　費穆導演的短片《春閨夢斷》，是中國建國前中國電影中罕見的表現少女性意識和夢境相結合影片。尤為奇特的是，影片中既有中國傳統的「可憐無定河邊骨，猶是春閨夢裏人」的經典意象，也有純粹西式的、身披黑色斗篷、頭上生角的魔鬼。陳燕燕、黎灼灼飾演的春閨少女以不安的、而又似乎是性意識覺醒的騷動狀態，沉浸在夢境中：她們夢見了抗戰的士兵，他們也許就是她們的愛人；也夢見了成為無定河邊骨的戰死者；還夢見了一個巨大的、頭上生角的黑色惡魔。他的身影誇張投射在充滿表現主義風格的佈景上，宏大陰鬱的交響樂轟鳴著。惡魔試圖逼迫、凌辱黎灼灼飾演的軟弱少女，她已經無力地躺在祭壇上，似乎投降於惡魔的勢力，也似乎投降於自身的情慾，這是影片中最為令人迷惑而充滿現代感的一個場景。陳燕燕飾演的堅強少女則試圖反抗，終於等來了勝利的號角，士兵們沖進來了！魔鬼退卻了！

　　這部短片很容易使人聯想起義、美聯合拍攝於 1957 年、備受爭議的影片《夜間守門人（The Night Porter）》，由女導演莉莉安娜‧卡瓦尼（Liliana Cavani）導演，影片講述戰後成為美國指揮家妻子的猶太集中營倖存者，遇到了曾在集中營中折磨、虐待她的法西斯

軍官，現在是一個「夜間守門人」，兩人之間爆發了奇特的畸戀，最後被其他隱匿的法西斯軍官射殺。影片令評論家和觀眾無法認同，女導演說，她想表現「受害者並不總是無辜的」，也許，有一種內在的慾望、激情，超越了普遍的正義與真理。

費穆導演的《春閨夢斷》，也似乎含蓄隱喻著被迫害、被淩辱的少女的激情和欲望。這在當時的中國電影中是絕無僅有的。表現抗戰的影片多數都是正面的和艱苦卓絕的戰鬥，只有一部《東亞之光》，由日本戰犯出演，表現了戰犯對戰爭的悔悟。這部影片的拍攝，由於作為演員的戰犯身份特殊而諸多艱難，但也努力表現這樣一種觀念：殺人的兇手並不都是魔鬼。

在拍攝於上個世紀 60 年代的著名影片《紐倫堡審判》中，借助一位沒有直接參與戰爭的美國法官的視點，講出了這樣的觀點：德國人並不都是魔鬼。

在 21 世紀備受推崇的德國小說《受傷者》中，也塑造了這樣一位戰後當了售票員的女集中營看守，她不識字，讓識字的身體虛弱的女囚犯為她朗讀，這是一件相對輕鬆的工作。然而，挑選來為她朗讀的，都是最早要被送進奧斯維辛處死的沒有勞動力價值的犯人。她認為，她在行使職責，她覺得她並不是魔鬼。

我們應當為中國建國前中國電影的探索感到自豪，這些主題，直到如今仍然被世界關注著，而我國電影導演費穆等人，在上個世紀 30、40 年代已經做出了初步的嘗試。

吳永剛導演曾經拍攝出《神女》這樣的不朽名作，不過，他所拍攝的《浪淘沙》更具實驗電影的價值和意義，卻鮮被提及。這部電影堪稱人性實驗室，有著雨果《悲慘世界》式的對人道主義和人性的拷問：金焰飾演的水手殺妻潛逃，追捕他的員警跟他一起淪落荒島，一對對頭不得不暫時同舟共濟，水手能殺死員警，卻無法下手，反而與他分享水桶中剩下的寶貴淡水。他們一起等待救援，終於，天邊駛來了一條船，員警眼前突然出現了一場美夢：他逮捕了

兇手，回到文明世界，受到眾人矚目，從此名利雙收……在美夢的支配下，他打暈、銬住了水手，然而船並沒有來。不久，沙灘上，淡水桶邊，只剩下了兩堆白骨。

這種「人性實驗室」的影片，日本電影大師黑澤明也是十分熱衷拍攝的，如《活下去》等生存實驗片。近期在國際電影節頻頻引起轟動的韓國電影導演金吉德，也常常將主人公放在一艘與世隔絕的小船上，考驗人性，如《漂流慾室》、《弓》等，並引起了世界範圍的關注。

這些主題，中國建國前中國電影也曾嘗試表現，遺憾的是並不符合時代主流，因此淺嚐輒止。

更為遺憾的是，中國建國後到文革結束，對夢境和潛意識的表現消失了，在對世界觀的改造中，在白日裏對靈魂的拷問和淨化中，夢境和潛意識不復存在。關於這一點，後文還將進一步論述。

第三章

中國建國後至改革開放前
中國電影的本土化、類型化策略

　　中國建國後至改革開放前中國電影本土化及類型化策略發生
了重大轉變。建國之初，與一種社會秩序形成初期的「二元對立」
基本文化相對應，戰爭、反特類型電影成熟，獲得了觀眾的認可
和喜愛。其後，類型探索不但沒有進一步成熟，相反出現了在當
今已不具備可持續發展能力的工業片和農業片類型，國產電影逐
漸走進低谷。究其根源，是實現「現代性」的過程中，與「傳統」
的決裂和對「一種真理」的絕對服從，導致中國建國前中國電影
「多元化」特徵消失，豐富多彩的類型探索逐漸傾向於單一的、由
完全的真理所支配的矛盾解決方式，「故事消失」了，八部樣板戲
一統天下。

　　在 21 世紀，電影依然是文化創意產業最重要的組成部分，儘
管電影誕生已歷百年，有人發出了電影將成為「夕陽工業」、「即將
進入博物館」的哀歎。對某些國家而言，事實似乎如此；對另一些
國家而言，事實卻又似乎恰好相反。一項歐洲 1998 年的紀錄可以
說明一些問題：

表二　　1998 年歐洲各國電影市場比例（資料出處遺失）

國名	美國片市場比例	歐洲片	本國片	其他國家影片
愛爾蘭	87%	3%	4%	6%
德國	78%	6%	9%	7%
荷蘭	86%	5%	8%	3%
英國	82%	3%	13%	2%

法國	54%	6%	38%	2%
丹麥	67%	15%	17%	1%
西班牙	78%	12%	9%	1%
瑞典	68%	11%	18%	3%
挪威	70%	15%	6%	9%
瑞士	64%	31%	3%	1%
芬蘭	75%	9%	10%	6%
奧地利	74%	16%	7%	3%
義大利	58%	12%	26%	6%

表三　2002–2004 年全球票房收入[33]

國家和地區	票房收入（百萬美元）			2004/2003 變化（百分比）	2004 份額（百分比）
	2002	2003	2004		
中國	109.9	120.8	181.2	50.0%	0.9%
阿根廷	50.8	61.4	91.3	46.7%	0.4%
波蘭	86.2	82.3	126.5	42.6%	0.6%
臺灣	149.2	124.8	178.5	38.7%	0.9%
俄羅斯	112.0	194.7	267.2	28.8%	1.3%
巴西	181.3	210.4	262.1	18.5%	1.3%
墨西哥	432.6	434.6	505.0	16.4%	2.4%
法國	966.0	1131.8	1430.5	15.0%	6.9%
義大利	496.3	592.2	718.3	10.3%	3.5%
新加坡	59.7	62.9	71.0	9.6%	0.3%
西班牙	591.7	723.5	855.9	7.6%	4.1%
以色列	58.5	70.3	76.4	7.3%	0.4%
香港	116.4	111.2	117.7	5.9%	0.6%
匈牙利	42.6	45.4	53.1	5.6%	0.3%
德國	907.6	961.8	1110.6	5.0%	5.3%
澳大利亞	459.3	564.4	668.2	4.8%	3.2%
愛爾蘭	85.4	110.3	126.5	4.3%	0.6%

[33] 引自[美]駱思典，劉宇清譯：《全球化時代的華語電影：參照美國看中國電影的國際市場前景》，《當代電影》2006 年第 1 期，17-18 頁

日本	1571.5	1752.7	1950.2	3.8%	9.4%
英國	1134.4	1212.5	1410.7	3.7%	6.8%
捷克	28.9	38.4	43.0	2.0%	0.2%
美國	9519.6	9488.5	9530.0	0.4%	45.8%
挪威	88.5	115.1	118.7	－1.8%	0.6%
加拿大	613.2	677.2	699.1	－4.1%	3.4%
愛沙尼亞	5.5	5.8	6.0	－6.0%	0.0%
荷蘭	147.5	184.7	188.2	－7.3%	0.9%
總計	18014.5	19078.6	20785.9		

從表三中可以看到，2004 年，美國獨佔全球電影票房總額的
45.8%，沒有任何一個國家可以與其爭鋒。擁有兩千年文化、現代
文明發源地、電影誕生地——歐洲，它的電影工業從表二中可以看
出的已經是無奈和悲哀了。儘管採用了民族電影工業保護政策，電
影大國法國也已風光不再，無力與好萊塢相抗衡。義大利儘管出了
《美麗人生》等幾部優秀影片，電影市場從整體看來還不如法國。
然而，美國影視業每年創造貿易額順差 35 億美元，是第二大出口
支柱，僅次於飛機製造業（目前已躍居第一位）。60 年代中期，美
國電影占歐洲票房的 35%，90 年代中期，竟占歐洲票房 80%。美
國影視工業收入的 40% 來自海外，更不用說，中國入關之後這個擁
有十幾億觀眾的「肥沃」市場了。

如果說中國缺的不是藝術電影而是類型電影，如果說中國民族
電影工業崛起依靠的是類型電影而不是藝術電影，在幾年前可能還
會引起置疑，現在，我國電影從業者們大多已經認可這一事實。從
上表中也可以看到：所謂的美國「大片」，也即美國類型電影稱霸
世界電影市場。以類型片為基礎、宣揚本民族的文化觀念，從而與
美國電影的文化侵略相抗衡，是發展民族電影工業的重要途徑。電
影在經過最初的開端之後，20、30 年間就迅速完成類型片的定型，
並伴隨著社會的發展、人類思想的進步不斷加以修正，在舊類型的

基礎上形成新的類型。好萊塢的英雄憑藉著現代社會無可比擬的武器——電影征服了世界，就連電影的發祥地法國也無法保持藝術片的地位。在張曼玉主演的法國影片《女飛賊重現江湖》中，一位片中人物（電影人）無所顧忌地指責片中一位大導演（暗指阿倫·雷奈（Alain Renais））：他破壞了法國的電影工業。

因此，發展我國電影工業，重視本土化類型片的創作，已經是一個重要而不爭的課題。本土化類型片策略應如何發展？為何到目前為止我國類型片發展道路始終不甚樂觀，甚至陷入困境？究其根源，還要從建國之初我國電影工業採取的類型化及本土化策略談起。建國之初奠定的一些敘事模式直到今天還起著潛在的作用和不利的影響，後文中我們將稱其為「代類型電影」。

徹底摒棄「故事消失」時代錯誤的電影創作理念，恢復國產電影的生命力，是我國電影產業所面臨的重要挑戰。前文探索中國建國前中國電影輝煌之原因，是為進一步分析此期國產電影何以逐漸陷入低谷做參照，力圖以此為基礎，探討錯誤創作理念的產生，清除其對當前中國電影的不利影響。

研究類型電影，也無法回避國外尤其是好萊塢成熟類型電影的發展策略，儘管這些策略有著獨特的美國特色，但在某些方面卻可以成為參照並以資借鑒。尤其是後工業社會來臨、人類進入全球化時代之後，傅科（Léon Foucault）稱後現代社會為「全景敞視式監獄」，它以日益完善的法律制度和監察體系，全面俯瞰、監視著生活在其中的人們，並以現代教育訓誡人們學習如何遵守這套體系和現代生活的遊戲規則。同樣，這套體系是否完善，也有賴於人們對於體制的「反觀」，因此，生活在當代社會的人們有參與公共政治事物的可能，並有權利以強烈的公民意識，監督社會體系的運轉。這些共同特點使得不同民族國家的類型電影發展具備了一定的共同基礎。近年來異軍突起的韓國電影，正是因為實現了公民對於「全景敞視式監獄」的全面反觀，解放題材，類型豐富，使觀眾

得以看到這套體系和社會制度不斷被完善、並由此獲得安全感，得以實現了本土電影工業的起飛。

　　因此，梳理成熟類型片的發展脈絡，並與國產電影加以比較研究，是有其必要性的。

第一節　類型電影之本質
——在想像中對基本文化矛盾的巧妙征服

　　電影的興起與大眾文化有著必然的聯繫。20 世紀前後，隨著工商業的進步，「群眾」的社會出現了，成批生產、成批投放市場、成批的被群眾消費的現象影響了文學的創作。亨利・納施・史密斯（Henry Nash Smith）說：「在這種環境中所產生的小說，實際上具有了自動寫作的性質。這種毫無羞恥地和有系統地使用公式，剝奪了寫作中那一般在富於想像力的作品中可以找到的任何一絲興趣；它完全是次文學，另一方面，這類作品往往傾向於成為客觀化的群眾夢幻，如電影、肥皂劇或連環畫等，都是今天的同等物。」[34]沙茲還說：「如果在我們這工業化的、專業化的和教育與宗教分離的社會裏找到真正『美國經驗』的任何源泉，那就只有通過無論好壞的，電影、廣播、電視、通俗小說等諸如此類的通俗藝術。」[35]

　　由上述論斷中，我們可以發現作為大眾文化的電影所具備的兩個重要特徵：

　　一、自動寫作的性質，毫無羞恥和有系統地使用公式。

　　二、是大眾文化時代「美國經驗」的源泉，也即征服文化矛盾、進行文化宣教的過程。這一過程在傳統的社會中通過「宗教」和

[34] 轉引自《舊好萊塢／新好萊塢：儀式、藝術與工業》[美]湯瑪斯・沙茲著，第 8 頁，中國廣播電視出版社　1992
[35] 同上，第 9 頁

「傳統」的維繫來完成；在工業社會和後工業社會中，這一過程通過「他人」──也即「傳媒」來實現。電影，無疑是工業社會最重要的「他人」／「傳媒」之一。

在好萊塢誕生並獲得完善的類型電影，從一開始，就承載著對民眾進行宣教、使民眾獲得「美國經驗」的使命，在想像中實現對文化矛盾的巧妙征服。

類型電影的空間反映基本的文化矛盾。我們將逐一加以論述：

西部片：研究中發現，電影誕生之初，進入成批生產的最早的美國神話主要是西部神話，都是以一個不可調和的矛盾為基礎的：文明與蠻荒，紅與白兩個世界、兩個種族、兩種思想和情感。在歐洲和美洲土著之間的基本衝突成為美國神話進行無限變數的基礎。這也是西部片在好萊塢的經典時代：30-60 年代輝煌一時的原因。事實上它取代了英雄史詩在一個民族中的地位，當然，比起一個民族上古時代真正的英雄史詩來，這是一種狗尾續貂的取代。但它仍然具有一種「回憶幻想的性質和儀式感」[36]。

大製片人湯瑪斯‧英斯（Thomas H. Ince）和好萊塢的大製片廠制度使好萊塢的類型作品日益成熟。一部分類型片都確定了具體的空間和個體主人公，對上述「神話」中反映出的基本文化矛盾進行電影類型化配器。西部片表現原始的個人主義和一種文明的開端，新秩序確立的曙光是通過英雄時代個人的縱橫馳騁獲得的。經典的西部片如《關山飛渡（Stagecoach)》、《搜索者》、《日落黃沙》等等，都表現著「美國文明」獲得實現、新秩序得以確立的過程。《搜索者》開頭和結尾都有一個經典的畫面：機位位於西部一間簡陋的房間之中，以一位倚門盼望的女性視點向門外拍攝，門外是廣袤黃沙，一個穿牛仔裝、縱馬馳騁的英雄駛向黃沙深處的西部。這個畫面意味深長，西部片所承載的使命一目了然：美國人的英雄史

[36] 轉引自《舊好萊塢／新好萊塢：儀式、藝術與工業》[美]湯瑪斯‧沙茲著，第 78 頁，中國廣播電視出版社　1992

詩，個人主義的華美詩篇，從象徵著現代文明的小屋駛向象徵著印第安蠻荒的西部，去實現「文明」對「蠻荒」的征服。

有必要強調的是，與傳統的英雄史詩不同，西部片的英雄都是孤軍深入的「個人主義者」，身後並沒有整個的民族追隨其後，進行傳統意義上的、大規模的、堂而皇之的武裝征服，這與美國通過大規模屠殺土著立國的歷史大相徑庭。正是這一點，充分體現了美國早期類型電影的偽善和克服文化矛盾、實現宣教功能的巧妙。西部片之所以不能夠以至高無上的豪邁精神寫作傳統意義的英雄史詩，是因為征服美洲的歐洲人已不是上古時代的「草莽英雄」，美國人以清教立國，最早到達美洲大陸的拓荒者和淘金者都是基督徒，上帝是反對殺人的，而美洲土著印第安人今何在？基督徒將如何面對他們的上帝？於是，個人主義的西部英雄以弱勢面目出現：在西部片中，美國的立國、新秩序的確立，是通過為數寥寥的幾個孤膽英雄形象實現的。幾個牛仔在「野蠻」印第安人的圍追堵截和燒殺搶掠中突出重圍，拯救白人女性，建立「理性」秩序，上帝豈可不原諒這樣的「殺人」──這是「正當防衛」！西部片就這樣篡改了歷史，征服了矛盾，樹立了「合理」、「合法」也「符合宗教教義」的美國新秩序、新經驗。甚至在歌舞片中，這樣的宣教也無處不在：《野姑娘傑恩》塑造了一個西部野姑娘，她單騎深入印第安人包圍之中，解救身陷敵營的心上人，出手如電，屠殺印第安人──至此，觀眾還能不認為這是合理的嗎？還能不將這樣的兇手定義為英雄嗎？

電影為美國歷史做偽證，求取上帝的寬恕；美國偉大的文學作品之一《紅字》，也不甘寂寞，為美國歷史書寫了新的《聖經》。《紅字》這部作品被博爾赫斯這樣的大師認為是美國以至世界上最優秀的作品之一。這部小說語言極其優美，在一個關於通姦、仇恨和嫉妒的故事中隱藏了極其深刻的內涵，簡單地說，就是重新審視人的原罪，在人的行為已大大超過罪惡邊限的時候發現新的上帝，使通

過屠殺印第安人獲得疆土、同時又以清教立國的美國人重新獲得行為標準和上帝的寬恕。在人性的脆弱和悲哀中，重新樹立信心和新的道德之光。

擺脫「原罪」，求取「新生」，是《紅字》這部偉大作品承載的兩大使命。這也是為何這部薄薄的小說引起如此之多關注和讚賞的理由。這是一部新的《聖經》，更多的寬恕和更少的約束，從醜惡的社會人（齊靈渥斯）回歸自然人（珠兒），《紅字》為美國移民們指出嶄新的生活之路。

至此，在電影的蒙蔽和小說的修正下，美國人終於獲得了靈魂棲息之所。西部片不愧是美國類型電影的先驅，它為征服美國的文化矛盾做出了最初和最大的貢獻。

強盜片：也稱黑色片。強盜片同樣試圖表現一種環境，正是通過西部英雄換來這種環境。但是在新秩序中，要通過這環境對殘存的個人主義者進行懲罰。下面是關於強盜片的一些評價：

> 這部影片的目的是描繪一種環境，而不是歌頌那罪犯。
>
> ──《人民公敵》的序言

> 一個出了毛病的世界，其文明創造了自取滅亡的機器，並在學著使用它。

> 法律是可以為了權益而加以支配的。街道上出現比黑夜還黑的東西。[37]

黑色片（強盜片）是好萊塢類型電影中的重要組成部分。它的起源可以追述到格里菲斯 1912 年的影片《豬巷火槍手》，但直到 1927 年的《下層社會（Underworld）》，黑色片才算名符其實地誕生。它的基本元素是：以夜間窺見的城市和它的水泥牆、下水道、陰溝、

[37] 轉引自《舊好萊塢／新好萊塢：儀式、藝術與工業》[美]湯瑪斯・沙茲著，第 80-83 頁，中國廣播電視出版社　1992

雨漬的街道、黑色的汽車為環境；以來自義大利或者愛爾蘭的強盜為主人公；以蕩婦和妓女為陪襯；以一位美女作為紅顏禍水。30年代是黑色片的黃金時代，《小凱撒（Little Caesar）》、《人民公敵（Public Enemies）》、《疤面煞星（Scarface）》等引起觀眾的強烈興趣，但也引起美國政府和司法部門的不滿：他們不能忍受阿爾·卡彭這樣的江洋大盜，在電影院中接受人們的歡呼和一掬同情之淚。黑色片適當分流，表現執法人員的黑色偵探片應時出現，如 1935年的《攜槍的人》等；還出現了注重社會問題的強盜片，如 1937年的《死胡同》、1938 年的《疤臉天使》；懷舊強盜片如 1939 年的《怒吼的 20 年代》；輕歌式的強盜片如 1941 年的《摩天嶺》。

　　戰後新好萊塢 1967 年的《邦尼與克萊德》獲得成功，將一對局外人一般的男女強盜刻劃為悲劇性人物，並追溯社會根源，黑色片的第二個高潮到來了。1972 的《教父》和 1974 年的《教父續集》預示著家族式的、史詩般的黑色片時代開始；1984 年的《美國往事》、1987 年的《鐵面無私》、1990 年的《教父三集》承其衣缽，並由側面證明：強盜片反映的文化矛盾曆久不衰。黑色片的第二個高峰中，《美國往事》是流暢剪輯和史詩風格黑色片的代表作，華麗流暢的剪輯風格、細膩優美的影調配上感傷動人的排簫音樂，使它成為一部緬懷 30 年代美國生活的懷舊片。導演賽爾喬·萊翁內（Sergio Leone）是義大利人，他喜愛好萊塢影片的觀賞性，認為最能喚起觀眾的認同。他早年拍攝的《荒野大鏢客（A Fistful of Dollars）》、《黃昏雙鏢客（For a Few Dollars More）》和《黃昏三鏢客（The Good, the Bad and the Ugly）》因其摹仿好萊塢西部片的風格被稱作「通心粉」西部片。《美國往事》是他的「美國三部曲」之一，另外兩部是《西部往事》和《革命往事》，分別描寫美國移民開發西部的故事和政治對美國的作用。《美國往事》取材於筆名哈利·格雷（Harry Grey）的大衛·阿朗森在獄中寫成的自傳體小說《流氓》。萊翁內發現這部小說十分電影化，回憶部分可直接採

用流暢剪輯中的相似蒙太奇閃回，效果十分獨特。萊翁內請了五位義大利作家為他編寫劇本，採用了每位作家的一部分內容，並躲開「我」第一人稱採用畫外音的俗套。這部影片儘管根據小說改編，但沒有一種心情、一個情境、一件往事是通過語言來述說的，一切都通過流暢剪輯組接的畫面來講述，是一部純視聽思維的傑作。攝影、音樂、服裝、道具、場景、聲音元素構成了這部好萊塢 80 年代的黑色片代表作。

孤獨的、獨行俠式的人物橫行銀幕。90 年代以來，由一貫主演強盜片的大明星勞勃・迪尼洛（Robert De Niro）和艾爾・帕西諾（Al Pacino）等人主演的《四海好傢伙（Goodfellas）》、《烈火悍將（Heat）》等不停地掀起熱浪。與《美國往事》的男主角勞勃・迪尼洛並稱「紐約絕代雙驕」的導演馬丁・斯科西斯 2002 年拍攝的《紐約黑幫》，同樣也屬於這類作品。強盜們恪守著「只有一條法律：先下手，親手幹，幹到底」的殘酷法則，在銀幕上不停地反抗著文明的秩序，並且履行孤獨和死亡的義務。轟轟烈烈的過程和結局的孤寂悲慘形成鮮明的對照，使觀眾一方面在幻覺中享受到自由和無政府主義者的樂趣，一方面在同情不可挽回地滅亡的弱者過程中享受到一掬同情之淚的快感。湯瑪斯・沙茲在分析強盜片類型特點時總結說：「強盜人物是經典的孤獨的狼和唯利是圖的美國男性的縮影。他的大城市環境及其工業技術的非個性化以及偽裝得十分巧妙的等級制度，拒絕給他以獲得權力與財富的合法途徑。所以強盜只能利用非個性化的環境及其種種手段——槍、汽車、電話等等——來攫取財富。然而那個環境的威力總是大於罪犯以及對強盜產生直接威脅的善的社會代表（一般是愚昧的）。強盜片的最終衝突不是強盜和他周圍的環境。西部片人物僅僅暗示的那種文明在這裏已完全出現並壓倒了它的居民，強盜藏身的大樓，他用來逃跑和殺人的汽車，以及他幹這一行所用的電話、槍支和服裝——這一切也都是最終必須把他消滅的那個社會秩序的標誌。」「因此，強盜

片的城市環境具有一種相互矛盾的雙重功能。一方面，作為暴烈而黑暗的和超現實的具體行動舞臺，它成為強盜的直接生活方式的表現主義的和極為電影化的延伸。另一方面，它又是強盜不能指望制服的那種強大勢力的代表。那無形的社會秩序的勢力既然能創造一個現代化的城市，當然也能夠粉碎那隻身一人的無法無天的叛逆者，不論追捕他的那個具體員警的能力或道德身分是怎樣的。」[38]

　　英雄的毀滅和成功從來都是命運的安排和機運的巧合。俄國偉大的作家列夫·托爾斯泰在《戰爭與和平》中深入闡述了這個觀點：拿破崙是幾個世紀以來最偉大的個人英雄，而俄國的民族英雄庫圖佐夫，在托爾斯泰的筆下不過是一個沒有精力的老頭子。奧斯特里茨一戰拿破崙戰敗，從此元氣大傷。托爾斯泰闡述說：奧斯特裏茨一戰中的法俄雙方不過是鐘錶盤上的指針，他們的行動看似偶然，事實上在錶盤背後有強大的、看不見的齒輪在指揮他們的運行——那就是歷史和命運的力量。是歷史和命運造就了英雄，也造就了英雄不可逆轉的滅亡。

　　強盜似乎就是這樣一種英雄：他們孤膽、陰鬱、妄為；意氣深重、不以利益為轉移；企圖通過無政府、個性化的手段，在這個非個性化的時代獲得野心的滿足，最後終不免於毀滅的命運，因為這一命運是錶盤背後的歷史和時代的齒輪造成的。這種力量看不見，但卻無比強大，所有人都生活在這種力量和社會約束中，但只有強盜起來反抗，或者說正因為他們的反抗社會將其命名為強盜，觀眾從他們的反抗行動中獲得內心壓抑的釋放和滿足，從他們的命運中得到進一步的約束，社會得以正常運轉。這就是為什麼黑社會的勢力早已大不如前，而黑色片卻始終佔據一席之地的原因。

　　黑色偵探片：也許是對個人主義懲罰的強度不夠，反而引起人們對強盜的仰慕之情；或者是發現這新秩序中有許多不合理的、得

[38] 引自《舊好萊塢／新好萊塢：儀式、藝術與工業》[美]湯瑪斯·沙茲著，第 82 頁，中國廣播電視出版社　1992

罪得起的內幕，黑色偵探片又出現了。其中，著名導演波蘭斯基的《唐人街》堪稱經典。在某種角度上，它超越了類型電影的特徵，具備藝術電影的某些特點。「窺視」並進入事實真相，是作為私人偵探的主人公傑迪斯的使命。對電影史進行梳理，我們可以發現一類特殊的人物類型：以「介入」為己任的記者、偵探等孤軍奮戰的現代英雄。他們的出現取代了西部片傳統中的槍手形象。這種角色的微妙轉變，表現出英雄的使命已經從建立秩序轉化為反抗秩序。因為，西部片的英雄是文明的化身、現代社會秩序的建立者；而當秩序建成之後，反抗它、修正它、通過反英雄形象的出現，使處於社會嚴格約束中的現代人獲得想像的自由和情感的宣洩，就成為現代英雄的使命。本片的主人公傑迪斯就是這樣一位以「介入者」形象出現的現代英雄。如果孤軍奮戰的主人公獲得勝利，影片就可以劃歸為「現代神話」、類型片；如果結局以悲劇形式出現，那麼影片一定蘊含了更為深刻的內涵。影片深刻地體現了波蘭斯基對於人類邪惡勢力的頑強探索。對於波蘭斯基來說，藝術家的使命就在於「介入」，以攝影機、以電影、以頑強的、屢敗屢戰的姿態一再介入禁忌的領域，不論故事中的主人公將獲得怎樣的結局，這部影片的誕生本身就是一次成功的「介入」。而影片所採取的獨特視點──攝影機跟拍傑迪斯，類似「螳螂捕蟬，黃雀在後」的「關注」視點，就是波蘭斯基對於觀眾所進行的召喚，希望每一位看過這部影片的人也都將採取「介入」的方式，去關注人類共同的生活狀態。《唐人街》觸及了一些真正的「黑幕」──現行制度的不合理性，具有一定的人文關懷，而不是對文化矛盾進行的虛幻征服。它的存在表現出美國宣教方式的一種特徵──「缺口論」，這一特徵尤其可供中國電影參考。「缺口論」其實也是中國古代兵法之一種，黑澤明在《七武士》中借武士首領勘兵衛之口說：「好城必留一個缺口」。意識形態宣教也同樣，在虛幻征服文化矛盾的同時，一定要留有「異見」的聲音，以便平衡現行秩序的文化矛盾。

　　戰爭片與科幻片：二戰以後，表現集體主人公的戰爭片出現，思想家提醒人們：「在觀看這類影片時，想在其中尋找有關人和戰爭的、有智慧的、理性的、首尾一貫和複雜的思考，是不適宜的。倒不如把它們當做浪漫故事、20 世紀的神話更為中肯。」[39]同時，戰爭雙方的矛盾也正是「文明與蠻荒」的變奏。科幻片在某種角度上講是戰爭片的逆反，戰爭歌頌強大的一方，而科幻對發達的文明持有保留態度，更多的是對科學進步的恐懼。

　　不確定空間的類型片：音樂片、乖僻喜劇、家庭情節片等。這一類作品的代表作有《一個美國人在巴黎》、《一夜風流》、《熱鐵皮屋頂上的貓》、《慾海情魔》等。2002、2003 年這兩屆奧斯卡獎最大贏家都是具有重磅炸彈效果的歌舞片：《紅磨坊》和《芝加哥》。這些影片的美妙之處不在於那些優美的主人公，而在於這些主人公為宣揚美國式的價值觀念和調和那些不可調和的矛盾所做的努力。在後文中我們還將加以具體分析。這些類型片在 60 年代一度迎來過「神道的黃昏」。儘管它們通過獨特的動作模式對基本的文化衝突加以對抗和解決，歌頌基本的文化理想，並因此而具有一種儀式感和維護文化基本價值觀的能力。但電視時代的到來還是無法回避地宣告了舊好萊塢的式微。

　　重磅炸彈與新好萊塢：為了將觀眾拉回到影院中來，好萊塢採取了「重磅炸彈」制度，以高成本、大製作、大明星和奇觀效應與電視那一方小小的天地競爭，《星際大戰》就是一顆重磅炸彈。在這種情況之下，電影藝術家和影評人希望電影文藝復興的可能性似乎是縮小了。但在製片廠以一顆或幾顆重磅炸彈贏得一季度的利潤保證時，也拍攝幾部低成本影片，給期望嚴肅電影的人們提供了希望。同時製片廠也意識到這樣一批觀眾的存在：他們看電影成長，具有較強的視聽思維能力，他們經歷二戰後的自由主義思想，能夠

[39]　引自《舊好萊塢／新好萊塢：儀式、藝術與工業》[美]湯瑪斯・沙茲著，第 87 頁，中國廣播電視出版社　1992

接受一些嚴肅的、成熟的影片，同時，由於戰後各種思潮的紛至遝來，他們對生活中似乎一成不變的東西發生了懷疑，渴望看到關於現實生活的思索，以便為他們提供座標。在此契機之下，《我倆沒有明天》、《畢業生》《2001年漫遊太空》、《午夜牛郎》、《外科醫生》、《雨人》、《小巨人》、《第二十二條軍規》、《羅絲瑪麗的嬰兒》等一批影片誕生了，並且出人意料地獲得重磅炸彈一般的成就，取得了極高的票房成績。同時，新好萊塢的影片具有現代主義的敘事策略，改變了經典影片敘事的基本特徵：首先，導演把他的在場、也就是創作者的視角隱蔽起來；其次，故事本文是封閉的時間和空間觀念，從平衡到失去平衡，最後由類型人物恢復平衡；其三，觀眾並沒有意識到當他們看電影時積極參與了含義的構成。但這類優秀的「新好萊塢」影片往往也具備隱蔽的宣教策略，後文中還將選擇有代表性的作品加以分析。

第二節　「二元對立與孤膽英雄」 ——新中國電影成功的本土化、類型化策略

新中國成立之後，電影工業進入了一個全新的發展階段，並建立起獨特的社會主義電影製作、發行和反映體系。改革開放前中國電影雖然經歷了系列政治思想、創作理念的變動和反復，但還是在實踐過程中逐漸摸索、創作出深為觀眾喜聞樂見的較為成熟的類型電影——戰爭片與反特片；延續早期女性解放運動精神、但又不同於中國建國前中國電影的新女性類型形象也出現了，如《李雙雙》、《女籃五號》等等；此外，對於傳統的沿襲和創新發展，也創作出一系列以傳統故事為素材的優秀影片，如《梁山伯與祝英台》、《天仙配》、《劉三姐》、《阿詩瑪》、《李時珍》、《林則徐》等等；少數民族題材與革命戰爭題材、社會主義建設題材相結合，出現了《蘆笙戀歌》、《農奴》、《神秘的旅伴》、《五朵金花》等具備特定地域視覺

奇觀的影片。但由於諸多因素影響，電影創作中也開始產生一系列偏差與錯誤，本節中，我們將簡單論述新中國成立至改革開放前中國電影成功的本土化和類型化策略及不足。

比較前文梳理的好萊塢類型電影發展策略與脈絡，可以發現，任何一種社會秩序建立初期，配合秩序初建最早成熟的類型電影，往往都反映著最簡單而經典的「二元對立」：在美國，是「紅與白」──印第安人與白種人的矛盾，在蘇聯和中國，也是「紅與白」──共產主義與資本主義的對立衝突。在二戰期間，全世界擁有共同的敵人：法西斯主義。二戰題材影片中的「二元對立」，均以民族戰爭對抗法西斯主義為共同特徵。

因此，新中國最先成熟的類型電影，就是戰爭片與反特片。電影毫不費力的獲得了最基本的要素：強大的矛盾衝突、激烈的生死對抗、輩出的英雄人物、精彩的故事情節，贏得了觀眾的激賞，並造就了幾代人的英雄主義與理想主義情懷。

分析這類影片，可以看到幾種主要的敘事模式：

重要戰爭宏大敘事：如《南征北戰》、《百萬雄師下江南》、《紅日》等。

戰鬥英雄或戰火考驗中革命人物的成長：如《狼牙山五壯士》、《中華女兒》、《董存瑞》、《英雄兒女》、《回民支隊》、《戰火中的青春》、《党的女兒》、《革命家庭》、《紅色娘子軍》、《鋼鐵戰士》等等。

深入敵後的孤膽英雄、民間武裝或地下工作者，如《英雄虎膽》、《林海雪原》、《敵後武工隊》、《洪湖赤衛隊》、《鐵道游擊隊》、《平原游擊隊》、《呂梁英雄傳》、《劉胡蘭》、《趙一曼》、《地道戰》、《地雷戰》、《永不消失的電波》、《野火春風斗古城》、《烈火中永生》、《五更寒》等等。

小分隊執行特定任務，如《渡江偵察記》、《智取華山》等等。

小英雄故事，如《紅孩子》、《小兵張嘎》、《雞毛信》等等。

這些影片，不但創造了獨特的本土化類型敘事模式，也確立了獨特的影像風格。《狼牙山五壯士》的結尾，五位壯士跳崖而死，壯烈犧牲，濾色鏡拍攝的影調豐富、對比強烈的黑白影像給人留下了深刻的印象：背景是蒼天白雲，青山翠柏，前景是五位壯士的單人鏡頭，有著傳統戲劇中「亮相」式的造型特點，有力塑造了經典的英雄人物形象。

《英雄兒女》中王成的犧牲，與這一敘事及影像風格一脈相傳：王成抱著爆破筒向敵人沖過去，同樣是加了濾色鏡拍攝的高山、日出、懸崖的黑白影像，其壯懷激烈的英雄主義精神渲染得淋漓盡致。

這種影像風格與敘事方法不僅用於塑造英勇對敵的將士，也給予了在敵後抗戰的普通百姓。《呂梁英雄傳》中，一位老人將敵人引上山顛絕路，也用了同樣的方式來表現他抱著日本軍官跳崖犧牲的壯烈瞬間。

小分隊執行特定任務的類型，與好萊塢類型片甚至有著相似之處，如經典影片《血染雪山堡》、《納瓦隆大炮》、《野鵝敢死隊》等等。

儘管戰爭及反特影片在當時獲得了巨大的成功，也無法避免漸趨衰落的命運，好萊塢戰後拍攝的戰爭片也同樣走向式微。究其根源，是二戰之後，尤其是原子彈的威脅在造成冷戰格局的同時，也激發人們對於戰爭進行了新的思考：戰爭在人類歷史中為何不可避免？

蘇聯在偉大的衛國戰爭期間，付出了慘痛的犧牲贏得了最終的勝利。戰爭片也是蘇聯電影的重要類型，除了《夏伯陽》、《斯大林格勒保衛戰》、《解放》、《圍困》等表現戰爭如何取得艱苦卓絕勝利的影片之外，還出現了一系列反思戰爭如何為人類生命及精神帶來永恆創痛的影片，如《女政委》、《雁南飛》、《一個人的遭遇》、《這裏的黎明靜悄悄》、《伊萬的童年》、《自己去看》、《士兵之歌》、《普

通的法西斯》等等。儘管偉大的衛國戰爭取得了決定性的勝利，但經歷戰爭的人們還是失去了寶貴的東西——人類的生命以及精神世界的完整。

正如蘇聯影片《這裏的黎明靜悄悄》，在犧牲了五位女戰士，獲得了一場「局部地區零星戰鬥」的勝利之後，倖存並抓住了三個法西斯士兵的準尉狂怒的叫喊：她們，本來可以活著，生兒育女，是你們法西斯！割斷了這根生命的線！質樸的話說出了戰爭的後果：生命的斷裂與靈魂的創傷。

《伊萬的童年》中，影片結尾，倖存的哈爾采夫發出這樣的置疑：「這到底是不是人類的最後一場戰爭？你（戰友霍林）死去了，我還活著，我不會遺忘！」

新的思考引發了新的戰爭類型片的誕生，以反思戰爭帶給人類的災難作為主題，如美國影片《現代啟示錄》、《越戰獵鹿人》、《七月四日誕生》等等；發起侵略戰爭的戰敗國日本，也拍出《緬甸的豎琴》、《人類狀態三部曲》、《黑雨》等反思影片，《緬甸的豎琴》表現一個法西斯士兵發現了戰爭的殘酷和荒謬，戰後，他不再回日本，而是做了一個和尚，背起豎琴，留在他曾殺戮、也曾目睹同伴的死亡的緬甸土地上，試圖實現對自己的心靈救贖。影片《人類狀態三部曲》則以史詩般的鴻篇巨制揭示了戰爭帶給普通百姓的創傷。《黑雨》表現了原子彈帶來的災難性後果，這一後果不僅僅屬於戰敗國日本，也屬於全人類；21 世紀的韓國也以一系列反戰題材影片《歡迎來到東莫村》、《太極旗飄揚》、《實尾島》等，以現代的思維方式揭示了戰爭殘酷的本質。

人類的反思精神在不斷提出新的置疑，因此，戰爭片不能僅僅表現簡單的紅與白的「二元對立」，這是我國以及美國戰爭題材類型片衰落的共同和必然的原因。

類型衰落的第二原因是後現代社會觀眾對於「宏大敘事」的懷疑和不信任。後現代學者利奧塔提出了振聾發聵的口號：「發動一

場對整體的戰爭！」並指出要警告創作中的「宏大敘事」與整體主義的親緣關係。後現代主義學者們認為：「試圖把握作為一個整體的社會並且用這種類型的理論服務於激進的或改良主義的群眾運動的種種努力在文化上和政治上會產生許多壓抑性的後果。」[40]這種壓抑性的後果我國有著適當的例證：政治上是「文化大革命」，藝術上是「宏大敘事」電影類型在今天的式微。

近年來的世界影壇，韓國電影的崛起成為獨特的現象，重大題材（南北之分、三八線故事）解禁，「宏大敘事」坍塌，韓國類型電影開始以「個人視角」反映最基本的文化矛盾，並在眾多無病呻吟的類型電影中脫穎而出。這種思路同時也是其他國家民族影片的成功之路。南斯拉夫影片《無人地帶》、南非影片《黑幫暴徒》、分別摘取奧斯卡最佳外語片、以色列等國合拍片影片《天堂此時》摘取金球獎最佳外語片，均以現代電影敘事技巧包裝個人視角苦難主題。南斯拉夫偉大的導演庫斯杜力卡拍攝的《地下》，以「疏又何妨，狂又何妨」的吉普賽精神反思歷史這是近十年來世界電影優秀的傑作。筆者觀看這部影片時，對照當年曾影響筆者少年時代的南斯拉夫電影《橋》、《瓦爾特保衛撒拉熱窩》，一時竟難以做判斷：到底是前者講述了真實的歷史，還是後者中的英雄造就了歷史。

《歡迎來到東莫村》是 2005 年韓國最賣座的電影，根據韓國一出著名的舞臺劇改編。電影不再以「宏大敘事」講述如何戰勝敵人、取得戰爭的輝煌勝利，而是承襲了舞臺劇所提供的荒誕情境：敵對雙方朝鮮人民軍、韓國軍、落難美國飛行員來到了一個世外桃源般的小村落——東莫村。這裏的人，不知有韓，無論朝美；日出而作，日落而息，可有一天他們突然不能回家睡覺了，因為他們被集中在一張石桌上，兩側是拿著槍和手榴彈對峙的人民軍和韓國軍。這場對峙持續了整整一夜，最終終結於一個女瘋子危險的行

[40] 引自《後現代主義與社會研究》[美]大衛・R・肯尼斯等編，周曉亮等譯，第 172 頁，重慶出版集團　2006

動：她搶了小人民軍手榴彈保險環當戒指玩。韓國軍人奮力撲在未爆的手榴彈上，片刻之後，一臉蔑視將這枚臭彈隨手一扔，玉米倉一聲巨響，漫天飛舞著香噴噴、絢麗綻放的爆米花——

　　一場狂歡就此上演，匪夷所思的情節醞釀了匪夷所思的情感，產生了匪夷所思的結局，生命在這裏突然演變成一場意外的狂歡，脫下軍裝的士兵原來都是正常的人類。為了保衛這個帶給他們愛情、友誼、勞動、戰鬥、舞蹈、歌唱、美食等等一切人的正常感受的世外桃源，五個南北軍重新穿上了軍裝，這一次他們註定要成為英雄。於是有了以五個人的血肉之軀對抗轟炸機的壯舉。

　　意外的狂歡原來只是正常的生活，在特殊的年代裏卻只能產生於奇特的情境，真正的英雄原來只是尋常不過的人，卻為了最簡單的生活和夢想，不得不奉獻出最寶貴的生命。

　　在東莫村裏發生的故事，似乎是對人類歷史的置疑：仇恨、偏見和殺戮，到底是為了什麼？

　　戰爭片已經不再以「宏大敘事」的方式關注戰爭的勝負，而是關注戰爭爆發的原因以及對人性的摧殘，這種充滿人文精神和反思意識的影片已成世界趨勢。

　　但在當前，這種趨勢並不能完全為我國主流類型片所借鑒。因為我國戰爭類型電影處於文革斷裂之後的類型化階段，主創者們在努力試圖恢復這類型所具有的強烈娛樂效果和感召力，因此，紅色經典被不斷翻拍，確實迎合了建國之初的幾代觀眾強烈的懷舊精神，並喚醒了人民內心深處依然存在的強烈的英雄主義情懷。「宏大敘事」在世界範圍內有所衰落，但我國特殊的歷史發展進程以及民眾內心的需求，決定了這一手段依然具有一定的生命力。

　　類型衰落的第三原因，是敘事橋段的簡單化傾向，以及戰爭科技含量的缺乏。眾所周知，人民戰爭的勝利取決於人民，因此，無論是《南征北戰》這樣的宏大敘事，還是《敵後武工隊》、《鐵道游擊隊》這樣的敵後武裝，甚至《智取華山》、《渡江偵察記》這樣小

分隊執行特殊任務的類型，都與人民群眾對戰爭的直接或間接參與密不可分。群眾對於戰爭的勝利起著決定性的作用，在影片中表現這一點，為影片取得了廣泛的群眾基礎與生活質感。但隨著時代的進步、歷史的發展、對於戰爭不再有切身參與經歷的一代又一代觀眾的成長，也有一些弊端顯露出來，即群眾戰爭敘事橋段的簡單化，和戰爭科技含量的缺乏，這導致了戰爭與反特題材影片奇觀的匱乏。

從這個角度講，影片《英雄虎膽》中曲折的情節、對敵方人物如阿蘭等女特務的較為複雜的表現，是十分難能可貴的，但比較起《血染雪山堡》、《橋》這類同樣表現二戰期間小分隊深入敵後執行任務的影片，在曲折性、戰爭科技含量等方面就有了一定的差距。《橋》是我國觀眾喜聞樂見的影片，無須贅述。拍攝於上個世紀60年代的《血染雪山堡》，小分隊跳傘發現內奸、穿法西斯制服深入敵後、偷敵人的車進入城堡、安放不同類型的定時炸彈、用繩索墜出城堡、纜車上的生死對決、內奸的隱蔽與複雜等，直至今日，仍有強烈的技術含量及奇觀視覺。甚至有觀眾注意到小分隊隊員暗殺哨兵的動作：用匕首從側面插入頸部動脈、而不是從前面割斷咽喉──這是標準的特工訓練動作，準確、無聲、致命。技術細節的準確在一定程度上可以使影片具備較為長久的生命力。在蘇聯導演塔科夫斯基的處女作《伊萬的童年》中，兩個成年戰士與一個「老偵察兵」──十幾歲的少年伊萬一起出發執行任務，經驗豐富的霍林讓大家都跳一跳，結果，少年伊萬身上沒有發出任何聲音，而很少執行偵察任務的軍官哈爾采夫身上卻發出了物品碰撞的聲音，伊萬告訴他：收拾一下手錶。在執行偵察任務的時候，這些細小的聲音也可能致命。

好萊塢有句名言：情節越是虛構，細節越要真實。從上面的兩個例子可以看出，影片的生命力，有一部分就來自於這種極富質感的細節的真實。這也是戰爭片「科技含量」的一種解釋：「科技」

並不一定意味著高科技才能製造的效果,「專業性」體現著「科技含量」。

　　這些技術性的橋段及細節,在我國同類題材電影中有所匱乏,因此,在21世紀重看這些影片,最激動人心的,依然是那種英雄主義和理想主義的情懷,但在情節和細節方面的奇觀效應,就相形見絀了。這使新中國最早成熟的類型片在當前缺乏了一定的可延續性。

　　類型衰落的第四原因,在於兒童題材影片應當如何表現。我們的影片塑造了一系列在戰火中成長的「紅孩子」、「紅小鬼」的形象,他們機智勇敢,英勇對敵,其中不乏精彩紛呈的情節與妙趣橫生的細節,如《紅孩子》中孩子們用繩子絆倒敵人哨兵、《小兵張嘎》中用木頭槍威脅並戰勝敵人、《雞毛信》中將「雞毛信」放到綿羊尾巴後面,等等。但目前國際影視界流行的理念是:作為成年人,應當儘量保護孩子尚未成熟的身體及精神不受暴力的摧殘。比如風靡一時的電視系列劇《24小時》,在24小時內拯救美國的男主人公最痛心的,就是女兒被綁架、暴力摧殘了女兒的內心世界。

　　20世紀佛洛德發現了夢境和潛意識在人的一生中都可能留下的陰影,甚至童年創傷影響了成年之後的人生選擇,對兒童與暴力的關係逐漸引發了共同的關注。近來好萊塢諸多驚悚題材影片都將暴力的根源發掘至施暴者的童年創傷和童年經驗,如《繼父》、《浪潮王子》等等。因此,我國電影創作將如何表現兒童題材,也面臨了新的和必然的思考。

　　對影視作品中的孩子不能直接面對暴力場面的重視,已經體現在目前我國的影視創作中,一些同類題材的作品在廣電總局報批的時候被通知需要修正。這應當是一種進步的體現。

　　這方面可供參考的範本是拍攝於上個世紀60年代的蘇聯影片《伊萬的童年》,雖然表現的是反法西斯的小英雄伊萬,但導演塔科夫斯基更為關注的卻不是伊萬如何享受成功執行偵察任務的喜

悅，而是表現他被戰爭毀滅的生命和內心世界。為此，導演在散文原著的基礎上創造性的加入了伊萬的夢境、幻覺和潛意識。小英雄伊萬被法西斯以絞刑處死的時候，閃爍在他的腦海中的，是和平年代的河灘，少年們享受著自由和遊戲，河灘上，一棵枯樹猙獰的預示著伊萬的現實境遇：死亡。

　　儘管蘇聯衛國戰爭付出了如此慘痛的代價才獲得勝利，但導演並沒有將關注的視點放在「勝利」上，而是提出深深的置疑：什麼時候，人類才能徹底的結束戰爭？兒童和婦女的生命，以及孩子們的父親，婦女們的丈夫，才能實現最為寶貴的生命的傳承？

　　《伊萬的童年》始終保持著冷靜客觀的視角，既不會使觀眾為犧牲流淚，也不會使觀眾為勝利而喜悅，儘管影片結尾使用了攻克柏林的紀錄片素材：導演選擇的不是那副著名的擺拍照片——紅軍將紅旗插上柏林著名的國會大廈。而同樣是關於婦女和兒童的紀錄片素材：法西斯將領用毒藥毒死自己的妻子和兒女，或者用槍打死了他們。

　　影片對於婦女兒童參戰的感受是真實、痛切但並不畏首畏尾，在關鍵時刻，伊萬依然被派去出征，儘管他將一去不返。另一部影片《女政委》也同樣如此，女政委因為做了母親而產生了厭戰情緒，但還是戰勝了自己，走上戰場——對自己、尤其是對自身人性中動搖和軟弱的勝利，是這類影片深入人心並具有持久生命力的根源。影片中的二元對立已經不是簡單的「蘇聯」與「德國」，而是「戰爭」與「和平」，「生命」與「死亡」。

　　但對於我國戰爭題材電影來說，因為勝利確乎得之不易。一百多年來，一個曾創造輝煌文明的泱泱大國被屈辱、壓迫的太久了，人們渴望勝利的心理實在是太迫切了。因此，在《雞毛信》、《小兵張嘎》、《鋼鐵戰士》、《平原游擊隊》、《鐵道游擊隊》等影片中，「二元對立」的非正義一方被極端的醜化了，《雞毛信》中的偽軍個個都呈現出一副奸詐愚蠢的面孔，日本小隊長則長了兩顆滑稽的大門

牙，八路軍的槍聲響起，敵人就像稻草人一樣的倒下。對勝利的表現滿足了觀眾一百多年的心靈饑渴，這也正是一種成熟的類型片之所以能夠感召大多數觀眾的重要原因。在以完全大無畏的精神面對死亡和犧牲的前提下，婦女和兒童的參戰不再具有特殊性，他們不再意味著傳統的生命的延續和未來的象徵，而是獲得勝利、享受勝利激情的共同參與者。也因此，當觀眾看到《紅色娘子軍》中瓊花在槍林彈雨中的成長，不但不會產生置疑和悲憫，反而會感受到勝利的喜悅，《紅色娘子軍》中的瓊花與《青春之歌》中的林道靜、《大浪淘沙》中的女性小知識份子的成熟並無不同，均體現著「工農兵聯合起來向前進」的進步抉擇，只是瓊花帶了武裝帶而已。

　　這些影片中的英雄人物，還體現著「現代性」的「精神」成熟與「啟蒙」意識。前面已經談到，「現代性」意味著與舊的傳統的決裂，一種全新的真理的尋求，這些英雄人物一旦與小知識份子的軟弱、農民的自私等特點決裂之後，就成為真理的承載者，甚至肩負著「啟蒙」的任務，因此，影片中經常出現火線入黨（《狼牙山五壯士》、《回民支隊》等）、犧牲前交黨費（《紅色娘子軍》）、或者犧牲前寫入黨申請書（《英雄兒女》等）這一類的情節。精神的成熟與勝利的獲得緊密相關，事實上，精神的成熟、啟蒙的實現、現代性的獲得也許更為重要。借助戰爭與反特類型片的成熟，新中國電影工業不但實現了自身的初步建設，獲得了廣泛的群眾基礎，也巧妙的實現了類型電影的重要特徵：征服以「二元對立」為特徵的基本文化矛盾。建國之初的基本文化矛盾也延續著 20 世紀初的「現代性」與「啟蒙」主題，從這兩點上來看，這一類型電影的任務還是實現得很圓滿的。

　　然而，儘管戰爭與反特類型片在建國初期便以絕對的人民戰爭的勝利走向成熟，但卻形成了相對封閉的體系，很難形成可持續的發展。上個世紀 50 年代末 60 年代初發生的中蘇大辯論，蘇聯開始在藝術作品尤其是電影當中倡導表現普遍人性，不再避諱

表現革命者的動搖或者普通人的軟弱，《伊萬的童年》、《雁南飛》、《女政委》等影片就是在這一正確的指導思想下誕生的。但由於特殊的政治形勢，我國卻對這一正確的文藝理論當作「修正主義」加以抨擊和批駁。文藝作品尤其是電影創作逐漸偏離了正確的道路，不再有新的、成熟的類型電影湧現，「新現實主義」精神缺失，傳統詩意被當作腐朽事物打倒，「夢境」徹底缺席，不再進入關注視野，也使電影創作喪失了一個重要的表現維度。在這種情況下，一批以工農兵題材為主的「代類型電影」出現，電影創作開始了漫長的冬天。

好萊塢 2006 年根據英國作家路易斯小說改編的電影《納尼亞》中，冰雪女巫使得童話王國納尼亞變成了一片冰天雪地，充斥著告密、鎮壓等恐怖的現象。這幅圖景，幾乎可以隱喻當時中國電影界所面臨的狀況。

第三節　「英雄／權威引導」時代電影創作的誤區 ——「代類型電影」的出現與「故事的消失」

在上一節中，本文分析了新中國成立之後成熟的類型電影——戰爭片與反特片所取得的成就，以及這類影片在征服建國之初基本文化矛盾方面所起到的作用。但比較起中國建國前中國電影，新中國電影在類型化和豐富性等方面卻存在著很大的欠缺，並對今後的電影創作產生了深刻的不利影響。正如 1956 年陳荒煤在《為繁榮電影劇本創作而奮鬥》一文中所指出的：「正如有些觀眾反映：『你們的戰爭電影還可以看看。』意思是說，我們還沒有創造其他戰線上足以激動人心的新人的典型。這是不可否認的事實。」[41]

[41] 轉引自《中國電影研究資料 1949-1979》中卷，吳迪編，第 11 頁，文

　　何以如此？當時的電影評論者們從劇本創作、題材選擇、藝術傳統、演員表演、組織電影創作及製片工作作風等方面探討了原因，雖然「雙百方針」的執行一度使國產影片創作有所復蘇，但並未能使中國電影創作從根本上得以改觀。電影事業逐步陷入了低谷：

　　孫瑜發表於 1956 年 11 月 29 日《文匯報》的文章《尊重電影的藝術傳統》中說：

　　「目前國產電影的質量不高、千篇一律的嚴重情況引起了廣大觀眾的普遍不滿。上座率低落到 30%到 40%左右，甚至還有低到 9%的。」

　　《文匯報》編輯部則在 1956 年 11 月 14 日發表了這樣一組資料：

　　「《梁山伯與祝英台》在上海首輪電影院上映了 1292 場，有觀眾 1，575，597 人次，上座率是 94%。《渡江偵察記》在 1955 年春節期間上映，映出 1425 場，有觀眾 1，478，170 人次，上座率是 85%。」

　　「1956 年元旦上映的《平原游擊隊》，上映了 1386 場，只有觀眾 879，497 人次，上座率是 51%。以描寫農村合作社的影片為例，上座率情況就更不好。《春風吹到諾敏河》上映了 101 場，觀眾 32，825 人次，上座率是 23%；《閩江桔子紅》映出了 132 場，觀眾 43，502 人次，上座率是 23%；《人往高處走》映出了 103 場，觀眾 38，865 人次，上座率是 24%；《一件提案》原在上海新華等五家電影院映出 53 場，現今只有 6，099 人次，上座率是 9%。而新年電影院在上映的第一天只有二三百觀眾，不得不臨時抽片。影片《土地》當作思想性河藝術性都不差的影片，在上海發行，結果映出了 187 場，觀眾只有 41，241 人次，上座率是 29%。」

化藝術出版社　2006

　　湖南省零陵人民電影院經理李興在 1956 年 12 月 17 日《文匯報》發表《觀眾需要看什麼樣的影片》一文中說：

　　「就拿影片《春風吹到諾敏河》來說吧，我們原計劃 4 千觀眾，費了九牛二虎之力，總算也有觀眾 2591 人，卻有大部分觀眾是邊看邊走了的，走出去後對別人說是受騙了。」

　　「今年『五一』前夕，預映了一場《偉大的起點》……可是，『五一』節這晚，我們只賣出 49 張票。去年在映《前進的道路上》時，因無人買票而停映。現在，觀眾只要看到廣告上有車床和工廠的背景，就連說不看。農村方面的片子也有同樣的命運。」

　　這位影院經理還發出這樣的疑問：

　　「我國從古到今，有著極其豐富、廣闊的題材在等待電影去反映，令人不解的，我們的電影藝術大師和電影藝術的領導者們，為什麼不去這樣做，偏偏要創作一些活報式的電影呢？在銀幕上出現了幾個無血無肉大說政策法令、毫不感動人心的人物，其教育意義又安在呀？有位觀眾對我說：『影片《閩江桔子紅》』要是除去二流子出洋相和福祥大嫂發脾氣等幾個鏡頭，有啥看的？」

　　他還問道：「觀眾和我都在疑問：『老演員哪裡去了？在幹什麼？』」

　　鍾惦棐在《論電影指導思想中的幾個問題》（《電影的鑼鼓》一文前身）中也指出：

　　「實踐證明，許多工人並不喜歡『工業片』，他們說：『剛走出車間，洗過澡，吃過飯，去看一場電影，呵！又進了車間了。』農民在看《春風吹到諾敏河》、《人往高處走》等影片時便說：『農民真命苦，幹的是莊稼活兒，看的也是莊稼活兒！』最近有人從蘇州回來說，蘇州一帶的農民也不喜歡『農村片』，他們喜歡看的是大戲、打仗的影片和香港影片。」[42]

[42] 轉引自《中國電影研究資料 1949-1979》中卷，吳迪編，第 21 頁，文化藝術出版社　2006

　　建國之後的香港電影延續了中國建國前中國電影的風貌，《危樓春曉》、《細路祥》等粵語長片繼承了中國建國前中國電影開創的不朽的「新現實主義」傳統，其中《危樓春曉》講述了在一幢危樓中發生的悲歡離合，描摹了種種生活在困苦中的人物：不願強顏歡笑的舞女白瑩；愛面子但失了業、不得不狠下心來收鄰居房租的教師羅明；貧病交加賣血維生、要被二房東趕出門去的譚二叔一家人；講義氣的計程車司機梁威；從不交房錢、好貪便宜、侮辱女性的黃大班等，與《七十二家房客》、《烏鴉與麻雀》、《夜店》這類出色的新現實主義影片一脈相承。表現街頭貧苦兒童生活的《細路祥》則與《三毛流浪記》、《表》等有相似的風格；隨後崛起的邵氏電影公司發展起豐富的類型電影——武打片開創了彩色武俠新世紀；李翰祥導演的古裝風月豔情片和《大軍閥》等喜劇片也使市民觀眾如癡如醉……源自上海「天一」公司的邵氏在上個世紀 60 年代所取得的成就，奠定了香港電影工業的基礎。而幾乎與此同時，新中國的影片卻逐漸偏離了正確的道路，「新現實主義」優秀傳統丟失了，傳統文化中的詩意也逐漸消失，一系列活報式的代類型片「工農兵電影」出現了……這種創作現狀，不但觀眾不滿意，電影工作者自身以及評論家們也是無法接受的，紛紛提出了各自的見解及疑問：

　　鍾惦棐在《論電影指導思想中的幾個問題》中尖銳的指出：

　　「牧之同志是把『毛澤東文藝方針』與『工農兵電影』並提的，即所謂『毛澤東文藝方針的工農電影』，意思是說『工農兵電影』即『毛澤東文藝方針』！正是因為牧之同志把『工農兵電影』這一口號和一個偉大的名字聯結起來，正是因為他把『工農兵電影』這一口號與文藝與工農兵服務的正確方針混淆起來，就長期地令人不能識別它的謬誤！」

　　「把黨所規定的文藝為工農兵服務的正確方針，錯誤地解釋為『工農兵電影』，就是要使工人看機器，農民看種地，士兵看打仗，

幹部看辦公！就要走到否定人的精神生活的複雜性、需要的多樣性。這能說與我們黨的文藝方針，有任何共通之點嗎？」

「實際上，我國勞動人民過去就從《三國演義》、《水滸傳》、《東周列國志》等受到教益，今後還將繼續受到教益，而且範圍會更擴大——中國的、外國的、古代的、現代的、工農兵的、非工農兵的、只要他們的內容是有益的，都對我們有好處。還在 1948 年10 月，中共中央宣傳部關於電影工作給東北局宣傳部的指示中，關於電影的題材，便有明確指出：『電影的劇本故事，範圍，主要的應是解放區的、現代的、中國的，但同時亦可採取國民黨統治區的、外國的、古代的。外國的進步名著，須加以適當的改造，古代的歷史故事，亦可以選擇。』便在這一指示的精神下，出現了《民族青年進行曲》、《走向新中國》等影片，但這一指示的精神，在以後的電影工作中並未得到認真的貫徹；其後，在與若干具有錯誤思想的私營影片的鬥爭中，竟錯誤地提出了所謂『工農兵電影』的口號。這口號除了不能正確地指導電影藝術實踐以外，同時也不能從思想上團結廣大的電影工作者在党的周圍，因而這也是個具有宗派主義性質的口號。」

「從指導思想上看，是由於它用『工農兵電影』的口號，使電影藝術和豐富的現實生活隔絕起來；用傳統虛無主義的觀點，把現在和過去隔絕起來。我國唐朝的名相魏征說過：『源不深而欲流之遠，根不固而求木之長，臣雖下愚，知其不可，而況乎明哲乎？』我們今天也說，堵塞生活，隔斷傳統，這在今天的法國、義大利、印度、日本的進步電影中，都認為使不可的事情，何況是把它用在一個進入社會主義的中國！可乎？」[43]

著名導演吳永剛也用生動的語言，在發表於 1956 年 12 月 7日《文匯報》的《政治不能代替藝術》一文中說：

[43] 轉引自《中國電影研究資料 1949-1979》中卷，吳迪編，第 21-27 頁，文化藝術出版社　2006

「假使有這麼一位聰明人，認為人類的日常飲食，不過是從食物裏攝取各種維生素來營養身體，就主張用各種維他命丸子來代替人類日常的飲食品，以為效果相等，而且可以節約無數為了日常飲食所浪費的時間、人力、物力、財力，這個聰明而善意的理想，我以為是行不通的。因為人的生活不是那麼簡單，哪怕人類進化到任何階段，簡單的維他命丸子都不可能代替日常的飲食品。

固然，人類的飲食，其目的與其他動物一樣，無非是為了維持生命。但是，除此之外，人類的飲食還是一種生活的藝術，人類高度的文明。

人人喜愛有高度藝術的食品，不愛藝術手法拙劣的食品，儘管這些食品裏也具有豐富的維他命甲、乙、丙、丁。當然，人們可以服從於需要與可能的條件，但是人們畢竟還是可以保留選擇的權利。

以上的舉例，無非是想說明人類的生活決不是那麼簡單而是相當複雜的，維他命丸子既不能代替人類日常生活裏的飲食品，那麼在今天的藝術創作工作中，教條也不能代替真正的藝術品。」

從上述引文可以發現，中國電影面臨著幾個重要的問題：

與現實割裂；與傳統割裂；教條取代了藝術，導致故事消失。

這些問題意味深長，僅從劇本創作、題材選擇、人物塑造等具體的創作層面加以分析，無法理解中國電影到底出了什麼問題，也無法理解曾創作出經典影片《馬路天使》的袁牧之，何以也沉浸到對於代類型片「工農兵電影」的讚揚之中；而導演史詩巨片《一江春水向東流》的蔡楚生，也寫出了題為《一條披著人皮的豺狼》這類批判胡風的文章，其中提及胡風對當時電影創作的思考：「嚴重受到了宗派主義徹底摧殘，嚴重地被主觀主義公式主義所毒害」，「保證了錯誤的和庸俗的作品占住了銀幕……犧牲了這個能夠向廣泛的群眾進行思想教育品質教育的武器」等，胡風的言辭雖然激烈，但也一針見血，卻遭到了蔡楚生極為嚴肅的批判。是什麼使這

些大師級的電影人嚴重偏離了正確的創作理念？半個世紀過去
了，以當今的社會思潮反觀過去，或許會有一些啟迪。歷史永遠在
前進，謬誤與正確常常在不同的歷史時期中顛倒了彼此的位置，因
此對待歷史事件、社會思潮，唯有採取發展和實事求是的觀念，才
能使生活在現在的人們保持反思的意識和精神的自覺。

　　新中國成立之後，我國進入了一個全新的社會歷史時期：社會
主義改造和社會主義建設階段。建設社會主義國家是我國歷史的
必然選擇，前面已經提到，20 世紀中國社會的核心詞就是「現代」
與「啟蒙」，而「現代性的統一思路是一種對進步觀念的信念，即
相信通過與歷史和傳統的徹底決裂，使人類從愚昧和迷信的枷鎖下
獲得解放，從而獲得進步。」[44]而 20 世紀初的舊中國，正處於對
進步觀念的極度渴望之中，並切盼與兩千多年的封建傳統徹底決
裂，因此，馬克思主義終於成為人民的選擇，成為告別舊中國走向
新中國的指導思想。

　　如今社會學者們已經意識到：「馬克思和涂爾幹以獨斷方式談
到了社會發展的道路，極度誇大了達成一致同意的規範性標準的前
景，而且過高估計了實現自由和公正的機會。雖然古典理論家們主
張放棄哲學的『基礎』，但他們卻經常過分樂觀地看待現代性的那
些進步特徵，把它們轉變為對一個更民主的未來的超驗保證。」[45]

　　這「達成一致同意的規範性標準的前景」，與當今社會思潮中
所盛行的後現代去中心化、去整體化的「多元」觀念是不相符的。
看來，古典理論家確實過分樂觀的看待了現代性的那些進步特徵，
並把它們轉變為對一個更民主的未來的超驗保證——這正是中國
建國後，新中國在複雜的國際政治形勢中獨立自主、自力更生從事
社會主義建設，卻產生了「大躍進」之類失誤的原因。對於「現代

[44] 引自《後現代主義與社會研究》[美]大衛‧R‧肯尼斯等編，周曉亮等譯，
　　第 4 頁，重慶出版集團　2006
[45] 同上，第 171 頁

性的進步」觀念的過分樂觀、對於現代啟蒙運動中「人」作為主體的能動性的強調，正是「人定勝天」等「大躍進」觀念誕生的基礎。

在我國蓬蓬勃勃進行「大躍進」的時候，國際上，卻因為二戰之後的冷戰格局的出現，原子彈的產生，帶來了深刻的懷疑和恐懼：「現代性的進步」帶來的是人類福音還是毀滅的徵兆？「現代」時期被發現並作為主體的「人」，真的具有足夠的理性麼？

後現代主義社會學家傅科「基於話語的人類科學的考古學通過他那個引起爭議的話題──正在逼近的『人的消失』──表達出來。在他看來，『人』是現代時期的一個相對較晚的發明，正是現代時期的人道主義文化，使人第一次成為理智探究的主要主體和首要對象。對於傅科來說，由此而來的包括心理學、社會學等人文科學在內的現代經驗科學的無能，以及對令人滿意地描繪出人類經驗的廣闊領域的文學和神話的分析，揭示出現代主義事業及其關鍵主體──人──的深刻的歷史局限性。」[46]

在「人的歷史局限性」被發現，電影開始探索「人」的認知極限、以及科學帶來的除了進步之外的其他後果，於是，誕生了《放大》和《2001 年太空漫遊》、這樣的經典作品。前者探討了以照相機為象徵物的人類的認知極限，並得出悲觀的結論：客觀真理是人類無法認知的。於是，攝影師湯瑪斯不再試圖追究他的照相機到底有沒有拍攝到一場謀殺案的發生，而是撿起了小丑們打出去的一個看不見的網球，還用手掂了掂這不存在的存在，並把它用力扔還給了小丑們。《2001 年太空漫遊》探討了具有了不受人類駕馭的思維的高智慧型機器人「哈爾 2000」對人類的背叛和威脅，宇航員摧毀了智慧型機器人，經歷了近乎死亡般的絢麗無比的終極體驗（在當時第一次採取了計算機制作特技畫面），進入了另一個時空，在那裏，老年的他正在死去，而一個巨大的宇宙嬰兒光明的誕生了──影片傳達了戰後進入後工業時代的人們對於科技的懷疑，對於

[46] 同上，第 34 頁

人類能否在地球上實現馬克思主義所描繪的那種充分自由和民主的「規範性的前景」，也提出了潛在的疑問。在庫布里克的心目中，未來，在人類通過近乎死亡體驗般才能到達的另一重空間，那裏，光明的生命正在悄悄的誕生。

而在我國的電影創作中，「人」正以其巨大的甚至以否定科學技術作為前提的主觀能動性創造奇跡，如建國第一部影片《橋》所奠定的工業敘事模式：

以資產階級知識份子為代表的技術人員是被否定的對立面，工人階級能夠憑藉自身的幹勁及智慧解決所有的問題。這一敘事模式貫穿了我國的工業題材的影片，如《高歌猛進》、《無窮的力量》、《創業》等等。

《無窮的力量》中，謝添扮演的老工人這樣說：

「（工程師）拿洋書本擋我們！」

「創造力是共產主義的一顆種子！」

「（在我們共產主義的老工人這裏）不下蛋的母雞都能下蛋！」

《沸騰的群山》中，礦山在解放前處於黑夜中，連音樂都是二胡演奏的淒涼悲歌。解放後，礦山沐浴在陽光中，如何使礦山能夠順利開工支援前線呢？工人們一起學習「毛主席七屆二中全會」的講話！

農業片《金光大道》中，農民在田間地頭學習毛主席著作，於是獲得了解決矛盾的信心和力量。

思想領域的啟蒙運動直接與建設事業結合了起來。這是當時中國建國後工農兵影片的主要敘事模式和矛盾解決方式。代類型電影「工農兵影片」就這樣逐漸走向成熟，除了特定的矛盾解決方式，還發展了一套獨特的視覺體系，如用高山、青松、洪水等象徵革命的激情與進步的洪流。如進步農民「高大全」怒斥落後分子，社會主義如同滔滔洪水，你擋得住麼？果然，下一個畫面就出現了滔滔的洪水。

　　《枯木逢春》中，解放前的農村不再如同中國建國前中國電影當中所表現的，由杏花春雨、小橋流水、籬笆鵝鴨等象徵的傳統道德圖景，而是一幅「千村薜荔人遺矢，萬戶蕭疏鬼唱歌」的恐怖場面。人們如何獲得戰勝疾病的力量？開會的領導回來，他握過了毛主席的手！激動的群眾去握這只接觸過主席的神聖的手，得到了精神的力量，勝利於是指日可待！

　　《南征北戰》之類的戰爭電影中，也反復強調著這樣的觀念：遵循主席的戰略思想，就能取得決定性的勝利。

　　《戰宏圖》是一部抗洪影片，影片結尾，抗洪群眾收到了毛主席的指示：戰勝海河！於是豎起了巨大的標語牌「戰勝海河」，人民用莊嚴的和聲唱起了「戰勝海河」！這部電影以及這首歌，感情是如此的強烈，信仰是如此的真誠，可能是 21 世紀崇尚多元、否定權威的新新人類們再也無法體驗和理解的。

　　這類影片，儘管當今看來已不具備藝術性，但卻可以當作研究當時中國社會狀況的獨特視覺資料。

　　在「一種真理」──馬列主義毛澤東思想的指引下，在獨特的、由馬列主義毛澤東思想構成的「啟蒙」理論教育下，「一種真理」試圖結合絕對的公正與民主，一個被授權成為「我們」的「工農兵主體」隨之出現，並企圖在短短的歷史時間內剷除世界上一切的不合理和不公正，可是結果往往事與願違，全面內戰開始了，「文化大革命」給新中國的人民和新中國的藝術都帶來了深刻的災難！曾被列寧讚頌其重要性的電影自然首當其衝，不能反映基本文化矛盾、卻形成了獨特的敘事模式和視覺體系的「工農兵影片」出現了，它們不能被命名為類型電影，因為它們並沒有反映一種社會秩序建成之後的基本文化矛盾：秩序與被秩序約束的人之間的永恆矛盾。通過前文對成熟類型片的發展脈絡梳理可以發現，西部片、戰爭片征服「民族矛盾」；而黑色片、黑色偵探片或者《甘迺迪》這樣的政治電影，征服的就是人民對於現行秩序的抵觸和懷疑了。

　　然而，當中國建國後社會建設開始走向正軌時，我國基本文化矛盾逐漸演變成為「社會秩序和人性之間的矛盾」時，卻開始變得模糊不清了。由於國際社會環境的複雜，我國採取了「階級鬥爭為綱」的策略加以應對，結果是使民眾的注意力轉向當時已不構成主要矛盾的矛盾：一個階級對另一個階級的鬥爭。而真正的、深刻的、至今未能得到解決、也沒有哪個國家（包括具有成熟類型電影的美國）能夠真正解決的基本文化矛盾──社會秩序和生而自由的人性之間的矛盾，被虛化、掩蓋和壓制了。

　　新中國是偉大的人民共和國，電視連續劇《走向共和》的熱播曾一度引發了民眾對於「共和」概念的探索。學者袁偉時在接受採訪時談到「共和」的概念：「『共和』一詞所強調的是政府的公共性，即服務於全社會、全體人民的政府。它既反對君主獨尊或少數人壓迫多數人的專制政體，也反對直接民主下的『多數的暴政』，是一種強調共同參與、權力均衡的政治主張。亞里斯多德所讚賞的『古典共和主義』體制，就是取君主制、民主制、貴族制的優點結合而成的一種『混合均衡政體』。至於現代的共和主義，我們經常把它與民主、憲政、聯邦制、三權分立等相提並論，是因為它們共同強調的一點是國家權力必須公有，不能為某個人或某個集團所獨佔。現代的共和主義與古典共和最大的不同是它引入了『憲政』設計的內容，以憲法的至高性來約束和規範國家權力。」「現代共和應該有兩個要點：一是公民自由權利的憲政保障體系；二是地區和民族和平聯合，中央和地方妥善分權，拒絕絕對主義的中央集權。兩者融合而且缺一不可，才稱得上現代共和制度。進入 19 世紀以後在任何國家討論共和，都不能離開這兩個要點，中國也不例外。」[47]

　　由上述概念可見，任何一個現代共和國家在建國之後，它的基本文化矛盾必將逐步演化為「憲政制度」和「公民自由權利」之間的矛盾，「絕對專制」和「共同參與」之間的矛盾。

[47]　引自《人間五月話「共和」》袁偉時、唐昊，文化先鋒網 2003 年 5 月 10 日

　　但本文前面提及的這些影片，卻並沒有把握住一個民主共和國家基本的文化矛盾，塑造那些獨特的類型人物，馳騁在秩序的邊緣，實現人群內心深處永遠無法拋棄的個人主義和自由主義，並代替觀看他們的人群接受視覺想像中的懲罰，以使觀眾內心深處的欲望得以宣洩和消解。「工農兵影片」變成了被合理授權的一部分「我們」對另一部分「非我們」的任意制裁，這些「非我們」有著各種各樣不同的稱呼，如「地富反壞右黑五類分子」、「走資派」、「牛鬼蛇神」，甚至「知識份子」、「技術員」等等。這類影片無法命名為通常意義上的類型電影，因此，本文嘗試將其命名為「代類型電影」。

　　正如後現代學者利奧塔和泰博得出的結論：「異教信仰的本質即認識到在真理與公正之間不可能存在交叉重疊。真理涉及到一個確定的認識對象；當真理與公正結合在一起的時候，一種極權主義的、恐怖主義的政治就會隨之發生，這種政治要求多數人的一致意見：製造一個被授權稱為『我們』的主體。不公正（無論是柏拉圖主義的、馬克思主義的、自由主義的還是什麼主義的）都起因於現象的判斷與一種描述的習語的混合，它聲稱代表了『社會的真實存在』，並且斷言『如果社會被改造成與這種真實存在相一致，那麼社會將是公正的』。」[48]「雖然利奧塔也承認馬克思主義一直是現代型的批判的自我理解，但他充分意識到它的局限性。作為一種革命的信條，馬克思主義不再允許受害者們進行鬥爭並控訴他們的受壓迫狀況，正是在這一點上它把自身描繪成元敘事──描繪成現代性自我實現的整體哲學。」[49]

　　利奧塔的結論中，還提及了一個極為重要的結論，這一結論可以用來解釋中國建國前中國電影「新現實主義」傳統如何在中國建國後出現了斷裂，即「馬克思主義不再允許受害者們進行鬥爭並控

[48]　引自《後現代主義與社會研究》[美]大衛‧R‧肯尼斯等編，周曉亮等譯，第 79 頁，重慶出版集團　2006

[49]　同上，第 87 頁

訴他們的受壓迫狀況，正是在這一點上它把自身描繪成元敘事──描繪成現代性自我實現的整體哲學」。這一體現了「現代性自我實現」的整體哲學摧毀了中國建國前中國電影中由受壓迫的邊緣人群構成的「新現實主義」群像。

新中國成立之後，人民群眾建設全新國家的熱情是無比高漲的，這是一個人民自己的國家，勞苦大眾中怎麼還可能出現「邊緣人物」呢？馬克思主義的「元敘事」通過消滅邊緣人物的表現在電影當中獲得了實現。而中國建國前中國電影之所以能夠呈現出豐富多彩的人物群像，正是因為當時社會狀況處於新舊共存、多元共生的原生態；而這種「多元共生」，在國外，是經歷了二戰、原子彈的出現、後工業社會的開始，才打破西方世界自 18 世紀就已經接近完成的啟蒙運動和現代性，通過「人的消失」和「去整體化」等理念得以實現的。

因此，後現代主義學者傅科的後現代視角或立場涉及到與下述三種觀念的決裂：「(1)啟蒙運動的合理性的種種形式。這些形式將現代的價值作為普遍性的東西來倡導，相信科學和理性的增加一般來說會帶來社會進步的增加，並且聲稱理論可以提供一幅關於世界的客觀表像，後者是建立在可靠的基礎之上的。(2)種種整體化的方法論。這些方法論將歷史和社會看做可以通過一些系統化的方案加以把握的統一整體，這些方案試圖遵循那些支配著社會和人類行為的規律。(3)種種人道主義的理論。這些理論將知識安放在一個有理性的意識之中，並且設置一個自主的、統一的、善於表達的主體作為意義和行動的源泉。」[50]

在我國，馬列主義毛澤東思想之所以如此能夠獲得億萬人民的強烈認同，並達到了狂熱的個人崇拜的程度，與我國獨特的歷史背景是分不開的。兩千多年的封建傳統在上個世紀前半葉被打破，新思想紛至遝來，外族的侵略、內戰的磨難，終於使習慣於「傳統／

[50] 同上，第 34 頁

權威引導」的民眾厭倦了，他們的內心深處有遵循「新傳統」、樹立「新權威」、甚至迷信「新英雄」的強烈願望。

因此，新中國成立之後，當馬列主義毛澤東思想一旦與追求「一種真理」的「現代性」和「啟蒙」運動相結合，民眾立刻歡欣鼓舞的拋棄了紛紜變動的「他人引導」，重新回歸到「權威」甚至「英雄」的引導之下。這由「一種思想」甚至「一個偉人」來決定的引導，給了民眾信心、安慰、勇氣、希望，甚至狂熱的激情。

封建傳統也消失了，因為「現代性」慣於與「傳統決裂」，在決裂中才可以建設新世界，於是出現了「破四舊」，於是，在電影中，鍾惦棐、李興等人所呼喚的、中國建國前中國電影中有著豐富呈現的傳統道德與故事也消失了。

就這樣，新中國的電影中，逐漸消失了傳統、故事和現實，剩下的，只有「代類型電影」以及「代類型電影」發展到極致的產物──八部樣板戲。

曾任捷克總統的著名的哲學家、詩人、政治家哈威爾曾經有過對社會主義國家「故事的消失」的精闢論述，可以作為本節的結尾：

「每一個故事都開始於一個事件。這個事件──被理解為從一種世界的邏輯進入另一種世界的邏輯──開始於每一個故事從中產生和由此孕育的那些：狀態、關係、矛盾。故事當然有它自己的邏輯，但是它是一種不同的真理、態度、思想、傳統、愛好、人民、高層權力、社會運動等等之間的對話、衝突和互相作用的邏輯，有著許多自發的、分散的力量，它們預先不能互相限制，每一個故事都設想有多種真理、邏輯、採納決定的代理人及行為方式。故事的邏輯與遊戲的邏輯相似，一種在已知和未知之間、規則和變化之間、不可避免和難以預料之間的張力。我們從來不能真正知道在這種對抗中將會產生什麼，什麼因素將加入進來，結果將會怎樣；從來不清楚在一個主人公身上，什麼樣的潛在素質將會被喚醒，通過

他的對手的行動，他將被導向怎樣的行為。僅僅因為這個原因，神秘是每一個故事的尺度。通過故事說告訴我們的不是真理的一個特定的代理人，故事顯示給我們的是人類社會這樣一個令人興奮的競技場，在那裏，許多這樣的代理人互相接觸。

當前社會主義的支柱是存在著一個所有真理和權力的中心，一種制度化了的『歷史理性』，它十分自然地成為所有社會活動的唯一代理人。公眾生活不再是不同的、或多或少是自發的代理人擺開陣勢的競技場，而僅僅變成這個唯一代理人宣告並執行其意志和真理的地方。一個由這種原則統治的地方，不再有神秘的空間；完全的真理掌握意味著每一件事情都事先知道。在每一件事情都事先知道的地方，故事將無從生長。」[51]

故事消失了，但時間和生命依然在繼續。「文化大革命」結束之後，中國電影終於迎來了它的新時期。

[51] 引自《哈威爾文集》崔衛平譯，第 164 頁

第四章

改革開放之後、全球化時代的
中國電影本土化、類型化策略

　　中國建國後至文革，左傾思想日益嚴重，不僅脫離了中國的實際，也脫離了真正的馬克思主義，也因此才會發生文革後「實踐是檢驗真理的唯一標準」大辯論。文革期間，以封建的英雄「個人崇拜」與「現代性」一種真理相結合的「大一統」思想，取代了五四以來風起雲湧的「他人引導」時代多元化特徵。在這種情況下，故事終於消失了，代之以「八部樣板戲」一統天下的藝術創作冰封期。現在重看八部樣板戲，會發現它們已經成為可供審視中國獨特歷史和文化的珍貴文本，其強烈的英雄主義情結也會使觀眾感受到懷舊的激情。但《龍江頌》等搶險關頭學習毛主席著作度過難關的古典主義儀式化的矛盾解決方式，還是會令人感到「英雄／權威」引導時代與當今「他人引導」時代強烈的觀念衝突，並形成了我國電影產業化、類型化道路上一股看不見卻依然強大的暗湧。

　　改革開放之後的中國電影大概可以分為兩個階段：第一個階段，上個世紀 80、90 年代，由第四代和第五代導演共同創造了中國電影的第三個輝煌期，出現了一批具有很高藝術性的和創新反思精神的代表作；第二個階段，加入 WTO 關貿總協定前後，為了迎接入關之後的挑戰，中國電影開始強調產業化建設，類型片的創作受到業界的普遍關注。然而類型化的道路卻並非一帆風順，究其根源，「代類型電影」古典主義敘事的影響不可忽視；國產電影中消失的「類型人物」也在艱難的回歸和創造過程之中；由於與傳統的斷裂，創意產業也存在著危機。

第一節　回歸「他人引導」
——中國電影重現輝煌

　　前面已經提到，具封建特徵的「個人崇拜」與「現代性」一種真理的結合，取代了五四以來「他人引導」的多元化特徵，中國的現代化與啟蒙之路摻雜了奇特的封建社會思想殘餘，「破四舊」等行動上的「與傳統決裂」，卻產生在「個人崇拜」的封建「英雄／權威引導」之下，其結果是破壞了珍貴的文物，卻更強化了殘餘的封建思想。

　　以大一統思想為特徵的「個人崇拜」、「英雄／權威引導」滿足了經歷了兩千多年封建文化的中國民眾的潛在需求，從思想上與封建傳統徹底決裂、實現真正的「多元化」和思想啟蒙，是在上個世紀 80 年代。

　　80 年代國門打開之後，各種思潮紛至遝來，終於打破了左傾思想「大一統」的堅冰，使 80 年代呈現出與五四時期相似的「多元化」特徵。電影重新實現了中國建國前中國電影的使命：再度充當獨特的「集體感知對象」，迅速反映現實，實現「他人引導」。

　　與五四時期不同的是，這一次的思想解放不是為了在紛至遝來的多種思潮中尋求「一種真理」，而是為了打破對左傾「大一統」的迷信，進行「去整體化」和「去中心化」，實現真正的多元共存。西方馬克思主義者也經歷了類似的由一元到多元的轉變過程，如當代重要的學者、思想家丹尼爾·貝爾，他博得了「精通馬克思主義」的聲譽，然而，他自己反覆強調聲明，「他『在經濟領域是社會主義者，在政治上是自由主義者，而在文化方面是保守主義者』。這種『組合型』思想結構已在美國學術界得到承認和重視，並被當作一種典型的『現代思想模式』加以評論。」[52]

[52]　引自《資本主義文化矛盾》[美]丹尼爾·貝爾著，趙一凡等譯，第 2 頁，三聯書店　1989

　　關於馬克思主義，在新的時代也有了新的認識，歷史終將證明「放之四海而皆準的真理」是不存在的，實踐是檢驗真理的唯一標準。「後現代學者鮑德里亞承認，馬克思對商品生產與交換的邏輯的分析準確地描繪了早期資本主義制度符號下的組織合理化。然而，在鮑德里亞看來，馬克思對政治經濟學的批判是尖銳的，這恰恰因為它反映了一種歷史地被構成的事實。（因此，對鮑德里亞來說，馬克思主義決不是它自稱的那種先驗批判。）鮑德里亞論證說，馬克思承認 19 世紀的資本主義從商品生產和交換的角度實現了符號的整體主義組織，儘管鮑德里亞認為，消費（或晚期）資本主義不能僅僅被理解為一種為了積累的利益而犧牲無產階級群體的經濟制度。按照鮑德里亞的看法，馬克思沒有預見到的是辯證法的另一面：理性主義的商品拜物教包含著一種虛無主義的目的因，這種目的因不會導致無產階級將自身理解為一個普遍的階級，卻會導致符號與生產及使用價值的逐漸分離。因此，符號逐漸進化的可能性將從內部被顛覆，而不是遭到來自外部的反對。馬克思的歷史局限性在資本主義的早期階段被掩蓋起來，這是因為在這個漸進的歷史時期中，物質生產曾是最終的決定性因素。」[53]

　　儘管鮑德里亞的論述有著符號學的影響，但他指出了馬克思主義之所以在中國能引起億萬人民共鳴並成為新中國建國指導思想的原因：在我國的那個歷史時期中，物質生產確曾是最終的決定性因素。因此我國在建國之初就指出當前主要矛盾是人民日益增長的物資文化需求和落後的生產力之間的矛盾。而當這一矛盾逐漸在解決過程中，溫飽問題不再成為問題、人民受教育程度普遍提高、啟蒙終於完成的時代，主要的矛盾就將轉移成為「個體」與「權力機制」的永恆矛盾，關於這一點，後現代主義學者傅科有著相關的論述：

[53]　引自《後現代主義與社會研究》[美]大衛・R・肯尼斯等編，周曉亮等譯，第 72 頁，重慶出版集團　2006

「現代的個體同時變成了知識的對象和知識的主體，他不僅『被壓抑』，而且在『科學－訓誡機制』的母體之內被實際地塑造和構成為一個道德／法律／心理學／醫學／性行為的存在物，他『被小心地按照一整套力量和身體的技術製造出來』，並在『一種特定的壓服方式』之內誕生。」傅科「強調現代社會高度分化的性質，以及不依賴於有意識的主體而運作的『異形態』權力機制。」[54]

在這種「多元共生」的思潮風生水起的情況下，在主要矛盾開始實現轉型的新時期，中國電影經由第四代和第五代導演的共同努力，進入了第三個輝煌期，並引起了世界性的廣泛關注，中國民族電影終於以整體形象出現在世界面前。

與中國建國前中國電影相似，作為「集體感知對象」，表現傳統題材的影片是必不可少的，因此，《杜十娘》、《知音》、《孔雀公主》、《駱駝祥子》、《包氏父子》等表現傳統題材的影片出現，滿足著觀眾重尋民族傳統的強烈訴求，同時也寄寓著現實批判意識。

文革期間，粉碎了中國「封建傳統」的同時，也使中國的民族文化和民族美學出現了一個斷裂，傳統文化中博大深厚的民族智慧和民族美學也遭到了破壞。甚至於那一時代的人們喪失了「美」的判斷。更嚴重的是，從「群眾性癲狂」狀態中逐漸清醒的民眾連行為方式和價值判斷都失去了標杆。這可以解釋「第五代」導演影片中強烈的民族尋根意識和對民族生命力及民族精魂的仰慕，比如《黃土地》、《紅高粱》等等，遺憾的是，還沒有完成對民族生存意志的昇華以及提煉、對民族美學的回歸和重建，這個「尋根」的活動就突變為「尋表」的舉動了：「紅燈籠」、「哭喪」、「捶腳」……好萊塢的奇觀意識滲透進作者電影，這使國產電影尤其是第五代國產影片有利於在國際上取得承認，滿足奇觀社會對奇觀的需求，但卻使中國電影美學追尋的腳步出現了停頓。

[54] 引自《後現代主義與社會研究》[美]大衛・R・肯尼斯等編，周曉亮等譯，第 47 頁，重慶出版集團　2006

　　這一時期最為重要的收穫，是一大批體現著「反思」精神的、出色的、意味深長的、並且真實深刻的把握了歷史和現實的影片，有《芙蓉鎮》、《苦惱人的笑》、《傷痕》、《天雲山傳奇》、《牧馬人》、《巴山夜雨》、《廬山戀》、《小街》、《活著》、《藍風箏》、《孩子王》等等。

　　《芙蓉鎮》中對於文革期間人們的精神扭曲進行了深刻的反思，對於右派知識份子對人性操守的艱難維護和瞬間詩意的萌發做了動人的表現。這是一部具有史詩風格的巨片，在日本進行放映的時候，引起了同樣熱衷於探索人性的電影大師黑澤明的熱烈稱揚。影片結尾，那瘋了的造反派敲著鑼、喊著「運動了！運動了！」的聲音，也為觀眾敲響了意味深長的警鐘！

　　《孩子王》中老杆的教育方式，其實隱喻著「精神啟蒙」、反抗「大一統」式思想禁錮、反抗「英雄／權威引導」的深刻內涵，其詩意和具有象徵意義的視覺風格，與同樣熱衷於追尋民族生命之根的希臘導演安哲魯普洛斯《霧中風景》有著相似之處：主人公都處於精神狀態的失落、迷茫，猶如身處霧景，渴望著真正的思考和追尋。老杆教給學生的歌謠：「腦袋在肩上，思考靠自己」，以及自創的上「牛」下「水」的怪字，充分表現了抗爭的強烈和思考的自覺。

　　《小街》則重拾中國民族電影的詩意傳統，試圖在一條孤單的禁閉的小街和展現真實的自然之間尋求交叉點，開放的結局更體現了民族電影語言的現代化特徵。

　　《苦惱人的笑》甚至再度開始表現消失已久的夢境：主人公是一名記者，他被從幹校調回來，寫作不講真話的文章。他看到了造反派們對國外歸來的醫學權威的嘲弄及迫害：遞給他一支肛門計，讓他放到嘴裏測體溫。領導生病，需要這位老教授動手術，卻依然不停止對他的迫害。記者不願意寫假話，在幻覺中，他看到這些造反派們變成了魯迅筆下說假話的人：一個孩子出世了，

說他升官發財的會被奉為座上客，說他會死的遭到痛打。夢中那些醜惡的人，甚至把黑說成白，把方說成圓！在虛偽與真實、夢境與現實中徘徊的記者終於選擇了良知，他拒絕說謊——當然，他被抓走了。

反思題材有時也跟具備驚險特徵的影片相結合，如《帶手銬的旅客》、《405謀殺案》等等，反映了文革期間全面內戰、「公檢法」被砸爛、神州大地陷入無政府主義所帶來的深刻危機。

除反思題材之外，還有一批電影作品著力把握「百廢待興」的現實，反映民眾尤其是知識份子的命運，其中不乏女性主義題材的出色影片，如《鄰居》、《鴛鴦樓》、《生活的顫音》、《大橋下面》、《人到中年》、《井》、《人・鬼・情》等等，女性的解放重新成為導演們關注的熱點。《井》用一口深深的井隱喻了傳統思想依然有可能毀滅女性的自覺意識、吞噬女性的生命。這些題材，都傳承了中國建國前中國電影的「新現實主義」傳統和母題。

90年代之後新現實主義傳統逐漸缺失之後，還有一些導演執著的選擇對個體生存狀態的表現和把握，力圖再現小人物生存境遇。小人物在寧瀛的影片《找樂》、《民警故事》以及賈樟柯的「故鄉三部曲」等影片中得到了充分的表現。寧瀛使用的場面調度、長鏡頭、無軸線、非職業演員、生活式布光、全景中表現高潮場面等手法，繼承了義大利新現實主義影片的風格，使國產新現實主義影片呈現出既有傳承又有創新的面貌。在眾說紛紜的中國影壇上，不論從哪個角度講，寧瀛的聲音都是獨特的。

寧瀛在義大利學習電影，曾跟隨貝爾托魯奇拍攝《末代皇帝》，歐洲導演複雜細膩令人眼花繚亂的場面調度影響了她，在《找樂》這樣一部以退休老年人生活為內容的影片中，她多次使用具有大景深和豐富的前、後、中景運動的場面調度，使畫面豐富，觀眾具有選擇的餘地。寧瀛十分推崇巴贊的電影觀念，巴贊曾對《大國民》的手法大加贊許，他說：

「奧遜‧威爾斯使用電影幻景重新恢復了現實的一個基本特性，即現實的連續性，由格理菲斯創造的經典剪輯手法是把現實分解為若干個依次銜接的鏡頭，這些鏡頭只是觀察事件時的一系列視點，或是符合敘事邏輯，或是表現主觀感受。

可以看出，這種分鏡頭是把明顯的抽象因素引入現實。由於我們對此已經完全習慣，因而也就感覺不到這是抽象化手法了。奧遜‧威爾斯的全部革新是以系統地運用久已摒棄的景深鏡頭為出發點的。按照傳統，攝影機的鏡頭要從不同方位依次拍攝一個場景，奧遜‧威爾斯的攝影機則是以同樣的清晰度將同在一個戲劇環境中的整個視野儘量收入畫面。這裏不再用分鏡頭手段替我們選擇可看的內容和先驗地確定內容的含義，而是讓觀眾自己開動腦筋在連續性現實的某種六面透鏡中（銀幕就是這個六面體的橫切面）分辨出場景所特有的戲劇性光譜。因此，影片《大國民》由於明智地利用了技術的進步而獲得了真實性。奧遜‧威爾斯借助景深鏡頭再現出現實的可見的連續性。」[55]

在寧瀛的影片中，她也通過大量視聽元素創造這種「現實的可見的連續性」，除了這種具有大景深的場面調度之外，她還採用非專業演員、自然光效、畫外空間等創造真實感幻覺，但對於這些手法她並不標榜，她說：「最理想的方式是故事片用紀錄形式拍。其實紀錄風格的實質，比如說用非專業演員、實景拍攝等，這些都是俗套上的東西，只是佐料。我覺得關鍵是創作態度上的紀實，不帶有任何成見地去關注生活。」她這樣想，也這樣做了，並且愈益深入。《找樂》還是根據小說作品改編的，具有完整的故事情節和許多戲劇性因素，但在近作《民警故事》中，紀實的關注就象開頭那一段長長的跟拍鏡頭一樣，明顯地風格化和更徹底了。劇本是寧瀛一邊體驗生活一邊慢慢磨出來的，劇本的創作比影片的拍攝歷時還

[55]　引自《電影是什麼》，〈法〉安德列‧巴贊著，中國電影出版社1987年版，第286-287頁

要長久。全片由一些小的段落組成，彼此之間沒有必然聯繫，就象生活本身，演員全部是非專業演員，對畫外空間和自然光的運用十分普遍。

對現實的關懷使這些影片具有不動聲色的悲憫和深情，就象柏林國際電影節評委對這部影片所作的評價：「有著優秀的藝術質量，導演運用傳統的戲劇形式，精彩地表現了人類生存的歷史和心理狀態。」

章明的《巫山雲雨》也是一部有特色的作品，開場三人喝酒的場面，三個人三條視線互不相接，是安東尼奧尼的手法；又多次使用戈達爾式的跳接；房間佈景不是正方形，而是梯形，利用佈景形成類似廣角的荒誕感；高潮場面用遠景，是日本人的手法；使用景深、自然光效，非職業演員；實際行動與內心幻覺結合起來交叉表現，是平凡人在激情瞬間獲得的確認——主宰感，這是一部再現現代都市人真切的生存狀態與內心體驗的作品。以平凡人物「一言」或「一行」的爆發力感動觀眾，這類影片具備了一定的人文關懷。

近年來，伊朗導演秉承同一美學理想，集團出擊，樹立了全新的民族電影形象；中國電影借鑒伊朗電影特點，拍攝出《上學路上》、《靜靜的嘛呢石》等比較出色的影片，但未成體系，整體尚缺乏衝擊力。

十三屆大學生電影節在 2006 年 4 月 8 日放映的參賽片《靜靜的嘛呢石》，講述了西藏出家的小喇嘛過年回家，看到了家裏的電視和 VCD 機，懇求家人將設備帶到寺院，給自己的師傅和小活佛看看唐僧喇嘛的故事（電視連續劇《西遊記》）。小喇嘛匆忙奔走在跑片（把師傅看完的碟片送給小活佛）的路上，自己卻沒能看到多少，父親將設備帶回家，小喇嘛只好要了碟片的包裝盒，孤獨的走去參加寺院裏舉行的大法會。這部影片是一部非常典型的「紀錄劇情片」。影片用質樸的影像風格紀錄、表現了全球化時代傳統承襲

的艱難，小喇嘛不要看家人演繹的出色的佛教勸善戲劇，因為他已看過多遍，他去錄影廳看香港槍戰片，卻因為其中有男女之戲匆忙逃離。一些喇嘛還俗了，因為無法耐住世俗的誘惑。答應給小喇嘛刻一塊嘛尼石的老藝人悄然離世，這項手藝因為他的兒子去了拉薩闖蕩江湖而就此失傳。影片忠實紀錄、表現了傳統與現代在邊遠地帶的衝突，以及衝突之中的人們微妙感傷的內心世界。

近期還出現了一系列國產影片，試圖重拾新現實主義傳統，以深刻沉重的影像記憶，反思本民族的生存狀態，這一類影片代表之作有《孔雀》、《陽光燦爛的日子》、《向日葵》、《青紅》等等。並在國際影壇引起了一系列的反響。這其中，以視聽風格質樸、卻時有詩意萌生的《孔雀》較具代表性。

《孔雀》，就如同巴贊為電影做的那個著名的定義：「給時間塗上香料，使時間免於自身的腐朽」。讓觀眾在「以形式的永恆克服歲月流逝」的戰爭中，有 2 小時 20 分鐘的時間暫時獲勝。

《孔雀》以哥哥、姐姐、弟弟三個人的視角，講述了上個世紀 70 到 80 年代之間一個家庭的故事，影片的導演是顧長衛，這位著名攝影師並沒有把自己的導演處女作變成絢麗唯美的影像大拼盤，相反，影片的風格質樸誠實。惟其如此，30 歲以上的觀眾在觀看這部影片的時候，才能夠產生「臨流為鏡」一般的奇妙幻覺，與時光和解、與過去重逢。

《孔雀》就是時光的倒影：主人公的白襯衣、藍裙子，曬在天臺上的潔白床單，軍大衣、棉帽子、中山裝、相親時司機送給姐姐的粉色紗巾、弟弟出走回來後的喇叭褲太陽鏡，街頭少年的遊戲，老文工團員的朝鮮舞蹈，姐姐的手風琴聲，甚至電影院裏傳出來的對白，都使時光悠然倒流。而在這質樸的映照中，並非沒有詩意和夢想：當影片中的姐姐當不成空軍、自己縫了一個藍色的降落傘，騎著自行車在街道上飛翔的時候，詩意帶著一點瘋狂、一點感傷，悄然誕生。

影片在詩意誕生的瞬間悄然止步，因此，詩意沒有被誇大成為俗濫的煽情：姐姐在乘著自行車和降落傘飛翔的時候，因為母親的出現而重重跌倒；降落傘再次飄揚起來，是在一個魯莽小夥子的自行車後，隨後發生的並不是看慣類型電影的觀眾所習慣的愛情故事，姐姐為了要回降落傘，在樹林中以一種令人震驚的漠然姿態脫下了自己的衣服。

影片誠實，決不矯飾，姐弟三個都是渴望愛和尊嚴的少年，連肥胖、低能的大哥也知道愛戀工廠裏最風流的女子，但影片並沒有因為它的主人公渴望，就讓他們實現夢想。愛戀美女的大哥卻娶了癱腿的鄉下女子；好面子的弟弟成了靠女人生活的浪蕩子；姐姐為了換工作結婚，很快離異，在街頭遇到少女時代暗戀過的人，向弟弟信誓旦旦保證他不會忘記自己，而他卻茫然的問：咱們認識嗎？一句話粉碎了姐姐的夢想，也結束了姐姐的少女時代，姐姐在買番茄的時候壓抑的哭泣，生活也呈現了它的本質：一個夢想逐漸破滅的過程，人們必須學會忍受痛苦的現實（安東尼奧尼語）。

《孔雀》以徹底的沈著和質樸，抵制了浮躁、煽情與媚俗，使中國民族電影中久違的詩意獲得瞬間的重現。

新時期影片也對驚險、武俠、偵破類型片進行了一定的探索，出現了《神秘的大佛》、《神女峰上的迷霧》、《少林寺》、《武林志》、《自古英雄出少年》、《律師與囚犯》、《銀蛇謀殺案》、《美洲豹行動》、《最後的瘋狂》等類型影片，但其中只有在我國電影史中歷史悠久、且在香港建立了成熟類型模式的武俠片取得了巨大成就，「少林真功夫」成為新的視覺奇觀，而其他的類型片卻因為諸多因素無法取得理想的效果。

以《美洲豹行動》為例，這部影片採取了超豪華陣容：張藝謀導演，鞏俐、葛優等主演，卻成為了一部「四不像」影片──不像類型片、也不像主旋律，結果只能是主創人員自己也不願再提及這部影片的徹底失敗。何以如此？影片講述一位臺灣富豪在乘

機飛往韓國時被臺灣黑社會劫持，迫降大陸，為了解救這次危機，大陸警方跟臺灣終於建立了第一次的「直通」聯絡。這本是一個很具有現實意義和危機感的「故事」，然而，影片中卻沒有這類「故事」本應具有的緊張、曲折與高科技含量，葛優飾演的劫匪一直在猶猶豫豫的通過臺詞進行自我表達，多次提出「最後的要求」卻永遠也無法到達「最後」。唯一使情節緊張的元素就是「時間的延宕」：劫匪要求釋放的匪首從臺灣飛來的時間。時間一拖再拖，葛優飾演的劫匪不得不將「最後」一再拖後，使整場事件越來越像一個玩笑。看起來，這是一場完全沒有預先策劃好的行動，劫匪居然在毫無必要的情況下沖著飛機駕駛艙亂開槍，他似乎忘了他們是在飛機上，連基本的專業知識也不具備；在飛機損壞不得不迫降之後，劫匪們事先似乎也完全沒有預備第二方案，只能幹著急。這部影片無論在情節、節奏和科技含量上都有著太多的缺欠，而拍攝這部影片的人們，卻是中國當時最為年輕和出色的一批電影人，正是這個團隊，剛剛攝製了《紅高粱》，在國內外載譽歸來。

看來，找回「故事」，建立國產片獨特的類型敘事模式，迎接全球化時代的到來，在經濟改革、物資豐富的同時，在多元化思想的「他人引導」之下，與發達工業社會的後現代思潮以及後現代生存方式接軌，是國產電影面臨的重要使命。在此之前，清除國產電影由於歷史原因而產生的不利影響，發現問題，是發展國產類型片、促進國產電影產業化的重要前提和基礎。

第二節　不能反觀「全景敞視式監獄」 ──主人公身份缺失

類型電影永遠在實現著對基本文化矛盾的虛幻征服，在全球化時代到來之際，網路加速了資訊的交流和爆炸，符號和形象取代了

社會現實，類比的邏輯取代了事實的邏輯，圖像和資訊的增生甚至「向內炸毀」了真實與虛構的界限。後現代社會就如影片《駭客帝國》中所展現的那個虛幻的「母體」，如同學者們的描繪：

「它孕育了種種不連續的過程，無處不在的、瞬間性的和非線性的變化，斷裂的和壓倒性的空間，不和諧的聲音，以及離散的形象和資訊，所有這一切產生了一種精神分裂式的經驗破裂。與此相應，對社會的理解被『距離的遮蔽』所破壞，也被種種界限的內爆式去差異化所破壞，還被由此而來的觀眾加入媒體的一個夢幻世界和消費主義者的異想天開所破壞。」

「離散的和碎片化的資訊的這種飽和狀態把文化還原為純粹的『噪音』。由於持續的新奇性、奇觀的司空見慣和資訊的過剩引起的大眾的冷漠，對過去和未來的一切興趣都喪失殆盡。從這一視角來看，社會階級及其他結構性的社會關係都被分解為許多不確定的、無聯繫的因而不融貫的事件。後現代經驗的極端碎片化和非線性的性質終結了模式化的社會現象，消除了社會理論的對象——冷酷無情的社會結構（例如，階級、性別和宗族的等級制度，官僚機構，市場）和結構性的社會過程（例如，整合、分化、統治、剝削）。在這些後現代的條件下，古典理論的全局話語變成了陳腐過時的和不相關的。」[56]

在這種情況之下，以全局話語、宏大敘事作為特徵的、矛盾呈現分明的「二元對立」狀態的類型片已經不合時宜，適時的消亡了，比如全局性表現種族衝突的西部片已基本停止拍攝，但種族矛盾作為局部衝突的影片卻依然存在並引發關注，如擊敗李安《斷臂山》獲得奧斯卡最佳故事片獎的《撞車》。前面還論述了戰爭片的轉型，轉型後戰爭片的特徵就是全局話語的消失和去整體化。那麼，這種社會條件下，類型電影需要征服的基本文化矛

[56] 引自《後現代主義與社會研究》[美]大衛‧R‧肯尼斯等編，周曉亮等譯，第 161 頁，重慶出版集團　2006

盾是什麼呢？傅科所論述的當代知識份子存在意義或許可以成為參照：

　　傅科描繪了當代知識份子與啟蒙時代知識份子的不同和存在的意義：「他拋棄了任何自命為代表一切被壓迫群體的虛誇態度，而承擔一種更謙遜的局部鬥爭形式的顧問的角色，就像傅科自己在他與法國的監獄資訊小組的關係中所做的那樣。與那種『普遍的知識份子』不同，特殊的知識份子並不企圖強加一些封閉的整體化方案和行動計畫用來把局部的鬥爭統一成一個革命運動。更確切地說，通過從實證主義哲學、主人敘事和等級制政黨的霸權之下恢復『被壓制的』和『被取消資格的』知識，『特殊的知識份子』將有助於保證局部鬥爭的自主權。」

　　關於當代社會的政治任務，傅科進一步闡述說：「在我看來，在一個像我們的社會這樣的社會中，真正的政治任務就是批判那些表面看來中立和獨立的制度的運作，而且是以這樣一種方式批判它們——也就是要撕掉總是通過它們而被含混地運用的政治暴力的假面目，以便人們可以與它們作鬥爭。」[57]

　　當今世界的政治任務和主要矛盾，不以形成一個革命運動為目的，而是由在這社會的「母體」中接受「科學－訓誡」的個體，以局部鬥爭的顧問的形式，通過鬥爭幫助完善我們生活在其中的那個「全景敞視式監獄」，這所監獄，以複雜的、無處不在的觀察、窺視、訓誡和控制的能力企圖維護社會的和平與公正，然而在這個全景敞視式監獄「母體」中，和平與公正的獲得，也取決於在其中接受訓誡的個體的反觀和鬥爭。因此，新的社會條件產生了新的類型人物：除了企圖「越獄」並在影片中接受想像性懲罰的「強盜」，還有接受訓誡並反過來監視「母體」公正與合理性的專業顧問，對照「母體」訓誡的類型：道德／法律／心理學／醫學／性行為等，

[57] 引自《後現代主義與社會研究》[美]大衛・R・肯尼斯等編，周曉亮等譯，第 53 頁，重慶出版集團　2006

出現了記者、律師、心理學家、醫生、偵探、員警等人物類型。試簡單梳理如下：

　　「新聞記者」這種角色的設置是有特色的，因為新聞記者的流動性和善於捕捉奇聞逸事的特點最早滿足著資訊和奇觀時代的要求，很多影片都將之作為主人公的身分。如《一夜風流》、《羅馬假日》和《乞力馬札羅的雪》等，他可以將一連串的奇遇和社會問題聯繫起來。就在 80、90 年代，新聞記者這種角色仍然佔據一席之地，當然，隨著時代的變遷，律師和心理醫生已成為與新聞記者旗鼓相當的身分設置。他們接觸並且揭露出一系列社會問題，從而引起觀眾的認同和關切。當然，因為好萊塢女性角色的缺席、不在場和邊緣化，這些主人公的身份界定多數都是男性。

　　從男性主人公身份的角度也可以發現國產類型電影的不成熟的一個重要原因：建國以來的國產電影，除了「戰爭英雄」、「領導」、「農民」、「歷史人物」和一部分被批判和醜化的「知識份子」以外，其他主人公身份未能給觀眾留下深刻印象。主人公身份未獲確立，又怎能要求他們實現對文化矛盾的想像征服或隱蔽宣教呢？

　　從前文對類型電影的論述中我們可以發現，伴隨著基本文化矛盾的演變，主人公的身份從建立秩序的「英雄」逐漸演變為相對立的兩類人物：反抗「母體」秩序、企圖越獄的「強盜」、介入「母體」秩序盲點的「偵探」、「律師」、「記者」；縫合「母體」秩序漏洞的「心理醫生」、維護「母體」秩序的「後英雄／超人英雄」（以007、阿諾·施瓦辛格等「超人」形象為代表）等等。

　　其中：「強盜」奏響自由主義者的哀歌，讓在任何現行秩序統治下都會存在於人民內心深處的自由主義在黑暗影院中得以宣洩，觀眾一灑同情之淚的同時，內心殘存的自由主義獲得消解。我們必須強調，任何現行秩序其實也都是一種遊戲精神，有制定遊戲精神並獲得利益的階級或階層，也有被迫遵循遊戲精神、利益獲得損害的階級或階層。「強盜」就是被迫遵循他人制定的遊戲精神的、但缺乏既

得利益的那一部分人的代表，是基本文化矛盾的矛盾一方，不管在什麼時代，「強盜」都會存在，因此，表現他的存在和滅亡，是主流電影需要承擔的隱蔽宣教功能之一。遺憾的是，這一類型人物在大陸影片中卻基本未出現過，反倒是在港產電影中盛極不衰，從吳宇森的「英雄系列」，到林嶺東的「風雲系列」，以及杜琪峰的《暗戰》、《槍火》等影片，都是一曲曲或悲壯或殘酷的強盜哀歌。事實上也正是強盜片幫助吳宇森、林嶺東獲得了通往國際影壇的通行證，好萊塢導演甚至公開抄襲吳宇森的場面調度方式、動作處理方式甚至部分情節，以這種方式對港產電影表示敬意。「強盜」類型人物＋中國《水滸傳》以來的兄弟情誼，使得港產黑幫、警匪、強盜片無往而不勝。在 2003 年 4 月的「香港電影金像獎」評選中，在香港電影處於低谷的情況下，來自大陸的《英雄》也僅獲得諸多二類獎項，港產的兩個臥底「黑幫與員警」（《無間道》）大獲全勝。就連香港自己的媒體也承認：《無間道》只不過是一部二流影片。這一現象再次證明：符合遊戲精神的影片始終要勝過「形式大於內容」的電影。

　　從這個角度講，我們應當為馮小剛 2004 年歲末的賀歲片《天下無賊》喝一聲彩，它對中國電影的意義不在於影片本身是否完美，影片並不耐深究，單是尤勇扮演的二號匪首的形象就足以倒了電影發燒友的胃口，導演自己也說：影片中不合理的地方很多，所以不值得看兩遍。儘管如此，這部影片還是值得看一遍，並且是到電影院裏看寶貴的一遍，為片中劉德華扮演的好強盜流一滴惺惺相惜或者心有戚戚的淚。

　　《天下無賊》以悖論式的片名，小心翼翼的嘗試了國產類型電影未曾觸及的領域：強盜片。

　　儘管姍姍來遲，但終於還是來了，對於「有道之盜」的渴望並沒有成為「等待戈多」式的幻滅和虛無，賊公劉德華帶著賊婆劉若英走進中國觀眾的視野，一個好強盜，為了一個沒有自身存在空間的夢幻世界——「無賊的天下」，奉獻出自己的生命，讓那些善良

的、相信這個世界的人靜靜的安睡，這是一個多麼美麗、動人、令觀眾感到慰藉的白日夢幻！而這個「無賊的天下」，跟《英雄》中「暴君的天下」又有著多麼大的不同！前者令一個渺小的賊都如此偉大，而後者，歷史上著名的英雄也居然如此的渺小！

到電影院來做夢吧，天下無賊！

在這樣一個夢幻世界裏，我們原諒了片中黑幫的小兒科，原諒了影片結尾並沒有給我們一段本應成為最高潮的決鬥場面，我們已經被賊公劉德華流到傻根臉上的最後一滴血感動，我們的眼睛已經模糊、並且緩緩合上，以方便讓那一滴淚流下，為一個好強盜的誕生歡呼。

儘管尚不夠圓熟、遠不夠完美，還殘留著馮氏賀歲喜劇慣有的葛氏幽默和貧嘴，《天下無賊》還是使得中國電影朝著類型化和產業化的道路上邁進了一大步，這是一部正確的電影，正確地滿足了觀眾最基本的需求。

2006 年出現的《瘋狂的石頭》，更進一步塑造了「賊」的形象，得到了觀眾的認同，取得了良好的票房成績。影片在情節結構、人物關係上對於英國導演蓋·瑞奇執導的《兩根槍管》、《偷搶拐騙》等電影的借鑒是明顯的，但類型電影最為人詬病也最易被觀眾接受的特徵就是複製。《瘋狂的石頭》實現了對《兩根槍管》的中國本土化複製，它向黑色酷賊致敬，並且把這撥兒酷賊給成功的中國草根兒化了。

草根化表現在賊們的作案手段有著極其真實的中國質感，在社會新聞中，這些騙術隨處可見。有賊，自然就有員警，真實質感也表現在郭濤扮演的員警身上：因為活著，所以焦慮，他甚至得了前列腺炎。

必須通過某種動作擺脫活著的焦灼──這大概也是看電影的觀眾共同的願望。於是，真正意義的類型電影終於在觀眾身上獲得了回應：一場熱鬧但虛假的動作，暫時遮蔽了沉重亦真實的生活。

　　影片在形式上採用了隨意花巧的敘事手段，比如利用重播交代情節，好像體育比賽直播，再比如對《諜中諜》等影片的戲仿，但《瘋狂的石頭》並不是一部完美的電影，因為影像和拍攝環境的粗糙，觀眾會產生一點兒視覺反感，甚至出戲。由此可見，流行的說法是有道理的：娛樂片中對環境的美化程度是真實環境的 300%。娛樂片麼，就算是最骯髒的環境都應該拍出形式的美感。

　　然而，「強盜」和「賊」僅僅「初出江湖」，「賊」們的電影之路距離成熟還依然遙遠。聽說有大學生用 DV 拍攝了一部故事片，取材於震驚國人的「馬加爵」事件。欣喜讚歎之餘又覺得悲哀，這樣一個可以深入到靈魂和人性角度的賊故事，怎麼就沒有著名的大導演來關注呢？看來，電影工作者們充當「特殊知識份子」、反觀「全景敞視式監獄」母體、在影片中虛幻征服現時基本文化矛盾的意，確乎還不夠敏感、強烈和及時。

　　「偵探」和「律師」：這兩類人物承擔了最重要的隱蔽宣教功能，他們承載著「介入」深層文化矛盾、表現秩序盲點的責任。任何成功和隱蔽宣教功能的實現，都如同黑澤明《七武士》中的守城戰略：「好城必留一個缺口」──允許不同聲音的存在。美國人最擅長此道：總統下令打伊拉克，人民反戰，甚至在第七十五屆奧斯卡的頒獎典禮上，獲獎者直言「布希總統是個騙子」。這些異見的存在影響了美國的世界形象嗎？沒有！恰恰相反，因為美國少數民眾的「清醒」和言論的「自由」，人們多多少少對美國人還抱有一些好感，覺得這個不講道理的龐大帝國之中還有一些清醒的聲音。主流電影工業同樣如此，允許不同的聲音──但把握尺度，恰恰是最好和最隱蔽地實現宣教功能的唯一途徑；過分同一、沒有異見的主流電影工業反而不可避免和更容易地造成人們的抵觸和懷疑。「偵探」（尤其是私人偵探）、「律師」和「記者」因為職業的特殊性可以表現「母體」秩序盲點，使民眾意識到這些盲點已經被發現、不再是「盲點」，可以很快獲得縫合，從而建立對「母體」秩序的

信心。在香港電影、尤其是電視劇中，「律師」和「偵探」、「記者」等類型人物都擁有一席之地。

遺憾的是，這幾類人物形象在國產主流電影中基本不存在。筆者僅看到一部不算精彩和成功的《律師與囚犯》，以律師類型形象作為主角，這已經是難得和罕見的了。

目前國產主流電影的主要人物形象還多是「省委書記」等政府官員，依然從「同一」角度實現主流影片的宣教功能，對秩序盲點的表現也多在「秩序」內進行，「缺口」幾乎不存在。這是國產主流影片很難成功實現宣教功能的原因。

前兩年同樣震驚國人的「孫志剛」事件，是一樁涉及到秩序不合理盲點的典型事件，並且引起了政府有關部門和國家領導人的關注，不合理的收容制度因此被廢除。這樣一部經典的類型片題材，正是律師、偵探和記者可以大展身手之地，可惜，這樣出色的縫補秩序盲點的類型片，至今也同樣沒有著名的導演關注，使國產主流影片依然徘徊在以隱蔽宣教策略彌補秩序盲點的高門檻之外。

改革開放以來，中國電影，尤其是反思題材的影片中出現了一系列「知識份子」的形象，如《苦惱人的笑》、《傷痕》、《天雲山傳奇》、《芙蓉鎮》、《人到中年》、《黑炮事件》等等，這些影片探討知識份子的生存境遇，起到了很重要的反思作用。但是「知識份子」並不是純粹意義上的「類型人物」，因為在影片中他們大多以「弱勢群體」的面目出現，而不是像《唐人街》中的偵探那樣，秉承著「介入」、「反觀」的主動意識探索「母體」秩序的盲點。這些知識份子身上殘存著「儒家」和「道家」的傳統觀念，是中國大陸知識份子獨有的特色。他們本應是具有強烈社會批判意識的「強勢群體」，但在「群眾性癲狂」、理性匱乏的年代反倒成為最弱勢的「群體」，以「韜光養晦」的姿態，維持著生命的延續和起碼的尊嚴，如《芙蓉鎮》中的秦書田。《天雲山傳奇》中的男主人公在女性知音馮晴蘭的呵護下，保住了生命，還寫出了重

要的科技資料，已經是知識份子最好的選擇。不過，影片中更感人的不是男性知識份子，而是道路不同選擇不同的一對女主人公：軟弱的宋薇和堅強的馮晴蘭。《人到中年》中，也塑造了一位有著美麗大眼睛和知識份子傳統美德的女醫生陸文婷，片中的男主人公卻缺乏明確的知識份子意識。陸文婷好友夫婦在改革開放時決定出國，在離別前的聚餐中，好友丈夫講述了自己對政治和社會的看法，陸文婷的丈夫問他：這樣的觀點你為什麼不說出來？他苦笑著說：我倒是想說啊，可是一說，我就成了右派了——特殊歷史時期知識份子形象的無力、無法實現「反觀」、「顧問」功能的狀態可見一斑。

　　這是一種極其特殊的社會現象，隨著「文革」的結束，知識份子政策的落實，比較起現行秩序和人民的永恆對立而言，這一特殊現象的現實意義就大大削弱了。弱勢「知識份子」的典型意義也隨之降低了。然而，強勢、足以充當「顧問」進行「局部鬥爭」的知識份子的形象並沒有隨之出現，儘管「非典時期」的老醫生蔣彥永等人已經具備了這種「顧問」和「反觀」的姿態，卻沒有在電影中獲得表現，這不能不說是一個遺憾。

　　與上述對抗秩序的類型人物相對立的是「心理醫生」、「後英雄／超人英雄」等類型形象的存在，他們繼續孜孜以求，在想像中虛幻拯救人和世界，只不過，作為武器的玩具越來越大、越來越逼真、越來越先進、越來越超現實而已。這一類人物在國產主流影片中也很少見到。原因：對現代人的心理問題關心不夠，潛意識和夢境一直得不到充分關注；高科技的運用尚待提高。此外，「後英雄／超人英雄」的盛極不衰跟美國人的政治觀念有關，美國政府為推行單邊政策、壟斷世界資源尋找藉口，發明了種種威脅論，「蘇聯威脅論」、「中國威脅論」、「邪惡軸心威脅論」等等，為了隱蔽說服民眾，好萊塢拍攝一系列以外太空威脅（蘇聯）、間諜戰（蘇聯和中國等社會主義國家）、戰爭狂人（邪惡軸心國家）為假想敵的影片，並

利用高科技武器和超人英雄對其實現虛幻征服,甚至拍出《巴頓》這類影片歌頌戰爭狂人。因此,當政府號召美國人上戰場當炮灰的時候,被好萊塢的英雄主義隱蔽宣教弄昏了頭腦的美國人,才會心甘情願將自己的親人送上戰場。

總之,國產電影中主人公身份缺失的現狀是十分嚴重的,這固然與代類型電影「工農兵影片」使得人物類型單調的遺留影響有關,也與我們對當前基本文化矛盾的認識不夠清晰有關,這使得我們的電影無法完成「監督」、「反觀」「全景敞視式監獄」母體,在新的社會條件下想像征服基本文化矛盾的任務,類型電影自然也無法找到順利發展的道路。

第三節　「代類型電影」影響深遠
——隱蔽宣教策略缺失

近年來,國產類型電影正在逐漸摸索成型的艱辛過程之中,張建亞後現代式的拼貼與「英雄」救「美女」的類型片套路以及豐富的想像力,開始填補我國喜劇類型片的空白;馮小剛的強盜片《天下無賊》;路學長的公路懸疑片《非常夏日》;霍建起的愛情片《藍色愛情》、《情人結》;張藝謀的武打片《英雄》、《十面埋伏》;何平的武打片《天地英雄》;張一白的愛情片《開往春天的地鐵》;伍仕賢的都市輕喜劇《獨自等待》;黃建新的倫理片《說出你的秘密》、《誰說我不在乎》;寧浩的賊片《瘋狂的石頭》等,都進行了有益的嘗試。

但這些嘗試並不意味著國產類型片已經走上正軌,類型片是對基本文化矛盾的虛幻征服,但由於「代類型電影」高歌猛進、直白顯露的創作風格及古典主義敘事模式影響深遠,一部分現實主義作品雖然試圖繼承現實主義傳統,通過對「母體」的「反觀」,表現基本文化矛盾,但卻存在著對現實問題的觸及不夠及時、深入,「反

觀」力度不夠，解決方式單一，「故事依舊消失」的嫌疑，導致類型電影有效的隱蔽宣教策略缺失，無法使觀眾從影片中順利的接受隱蔽的主流宣教策略，如《生死抉擇》、《孔繁森》等主旋律影片的創作模式。

2006 年引起關注的國產影片《天狗》，相比於上述主旋律影片實現了一定程度的突圍，卻在最後關頭功虧一簣，它所反映出的深層問題，正是國產主流影片的軟肋。

早在四月份的大學生電影節期間，《天狗》就放映了三次，大學生們興奮的描述影片放映過程中的火爆場面，並且使用了「近似大片的影像風格」這樣的評價，然而聽到他們所描述的故事，心中總有一點疑惑。當終於看到這部影片的時候，疑惑變成了現實：《天狗》，能夠反觀「母體」，面對現實問題，這一點使它獲得了「現實主義回歸」的評價，然而，《天狗》依然不能夠現實的面對「問題的解決」，這使得它再度陷入國產電影熟悉的困境：預先設定了矛盾解決方式的「故事消失」的偽現實主義力作。《天狗》果然僅僅是「天狗」，嚷嚷著要吃掉月亮，可是被敲鑼打鼓的一嚇唬，就露出了怯懦的本相，星星還是那個星星，月亮還是那個月亮，太陽也依然還是那個太陽。

《天狗》所陷入的國產電影困境，依舊還是建國之初，由《橋》、《白毛女》等影片確立、並在《創業》、《豔陽天》等影片中達到極至的獨特的國產電影敘事模式。在這種模式中，「一種真理」成為解決矛盾的最終手段，影片結尾，只要河對岸來了解放者或者主人公舉起紅寶書，一切現實問題——被壓迫的苦難或者建設中遇到的難題就迎刃而解。在受「馬克思主義元敘事」支配的電影作品中，只有一個預先已被設定的真理、一種態度、一種思想、一種解決故事的邏輯——就像《天狗》，故事還能怎樣結束呢？一定是秉承著正義的象徵者自上而下的到來，傳遞真理的火種。主人公「天狗」執著護林的動機並不明確，由樹林所象徵的國有資產與天狗自身的

生命體驗並無強韌的關聯，他成為全村「人民公敵」的敘述方式本是有力和吸引人的，然而，上面一來了領導，由村長帶領的全村人就開始了對惡霸兄弟三人的控訴，完全削弱了天狗作為「全民公敵」、獨立與全村人的私慾進行抗爭的現實及象徵意義。村民在領導面前控訴的一幕，甚至與建國之初土改鬥惡霸的場面有相似之處。本來設定的廣泛、深刻而具有普遍意義的對立面──「人的私欲」，通過這個結尾，被縮小成為三個惡霸。

這就是《天狗》，一邊樹立「反觀」「母體」的「個體」，一邊顛覆著「個體」通過慘烈的犧牲所獲得的「母體」修復、合理化的可能，活像古希臘神話中尤里西斯的妻子，為了應付那些趁丈夫不在跑來糾纏的求婚者，許願織好一匹布就在他們當中選擇丈夫，她白天織布，晚上拆掉，忠誠的等著尤里西斯的歸來。《天狗》，以現實主義開頭、以孤軍奮戰的英雄主義展開、卻以古典主義的方式解決矛盾，它在樹立什麼？顛覆什麼？等待什麼？看來，掙脫古典敘事模式的深刻影響，呼喚故事的歸來，實現多種真理及思想的衝突，回歸真正的現實主義，甚或，塑造一個真正的類型化英雄，對於《天狗》這樣的影片來說，依然有著漫長的道路要走。

解決《天狗》等一系列國產類型片當中所存在的問題，解決「故事消失」這一痼疾，需要從創作意識和敘事技巧等方面，真正實現類型電影所應遵循的、極為重要的隱蔽宣教策略。

類型電影隱蔽的宣教策略是與 60、70 年代美國的歷史現狀與文化思潮分不開的。60、70 年代是美國歷史上的「黑暗時代」，甘迺迪、馬丁·路德·金遇刺和水門事件政治醜聞使民眾對政府失去了信心。越戰升級導致了一連串的社會反響，學生罷課、工人罷工、黑人拿起武器與員警發生衝突，流血事件不斷。拳王阿裏拒服兵役被起訴，這一事件在 1997 年被搬上銀幕。同時，一批活躍的自由主義思想者出現，他們要求看到嚴肅的東西。好萊塢適時調整

了主流影片的宣教策略，使其更為隱蔽，也更為有效。僅以電影史上著名的三部影片為例：

《巴頓》、《甘迺迪》、《辛德勒名單》。

《巴頓》：越戰的失利使得二戰以來發展起來的戰爭片和航空片幾近絕跡。1968 年拍攝的、由約翰‧韋恩主演的《綠色貝雷帽》宣告了戰爭類型片的式微。就在這時，奇跡出現了：電影史上投資最多、場面最宏大的戰爭題材影片《巴頓》出人意料地獲得成功。美國五星上將、與巴頓共事多年的布萊德利將軍親任高級軍事顧問。美國總統尼克森對《巴頓》在弘揚軍威、重塑軍國主義精神方面所起的作用極加讚揚。這一讚揚將《巴頓》這部主流或者說主旋律影片強烈的意識形態性顯露無疑。

從表面看來，這部影片引起的激動純粹是藝術上的。但在觀眾的內心深處埋下的卻是對軍國主義者和人格自大狂的傾慕。影片導演弗蘭克林‧沙夫納 1941 年到 1945 年在海軍服役，親身參與了巴頓領導的西西里戰役，對巴頓將軍有著特殊感情和直觀感受。他的影片《猿人星球》、《蝴蝶》、《巴西來的孩子們》等都具有很高的上座率。這位導演有「演員導演」之稱，他的影片總是聘用大明星作為商業保證。在這部影片中，他請在《簡愛》中飾羅切斯特、《墨索里尼傳》中飾墨索里尼的大明星喬治‧司各特扮演巴頓。司各特是舞臺演員，與馬龍‧白蘭度等同是「方法派」最傑出的代表之一，他善於揣摩角色的個性，觀看了能找到的巴頓將軍全部影像資料，對角色的個性和命運加以研究，並創造出有個性特點的姿態、手勢、表情等，將角色塑造得異常生動。為了與巴頓更為相象，他安裝假牙以使下顎加寬，還使用塑膠拉挺鼻子。在影片中，隨著情節的發展，他時而不可一世，縱橫馳騁；時而發思古之幽情，靈感倍生；時而大發雷霆，凜然不可侵犯；時而倒楣落魄，只有胡言亂語以獲得心理平衡；時而又象一個現代的唐吉訶德，隨著上一個時代的夢想不可挽回地逝去。這個人物被他塑造得如此的生動，

明知他是魔鬼，也無法令人們抹煞對他的敬重和思慕之情。這位英雄的結局並不光彩，他被免職並且因車禍死去，這就使這個人物同時具有英雄的崇高和弱者的悲劇性。人的天性崇尚英雄，在觀看電影時，人們將自身與銀幕上的英雄同化，從而獲得想像中的滿足感；另一方面，人的天性同情弱者，巴頓將軍的悲劇性使得他在不可一世的外表之下有了一個缺口，使得普通人也能與這位將軍找到認同的契機。在編劇的時候製片人就注意到了這一點，曾請許多人根據拉迪斯拉斯‧法拉戈的《巴頓：磨難和勝利》和奧瑪爾‧布萊德利將軍的《一個士兵的故事》改編劇本，並擷取各家之長。編劇之一科波拉是新好萊塢時代電影的「教父」，他的功力和眼光為本片增色不少。

　　儘管影片在公映之後也曾經引起爭議：一方以頭腦清醒的反戰人士為代表，認為影片宣揚窮兵黷武精神，以驕橫、好戰、自大、缺乏政治頭腦為美德，使美國人在越戰期間無法正確總結局勢，相信神話，使自己陷於困境；一種是好戰分子和發動戰爭的大財團的觀點，他們悲歎在這個世紀中巴頓那樣的人物絕無僅有，英雄一逝再不可得。但這些並沒有影響影片所取得的巨大成功和在美國觀眾尤其是青年觀眾心目中產生的宣傳效應。巴頓是一個真正的英雄，他甚至都不是這個時代的人物，他有著一副古典的、英雄主義的、「一將功成萬骨枯」的、殘忍剛硬的靈魂，他在本來就喜歡尋求英雄和古典的美國人心目中激起了強烈的思古之幽情，這種情感，換句話說，就是狂熱的英雄膜拜，頭腦、思想、正義等等均可棄之度外，只需要跟著領袖衝鋒。這對因深陷越戰發生懷疑的美國人來說真是一陣及時雨。

　　分析《巴頓》一片，我們可以發現影片的一種企圖：在「他人引導」的、文明高度發達的社會裏，為了採取愚民政策，把更多的人送去越南當炮灰，影片居然採用了「聖人／英雄」引導時代的手段，企圖塑造出一個過去時代的英雄，領導對戰爭清醒、對政治厭

倦的民眾。這位英雄早在第一次世界大戰期間就率領他的坦克旅在
聖‧米哈依爾戰役中立下戰功，被授予英國服役優異十字勳章。在
第二次世界大戰期間，他率領美國第一支參戰部隊在北非登陸，攻
克突尼斯，又擔任攻打西西里島的任務，以慘重傷亡為代價，比蒙
哥馬利搶先一步進入麥西拿。諾曼地登陸以後，第二戰場開闢，巴
頓率領第三軍，所向披靡，勢如破竹，用兵神速，在巴斯東解救了
被圍的 101 空降師，創造了現代戰爭史上的奇跡。好萊塢影片的意
識形態特徵在這部表面的英雄傳記片、實際上的軍國主義影片中表
露無疑──發動戰爭的人們在這裏偷換了概念，將一場反法西斯的
正義戰爭與越戰的時代背景結合起來，希望激發民眾的尚武精神，
在神話和英雄的領導下將強制性的國家意志和獨立的個人意志混
同起來，為金元帝國骯髒的利益而戰。

《甘迺迪》：1991 年，由著名導演奧利弗‧史東導演的新片《甘
迺迪》問世以後，在世界範圍內引起很大轟動。一貫以重大題材見
長的導演斯通又在美國觀眾中投下一顆重磅炸彈。一時間美國人人
都成為愛國者和政治關懷者，人們紛紛要求將一份規定於 2038 年
才可公之於眾的有關甘迺迪遇刺一案的國家安全文件向民眾公
開。人們不再接受甘迺迪遇刺是個人行為的結論。據《時代》週刊
和 CNN 廣播公司聯合做的民意調查表明，73% 的人同意《甘迺迪》
一片中的觀點，認為刺殺是有計劃的陰謀，政府向人民隱瞞了真
相。事實上《甘迺迪》的觀點並不是新鮮事物，在吉姆‧加里遜《刺
客的蹤跡》一書和紀錄片《兩個甘迺迪》中，都提出了暗殺是政府
為了維護鷹派即戰爭派利益而進行的政變，但未能如這部影片引起
舉世轟動。這從某個角度可以證明電影所具有的巨大的宣傳效應。

奧利弗‧史東一貫以表現重大題材著稱，他的《前進高棉》、
《七月四日誕生》、《華爾街》、《薩爾瓦多另一個越南》等，都以
人們關心的越南戰爭或華爾街金融風暴為主要題材。這一次，他
又將美國的民主和「民有、民治、民享」的立國精神作為表現對

象。奧利弗・斯通參加過越南戰爭，美國人從本世紀以來就不再是能經得起災難和痛苦或者說「生活真相」的民族，從美國影片中可以發現：美國的電影是用真人表演的卡通，遊戲成為美國民族精神的一種。這個最善於遊戲的民族發現越戰可不是什麼遊戲，有幸參加越戰的、有藝術細胞的人成為真正的藝術家，斯通是其中有代表性的一個。這使他的影片除了好萊塢電影的商業性和生意經以外具有一定的嚴肅意味：思考一些問題和現象，用視聽手段加以表現，給出自己的答案。但這些問題和答案並不象人們通常認為是反對美國政府的，而是用一種高級的手段拍攝主流影片，使人們反思過去政府的錯誤，對現在的政府再度充滿信心。你看：我們的政府連《甘迺迪》這樣的影片都允許拍攝和公映，這是一個多麼開放和善於自省的政府啊！這同樣是一種「缺口論」。公開過去的錯誤在某種角度上意味著現在已不再犯這樣的錯誤，使人民安於現狀，而美國政府可以一如既往地在世界範圍內實現霸權主義，維護金元帝國的利益。

應當明確好萊塢電影從來不是將藝術放在第一位，一位製片人說：「我們的電影（好萊塢電影）首先是商業，其次是團結合作，這遙不可及的第三，才是藝術。」而《甘迺迪》這樣的影片，只不過是用遙不可及的第三藝術稍稍掩蓋了一下它的商業性而已。《甘迺迪》全球公映，票房達一億美元以上，這再清楚不過地揭示了它的商業本性。對於觀眾來說，《甘迺迪》意味著：重大的題材；陰謀刺殺的懸念；珍貴的史料；大製作；大導演；大明星，主角凱文・科斯特納不用提，就連配角如西西・斯帕塞克、唐納德・薩瑟蘭、湯米・李・鍾斯等都是一流明星。

為了迎合受眾心理，好萊塢電影力求使它的主流性和宣教性以潛在的方式存在，表面上盡可能追求一個視聽效果極佳的故事，做到真正的寓教於樂。《甘迺迪》就是一部極其隱蔽的主流影片，它甚至以反政府為偽裝，其中的竅門是時間差：它反的是從

前的政府，是歷史；而非反對現存政府，反現實。這種表面的叛逆者、真正的主旋律、高明的生意經使得美國電影人得意洋洋。在看過中國的主旋律影片《孔繁森》以後，某美國電影公司製片人說：「同樣的題材，分毫不變，由我們來拍，票房可以高一百倍。」縱然狂妄，但是像《甘迺迪》這樣的影片中採用的高級視聽手段、先進的剪輯意識、超前的時空觀念、優秀的光效，富於創意的場面調度等，的確是我們應當借鑒的。每個國家的主流電影都是主旋律，但我國的主旋律影片與賣座影片還不是一個概念，學習《甘迺迪》的視聽手段和潛在策略，正是為了這樣的目的：使我們國家的主流電影與市場經濟相適應，叫好又賣座，使我國的電影工業儘快走上正軌。

《辛德勒名單》：史蒂芬史匹柏早年是好萊塢的頑童。他創作的《大白鯊》一舉成名，但這不過是一種卡通式的娛樂片，只不過玩具越作越大而已。他和盧卡斯等一代人初出茅廬時得到過這樣的評價：「盧卡斯喜歡玩具，並按它們的形象來製作影片，對於它成為兒童的娛樂這一點毫不介意，對技巧的精湛和主題的膚淺之間的鴻溝也掉以輕心。他太年輕，不容你蔑視，他太真誠，不容你攻擊。但是盧卡斯的權威地位本身就是危機的症候。他的作品，他的情感，他的理想引導著影片製作的潛能倒退。他體現了那些除了鏡頭和光學鏡頭以外什麼都沒有學會的電影學生。」[58]莫納柯也在《今日美國電影》中哀歎：「現在也很清楚，那電影學生的一代鮑格丹諾維奇、弗萊德金、盧卡斯、史蒂芬史匹柏、德帕爾瑪、斯科西斯以及其他人學會了有關電影的一切東西，但是有關生活什麼也沒有學會。其結果是出現一種電影，在形式上極其錯綜複雜，同時在智力上是十一二歲的。」[59]這種評價為一個事實提供了理由：儘管史

[58]　大衛‧湯姆遜《曝光過度：美國電影製作的危機》，轉引自《舊好萊塢／新好萊塢：儀式、藝術與工業》〈美〉湯瑪斯‧沙茲著，中國廣播電視出版社1992年版，第217頁

[59]　同上

蒂芬史匹柏早年的《大白鯊》、由哈里斯‧福特主演的印第安那鐘斯系列《奪寶奇兵》、《聖戰奇兵》、《印第安那鍾斯和最後的聖杯》、《ET 外星人》等都具有類型片的全部特徵：大明星、大製作（史蒂芬史匹柏自己也說：他們這一代拍攝的影片，尤其是圍繞外太空的影片是「超級空間超級鈔票的同溫層」）、一開始就建立起來的「對立」關係穩步的緊張化、使時間停止下來，把文化描繪成具有穩定而不可變的姿態，這一姿態由類型英雄人物加以典型化，並在結尾中儀式化，在基本的文化衝突與抵觸的活化與解決中，在敘事結局的成規化模式中，美國的集體態度、價值觀念和理想主義被歌頌。儘管如此，在《辛德勒名單》以前，史蒂芬史匹柏從未得過奧斯卡金像獎。他是猶太人，他是電影學生的一代，他的卡通式太空片和災難片儘管引起觀眾的強烈興趣，卻引不起評委足夠的好感。他所塑造的「印第安那鍾斯」有太多的文人色彩和遊戲性質，儘管是一個完美的、負載了美國理想主義精神的典型英雄，但美國最高超的主流宣傳並不是最直接的、完全理想化的、卡通式的，有缺點但卻成為英雄的人更易為人所認同，因此，史蒂芬史匹柏早年的作品不太合乎奧斯卡的心意。

1982 年他就拿到了《辛德勒名單》原作的改編版權，但他經過十年的準備才開始拍攝。因為距反法西斯戰爭勝利已接近五十年，「五十年通常正是人們合上史書」準備遺忘的時候。這部影片終於獲得了七項奧斯卡金像獎，史蒂芬史匹柏獲得了最佳導演獎。因為這是一部「在合適的時間拍攝的一部好影片」，並且終於塑造出好萊塢心目中的英雄：有缺點的、貪財好色善於投機的辛德勒，他被戰爭的殘酷和醜惡觸動，突然良心發現，開始以自己通過投機賺來的錢買下為他工作的猶太人，在戰爭結束後作為戰犯逃亡。這一英雄的可信性和豐富性在特定的時代中二次世界大戰和戰後五十周年顯得更加有力，完全不同於印第安那鍾斯片中遊戲式的、學者式的孤膽英雄，法西斯分子也不同於上述影片的漫畫式形象。結

尾部分的煽情使辛德勒更接近好萊塢類型片的要求：在矛盾的解決中塑造美國的集體主義、理想主義和價值觀念。史蒂芬史匹柏終於與好萊塢融為一體，擺脫了他的頑童形象，這種形象通常總有點玩世不恭，通過作品表現一些歡樂之後的悲傷和孤獨，如《大白鯊》的樂極生悲，《外星人》的格格不入等，和他片中的辛德勒一樣成為好萊塢合格的、理想的英雄。

分析這三部成功的好萊塢主流影片可以發現：隱蔽的宣教策略，是使主流影片所進行的主流意識形態得以成功灌輸給觀眾的重要原因。如何借鑒其他國家成功的主流影片創作經驗，使我國慣於「高歌猛進」、「直白宣教」的主旋律影片實現向隱蔽宣教的主流類型片的轉型，是實現我國電影產業化的一個重要課題。下一節中，我們將核心論述主流英模傳記片的創作困境。

第四節　在虛空中行走的英雄
——英模傳記片「苦情」模式的困境

英模傳記片是新時期以來主旋律影片的重要類型。目前，中央各級政府部門及地方政府每年都投入為數不少的經費，大力資助由清廉勤政的政府官員、感動中國人物為主體構成的「英模傳記片」，並逐漸成為中國主旋律影片的獨特模式。

「苦情」則是我國傳統文學藝術中非常重要的敘事傳統。「怨譜」與「哀曲」，奠定了苦情戲基調，祁彪佳說：「詞之能動人者，唯在真切，故古本必直寫苦境，偏於瑣屑中傳出苦情。」[60]「離情」、「秋雨」、「孤雁」、「斷腸」、「天涯」、「相思」等等悲涼哀怨意向，自元雜劇的時代起，就構成了「苦情」戲的核心體驗和經典意象。「苦情」既傳承中國古典戲曲文化傳統，又迎合了電影誕生之初、

[60] 引自祁彪佳，《遠山堂曲品》，中國古典戲曲論著集成六【M】北京：中國戲劇出版社，1996

在中國半殖民地半封建社會的社會環境中，民眾普遍需要獲得「一揮淚機會」（洪深語）的審美需求，因此，「苦情」是中國電影發展之初奠定商業電影文化語境的重要模式。

1、英模傳記片「苦情」敘事的困境與傳播、宣教功能的缺失

「苦情」之傳統，由來既久，英模傳記片之主流背景，亦不可小覷——這兩者的聯姻堪稱「強強」，既有政府大力扶持，又有百年中國電影觀影傳統及敘事模式的支撐，從表面看來，應當是相當討巧的方式。中國主流英模傳記片也因此一直延續著這種「苦情」創作模式，但市場及觀眾的反應卻往往不盡如人意。

2009 年，獻禮片及部分中低成本影片中英模傳記片依舊佔有相當大的比重，而「苦情」敘事模式，依然在其中起著極為重要的作用：如以「兩彈一星」元勳鄧稼先為主人公的《鄧稼先》、以石油工人王進喜為主人公的《鐵人》、以北大教授孟二冬為主人公的《孟二冬》、以解放戰爭時期沂蒙山區支援前線的女人們為主人公的《沂蒙六姐妹》、以農學家袁隆平為主人公的《袁隆平》、以支援西部的教師馮志遠為主人公的《馮志遠》、以貴州殘疾青年盧榮康教師為主人公的《水鳳凰》等，但這一系列影片並沒有能夠借建國六十周年的東風，取得良好的口碑及票房。《鐵人》於 5 月初上映，票房寥寥，迅速下檔。在政府大力扶持下，中組部、中宣部、廣電總局及全國總工會等六部委聯合下發了《關於組織觀看電影〈鐵人〉的通知》，影片於 5 月 22 日重新上檔，再次公映，據說將一直延續到「十·一」方才下線。筆者曾在影片再次上映之後欣然往觀，但在網站上查到的放映場次卻寥寥無幾，西單大悅城十層首都劇場下午有一場放映，筆者購票時發現幾乎滿場，但入場之後才發現這是某機關預約的包場，上座率約有一半左右。據院線排片的現狀看來，主創票房過億的理想顯然是不可能實現了。主旋律電影——目

前部分學者更傾向於稱之為「主流電影」──的宣教功能始終無法得到很好的實現，這是必須正視的事實。

在國外，尤其是在好萊塢，主流傳記片的強大宣教功能是不可忽視的。約翰‧福特的《少年林肯》，講述林肯少年時自學成才，利用一本來自於窮人的法律書，為窮人爭取到了一場官司的勝利。影片充滿了極具激情的影像符號，甚至成為符號學影像的經典例證。結尾，林肯，還有他身邊一輛在泥濘中行走的馬車──美國的象徵，一起走向遠方，影像風格質樸而充滿激情，充分實現了「法制」國家的主流宣教功能。

一部分宣教功能過於強大的主流傳記片，甚至能夠為一個國家某個時期的施政綱領推波助瀾，如攝製於19世紀70年代的《巴頓將軍》。其時，美國政府在越南的戰爭陷入僵局，國內反戰浪潮一浪高過一浪，《七月四日誕生》、《前進高棉》等反戰影片取得了觀眾的強烈認同，與此同時，卻出現了不協調但又極其強大的音符：《巴頓將軍》。影片將巴頓塑造成堂‧吉訶德式的、理應死於最後一場戰爭的最後一顆子彈、天生有著強烈詩人氣質和個性的偉大戰士。影片開宗明義，巴頓出場便說：「我將帶領你們去戰鬥！」視角敏銳的知識份子們指出了這部極其成功的影片因其出現的時機不對，甚至成為一部反動的、精緻的、反「反戰」電影，但卻極為隱蔽而巧妙地實現了政府所需要的宣教功能。由此可見，成功的主流電影，幾乎有著翻手為雲覆手為雨的傳播能量。

電影作為21世紀最重要的甚至是唯一的「集體感知對象」，以其強大的傳播功能，進行主流價值觀念的傳播和普及，是不可逃避的事實。西方學者鮑德里亞甚至指出，當前，真實已經不知不覺地消失了，不再是大地產生地圖，而是地圖產生大地──而這起到模型作用的地圖，就是由包括電影在內的強大的傳媒構成的。我國對於電影的傳播宣教功能也一直非常重視，這裏面有著自19世紀30年代左翼電影逐漸興起就形成的歷史傳統，以英模傳記片為重要類

型的主旋律電影，一直沒有放鬆對於主流價值觀念的宣揚和普及。
然而，這種影片類型敘事至今依然多數採取「苦情」敘事模式，手
段陳舊，理念落後，儘管常常是華表、金雞、「五個一」工程獎的
座上客，卻罕有商業價值及到位的傳播效應，電影《孔繁森》是一
部比較成功的主旋律英模傳記片，主創克服了極為艱巨的高原環境
挑戰，並努力在人物的塑造中對高大全的英模人物樣式進行突破，
呈現出一定的人格魅力。一位好萊塢的電影製作人看過影片之後，
卻說：同樣的素材，拿到好萊塢去拍，可以比現在好一百倍。這種
狂言沒有事實作為依據因而無法準確判斷，但從前面所舉的例證來
看，我國主旋律英模傳記片的創作及推廣現狀，確實是非常值得深
思的。本節試圖從英模傳記片慣常採用的「苦情」模式入手，分析
其無法取得良好商業價值及傳播效應的深層原因。嘗試指出主旋律
英模傳記片在 21 世紀所應當面對的創作理念及敘事模式的轉型，
以便其更好和更巧妙地實現主流電影的宣教功能。

2、「苦情」主體轉移是英模傳記片傳播功能缺失的根源所在

被稱為「影戲」的中國早期電影，為了迎合不同層面的觀眾，
不同的製片公司選擇了獨特的道路，如「傳統沿襲派」、「社會改良
派」、「社會批判派」、歐化風格的「上海影戲」等等。這些製片公
司的作品風格有異，卻都少不了一顆「苦情」戲的內核，成功塑造
了一批邊緣和底層人物的群像，並在上個世紀 3、40 年代達到高峰。

苦情戲的核心即「好人蒙冤」，具體可分為「因壞人作惡導致
骨肉相殘家庭離散」的家庭倫理劇，「封建家庭觀念棒打鴛鴦，有
情人難成眷屬」的愛情悲劇，還有「孝婦賢母受盡委屈無私奉獻」
的故事，等等。

在中國早期電影中，「苦情」戲的基調、「對手」的構成，不僅
僅是人性中的「惡」。其時，延續兩千年的封建道德倫理傳統與蘇

醒的人性逐漸背離，但自由的「主體」得不到確立，孤獨的「人」
在風雲變幻的時代中茫然四顧，都在尋找出路，卻往往無路可走。
這種大時代的悲劇色彩，比人性中的「惡」更易成為「苦情」的根
基。因此，我國早期電影的中的「苦情」，施受雙方往往由大時代
和渺小的個體構成，好像在奔騰的火山熔岩前逃竄的小耗子，註定
要被時代的洪流所吞沒。因此，這種「苦」，先天具備強大的命運
悲劇力量：一方面，是初初覺醒和苦欲舒展的新的「個體」不見容
於時代；另一方面，在劇烈變化的時代中固守陳規的「舊人」，難
免抹上蒼涼底色。

　　建國之後，「十七年」電影中塑造的英模形象，帶有奧林匹斯
諸神一樣的奮發活力，一掃早期電影中難以抹去的悲苦。究其根
源，是對一種強大的現代性信念的執著。「現代性的統一思路是一
種對進步觀念的信念，即相信通過與歷史和傳統的徹底決裂，使人
類從愚昧和迷信的枷鎖下獲得解放，從而獲得進步。」[61]

　　這種進步觀念在新中國，由求索時代的不知所措與無所適從的
「苦情」基調，轉變為對一種進步觀念的執著信仰，英雄主義、理
想主義色彩成為「十七年」期間中國電影的主調；但同時，中國建
國前中國電影因當時社會狀況處於新舊共存、多元共生的原生態，
從而塑造出豐富多彩的邊緣及底層受壓迫人物群像，卻因為對這一
「現代性統一思路」的熱烈信仰而從藝術作品中淡出了。當代西方
馬克思主義學者指出，「作為一種革命的信條，馬克思主義不再允
許受害者們進行鬥爭並控訴他們的受壓迫狀況，正是在這一點上它
把自身描繪成元敘事——描繪成現代性自我實現的整體哲學。」[62]
這一體現了「現代性自我實現」的整體哲學消解了中國建國前中國
電影中由受壓迫的邊緣人群構成的「苦情」群像，「苦情」僅僅成

[61] 引自[美]大衛・R・肯尼斯等編，周曉亮等譯《後現代主義與社會研究》
　　【M】重慶：重慶出版集團，第 4 頁，2006
[62] 引自[美]大衛・R・肯尼斯等編，周曉亮等譯《後現代主義與社會研究》【M】
　　重慶：重慶出版集團，第 87 頁，2006

為新舊兩重天相對比、憶苦思甜的黑暗局部，這一局部因新中國的成立而在「豔陽天」高照的「金光大道」上消失無蹤——馬克思主義的「元敘事」，通過驅逐邊緣人物在電影中獲得了實現。

這一「元敘事」功能在新時期以來的主旋律影片中也影響深遠。最明顯的標誌就是：「苦情」的主體，已不是大時代中的渺小個體、社會階層中的邊緣人物，而是轉向主流階層中的英模人物。

3、「苦情」主體轉移的深層原因與精神底色

新時期以來的英模傳記片往往採取「苦情」模式塑造主人公：《孔繁森》一片中，孔繁森的親人病危，女兒趕到拉薩尋找父親，孔繁森聽到噩耗，卻因工作纏身無法回家，但他不幸因車禍去世後，茫茫雪域高原，山河為之蕭瑟；影片《任長霞》，任長霞每天奔波於工作，車禍發生時連晚餐都顧不上吃，就這樣突然離世；影片《焦裕祿》，主人公重病纏身，卻還考慮著工作，不幸病逝之後，黃河古道，萬人送葬……

從這幾部典型的英模傳記片中可以看出，「苦情」之苦，源於英模主人公大公無私、為工作不惜犧牲個人生活的「自苦」，或者積勞成疾而成的「病苦」，而支撐這一類故事的精神底色，是儒家文化的道統——新時期主流英模傳記片回歸到傳統的儒家文化背景上了嗎？筆者以為，答案是肯定的。要說清楚這一精神底色的轉向，還是要回歸到「現代性」的話題。

「現代性」體現在對「一種進步觀念的信念」，體現在「與歷史和傳統的徹底決裂」。中國建國前中國電影的多元化傾向，也即來源於這種種「剪不斷、理還亂」的觀念的支配。新中國成立後的「一元化」傾向暫時使得這種多元文化遁形。新時期到來之後，西方文化思潮大舉進入中國，使 80 年代呈現出「多元化」特徵。西方馬克思主義者也經歷了類似的由一元到多元的轉變過程。

　　新中國成立後，社會主要矛盾是人民日益增長的物資文化需求和落後的生產力之間的矛盾。而當這一矛盾逐漸在解決過程中，溫飽問題不再成為問題、人民受教育程度普遍提高、啟蒙終於完成的時代，主要的矛盾就將轉移成為「個體」與「權力機制」的永恆矛盾。

　　新時期以來，在這種「多元共生」的思潮風生水起的情況下，在主要矛盾開始實現轉型的時期，中國電影經由第四代和第五代導演的共同努力，進入了第三個輝煌期，並引起了世界性的廣泛關注，中國民族電影終於以整體形象出現在世界面前。但遺憾的是，我國新時期以來的主旋律英模傳記片並沒有出現與時代思潮、甚至第四代及第五代導演作品相對應的進步和轉變。

4、「苦情」主體轉移的尷尬境遇

　　拒絕徹底的進步和轉變，而只是在局部進行微調的主旋律英模片，在如下幾個層面遇到了難以逾越的鴻溝，主旋律英模傳記片所採取的「苦情」模式，既是主動的選擇，也是被動的結果：

　　其一，破壞了現代性「統一思路」的後現代多元價值觀念、不斷修正中的現代西方馬克思主義哲學、當前社會的經濟及政治體制改革、資訊時代成長起來的年輕觀眾，使主旋律英模傳記片的一元化核心價值觀念遭遇了挑戰。「大公無私」、「捨己為公」的理想主義價值觀，遭受到了強大的「為什麼」的質疑。「十七年」時期的奧林匹斯山諸神一樣的奮發活力和激情業已消失，對「一種進步觀念」的信仰產生了從理論到實踐的轉變，已經無力提供關於這個「為什麼」的答案。

　　主旋律電影因而轉向在民眾內心深處根植最深的文化基因──儒家道統，於是，以「鞠躬盡瘁、死而後已」、少喊口號多幹實事、公正清廉勇於擔當的儒家人物形象為內核的現代英模人物出

現了。然而，曾被當做「孔家店」打倒的儒家文化是無法與當代英模人物完全實現對接的，首先，儒家文化「官本位」的理念就與當下所倡導的「民本位」的理念相抵觸，如何使得當代主流英模人物既能契合觀眾內心深處的文化基因，又能突破「官本位」的質疑，「苦情」模式的英模傳記片於是應運而生。

這類影片一方面偷換理想主義和儒家文化的概念，一方面以相當低姿態的「苦情」實現與民眾的平等。然而，他們是時代的主流階層，除了少數「感動中國」的鄉村教師和郵遞員，多數是龐大的政府職能部門的成員，因而不具備早期中國「苦情」電影的強大的悲劇力量：他們身後，沒有火山熔岩般的時代洪流驅使他們無路可逃；也不像普通的邊緣民眾在生活的底層苦苦掙扎。因此，這類英模人物之苦，便只能在「自苦」與「病苦」之上大做文章，甚至是在意外死亡之後，被當做典型樹立起來，如車禍死亡的孔繁森、任長霞，病亡的焦裕祿、蔣築英等等。這類影片往往有著悼文的悲情與沉重，在這個娛樂至死的時代，是很難獲得當下觀眾的普遍認同的。

其二、被置換的「苦情」主體缺乏真正的「主體」意識和對個體深層精神層面的探究。在西方，關於「主體」的探討，已經進入到「退隱」和「死亡」的層面，傅科甚至在《詞與物》一書中危言聳聽地說：「人會像畫在海灘上的一張面孔一樣消失」。在我國，知識份子們還在熱烈地探討著與「啟蒙」密切相關的「主體」的概念。那麼，什麼是主體的概念？德國學者彼得‧畢爾格闡釋說：「我們將現代主體定義為：透過自己的特殊性來感知自己作為普遍性的代表。」[63]現代主體的定義，與中國建國後樹立的理想主義人生觀和價值觀有著本質的不同，在「大一統」的年代，人們是通過整齊劃一的「一致性」和一元化觀念來使自己的特殊性融入普遍性之中，

63 引自[德]彼得‧畢爾格《主體的退隱》【M】南京：南京大學出版社，第58頁，2004

那時候，主體實現了真正的「退隱」。然而，在新時期到來，多元文化普及之後，「個體的特殊性」重新成為人們尤其是年輕人熱衷追求的目標，物無美惡，過則為災，過分的個性追求甚至於導致「原子式的個人主義的氾濫」。別爾嘉耶夫說過，「成就個人的絕不是個人主義」──不是這種以自私自利為表現、以物欲追求為動力的原子式的個人主義。但當下現代「主體」的確立，確乎需要透過自身的特殊性來融入普遍性這一進程。因此，傳統主旋律英模傳記片中所宣揚的、只有普遍性沒有特殊性的「大公無私」、「捨己為人」等價值觀，缺乏現代主體意識的確立，無法成為引導者，也不再具有當下的傳播效應。

　　這種忽視主體經驗、重視普遍性的創作理念，也在某種程度上遮罩了對個體深層精神層面的探索，使得高大全式的英模形象不具備真實感人與現代觀眾對接的精神力量。

　　精神分析學說深刻影響了 20 世紀的西方影片創作，尤其在人物傳記片中。探索人物深層次的精神層面，是使一部傳記片具備長久不衰的藝術魅力和真實質感的根源，比如《甘地傳》、《莫札特傳》、《美麗心靈》等影片。2009 年馮小剛的新片《唐山》，也開始探索唐山大地震這一巨大的災難對於個體精神層面的深刻影響。忽略個體特殊性、強調由「一元化」觀念塑造出來的英模普遍性，必然會喪失這一精神層面，就像靈魂失去了它的鏡子。結果便是英模人物的塑造模式呈現出嚴重的單一化傾向：一味鞠躬盡瘁、默默含辛忍苦、近乎清心寡欲。在《任長霞》一片中，任長霞出門前擦口紅的動作，已經算是賦予英模人物的個體欲望的小小巔峰了。如此，通過生硬的禁慾式「苦情」模式換取觀眾的同情而非共鳴，是我國主旋律英模傳記片創作理念陳舊、傳播效果缺失的重要原因。

　　其三，官員形象的「苦情」主體，不符合現代社會的個體／權利機制的實際情況。前面曾經提到，在一個社會的溫飽問題解決之

後，主要矛盾就轉化為「個體」與各種類型的「權力機制」的永恆矛盾。關於這一點，後現代學者傅科有過精彩的論述：「現代的個體同時變成了知識的對象和知識的主體，他不僅『被壓抑』，而且在『科學－訓誡機制』的母體之內被實際地塑造和構成為一個道德／法律／心理學／醫學／性行為的存在物，他『被小心地按照一整套力量和身體的技術製造出來』，並在『一種特定的壓服方式』之內誕生。」傅科「強調現代社會高度分化的性質，以及不依賴於有意識的主體而運作的『異形態』權力機制。」[64]傅科將現代社會命名為一個巨大的「全景敞視式監獄」，個體接受母體訓誡，同時利用專業知識來反觀這個全景敞視式監獄母體的持續運轉，並不斷進行修正，其中也包括政府行政職能。這是非「官本位」的真正的思維方式，從這種思維方式出發，作為 20 世紀以來最重要的「集體感知對象」的電影才能充分實現其傳播及宣教功能。

從這個角度講，在現代社會中，權力機制的成員，應當是被個體反觀的對象，而不是為民請命的封建官僚體系中的「清官」代表。因此，大多數英模傳記片中的官員形象，理應是被反觀、評價和監督的對象，而不應成為高度分化的現代社會的主體代表，否則，難免有運動員充當裁判員的嫌疑，其形象愈「悲苦」，在現代觀眾的心目中便愈失真，人們所期待的當下主流價值觀念的呈現，就愈加困難。

當前，電影製作者們已經深刻意識到「主流價值觀念」的探索和呈現，是主流影片得以存在和發揚光大的最重要的精神內核。在 2008 年由中國國家廣電總局主辦的改革開放三十年電影大型研討會中，「主流電影」和「主流價值觀念」的概念在主會場和各分會場中均被多次提及，成為業界及學術界共同進行探索的重點議題。在 2009 年華夏電影發行公司為建國六十周年大型獻禮片

[64]　引自[美]大衛‧R‧肯尼斯等編，周曉亮等譯《後現代主義與社會研究》【M】
　　　重慶：重慶出版集團，第 47 頁，2006

所舉辦的系列研討會中，英模傳記片如何實現轉型，以便更好與當下觀眾的價值觀念實現對接，促進主流價值觀念的探索和表現，也往往成為核心話題。

這個以全球化為背景的多元價值觀並存的時代，需要電影這一21世紀最重要的「集體感知對象」，深入而持久地進行主流價值觀念的呈現及傳播。自20世紀初以來，我國舊有價值體系和信仰的缺失使人們喪失了對於終極存在的敬畏，價值體系混亂，人們精神訴求得不到滿足。於是塑造英模、先進人物，作為彼時彼地或此時此地學習模仿的對象。這一宣教、訓誡模式，是從「學雷鋒」時代就盛行不衰的。傳統的儒家道統雖然朽敗，但就像在西方，尼采視上帝的死亡為解放、但他也不得不承認上帝死後留下了一個空白一樣，西方人與上帝留下的空白抗爭，我們則面對了儒教退位之後留下的空蕩蕩的神壇。從雷鋒、邱少雲、李素麗、女排，到孔繁森、焦裕祿、鄭培民、任長霞，再到鄧稼先、鐵人、孟二冬、袁隆平……這些英模形象雖然可歌可泣，但其傳播之路總不免尷尬，他們中的多數被塑造成血肉不夠豐滿、靈魂層面不夠深入的幻影——空虛的影像行走在空白的神壇之中，虛空中亦無人喝彩，這種「空對空」進行宣教的困境，確實是需要加以深刻反思，並從創作觀念和敘事模式等層面進行轉型和改進的。

第五節　在地圖上尋找大地
——現實主義創作風格與中等投資現實題材影片的創作困境及觀念轉型

「超過了某一確定的時刻，歷史就不再是真實的了，不知不覺之間，全人類已將真實拋在身後。從那個時刻起，發生的一切事情都不再是真實的了……」

——讓·鮑德里亞

1、現實主義創作風格在當下中國電影銀幕上的困境與艱難呈現

在電影產業化傾向已經無可置疑、不可逆轉的今天，現實主義創作風格變成了一塊沉重的雞肋，如同安哲羅普洛斯所描繪的那些古代文明的「死石」，要想舉起它，讓它穿越輝煌的歷史到達今天，與觀眾相遇，大約得有「力拔山兮氣蓋世」的勇武，和「明修棧道，暗渡陳倉」的智慧才行。一不留神，現實主義風格就變成了泥潭，一個創作者小心翼翼要避開的「泥潭」：被陷入一味苦難的真實細節中，卻無力突圍、無法賦予主人公以真實人性的還原、明確的價值觀念和最高的精神本質。

觀眾，坐在漆黑的電影院裏，關注夢想和奇觀，「夢，是唯一的現實」——這是電影人無法逃避的現實；然而，電影史上，新現實主義電影創造過前所未有的輝煌，也是無法否認的歷史。「夢想、奇觀」，還是「現實」？這是一個問題，對於年輕一代的電影人，則是個關乎「生存，還是死亡」的問題。

更何況，這是「娛樂至死」的時代，想要現實主義嗎？「推開窗戶向外看就是了」，持這種觀點的電影大師是希區柯克，而強烈贊同他這一觀點的知名導演，就有把故事講得登峰造極的導演李安。

自第五代導演初出茅廬以來，電影對文學形成了很強的依賴，電影蕭條，歸因於文學不景氣的說法，一段時間也是甚囂塵上。目前，文學界打起了反對「文學盒飯時代」的旗幟，大約是受了德國漢學家顧賓「中國當代文學是一堆垃圾」的刺激。這言辭激烈的評論認為，當下文學界流行的「底層寫作」和「經驗寫作」，最初的動機固然是為了貼近生活、表現生活，然而，卻逐漸轉化成為一劑速成的「成功學配方」。「底層」逐漸跟礦難、打工仔打工妹、吸毒、搖滾、性交易畫上了等號，甚至造成了這樣的簡單聯想：「底層寫作」就是現實主義。

電影也沒能擺脫這一劑「成功學配方」的誘惑，不可否認，拍攝底層生活、邊緣人物的努力，離不開一定的人文關注。然而，當頻繁出現在銀幕上的「底層」和「邊緣」逐漸被模式化和概念化之後，具有諷刺意義的是，「底層」、「邊緣」就轉變成為「奇觀」，轉變成為與真實的現實關注和人文關懷所對立的內容了。

這一類以「底層」、「邊緣」人物為主人公的影片有的甚至放棄了結構，呈現出簡單堆砌素材的傾向：將主人公所面臨的苦難以火車車廂的方式一截截的拼貼起來，而作為動力的火車頭，就是無望和悲苦。力圖貼近現實生活而進行的「底層拍攝」，反而使它的主人公喪失了從「底層」突圍的希望和動力，這不能不說是一種悲哀。

在現實主義文學傳統深厚的俄羅斯，被諷刺為「古老善良的現實主義」在上個世紀 90 年代又掀起了一輪新的大討論，「新現實主義」這一老概念又被提及，然而卻產生了截然不同的闡述，一派認為，新現實主義與後現代主義不同的是，前者相信最高精神本質的存在；同時，卻有一些年輕作者認為，只要以白描寫法如實描繪骯髒的現實生活，就是新現實主義；「正統派」守護「崇高」的精神價值——東正教；「移變現實主義」呼籲在理性的自省中還原真實的人性，使文本展開成為一個整體的「多層次隱喻」。

從俄羅斯文學界的大討論中我們可以注意到，以接近自然主義的白描手法如實描繪現實生活，甚至摒棄虛構，這一類似「紀錄劇情片」的手法，只是新現實主義創作風格中部分年輕作者所堅持的一個稍顯極端的傾向。而關於最高精神本質（不一定是宗教）和真實人性的探討，是現實主義創作風格在當前所承載的重要使命，然而，這一使命，在我國文學和電影界以「底層寫作」和「經驗寫作」為代表的、呼籲貼近生活的創作傾向中，卻常常是「缺席」和「不在場」的。

關於這種「缺席」，劇作家過士行做過幽默的闡述，他說：「當你擁有了寫戲的素材時，等待的是一種精神的介入。沒有這個精

神，那些素材只不過是一個具備一半生命條件的卵子。只有精神的精子可以啟動它，讓它成長為一個活的生命。不幸的是，受過精的雞蛋和沒受過精的雞蛋肉眼很難分辨。我們的文學戲劇創作中、電影創作中，充斥著這些沒受過精的雞蛋。我們的文藝理論家和批評家，認為都是雞蛋，都可以成長為活的雞。觀眾與讀者更是等不及雞，他們認為雞蛋已經夠了。但是到了世界孵化場以後這些雞蛋露了餡，因為它們不可能成長為生命。」[65]

賦予素材生命，從苦難現實中突圍，在真實的細節中承載最高精神本質的探索和追尋，同時，適度稀釋「紀錄劇情片」的風格化特徵，把結構與故事還給有現實關注傾向的電影，並使這類影片逐步納入主流電影工業，是使「雞蛋」變成「雞」的重要因素。

近兩年國產電影出現了幾部以現實關注為特徵的作品，如李揚《盲井》、《盲山》、賈樟柯《三峽好人》、戚健《天狗》、曹保平《光榮的憤怒》、蔡尚君《紅色康拜因》、俞鍾《香巴拉信使》、李玉《蘋果》、馬儷文《我叫劉躍進》等等，各自嘗試從不同角度探索現實關注影片的創作。其中，李揚的《盲井》與《盲山》，儘管是同一位導演的虛構電影作品、並且同是「盲」字頭系列，但卻呈現出不同的創作風格，與「現實主義」大論爭中的兩種主要觀點密切相關。

《盲井》是觀眾不能忽略的作品，是近期中國有現實關注傾向的電影代表作，儘管這裏面也有「底層拍攝」的慣用素材：礦難、妓女、打工仔等等，但這些素材，不作為「奇觀」展現，相反，它被創作者賦予了「精神介入」，在這一切死亡、醜陋、犯罪、冷漠的背後，滋生的卻是「被還原的人性」。李易祥飾演的假礦工跟自己的同夥拐騙打工仔，將他們騙到井下殺死，再作為親屬騙取撫恤金。他們盜亦有道，殺人之前，總給被害者一頓飽飯，騙來的錢財總是第一時間寄回家裏，供養妻兒，關心孩子的學習成績，甚至心

[65] 引自《「今天的喜劇要有點黑色」──九問過士行》北京日報文化副刊・熱風版 2007 年 6 月 4 號

疼浪費在妓女身上的錢。這樣規範而有規律的兇手生涯，因為一個傻乎乎的少年成為他們的下一個目標，而被徹底打亂了。少年感動了李易祥，他將自己和同夥毀滅在井下。影片最後一個鏡頭，是少年回頭望向火葬場冒出的青煙，那一瞬間，所有的罪惡以死亡和懺悔為代價，隨風飄散。

影片正如現實主義大論爭中所倡導的，在理性的自省中還原了真實的人性。主人公們第一次的人性還原，是在骯髒的殺手生涯中，就展現出作為人的一面，為人父人夫，他們盡職盡責，兇手還原為人。而在第二次更為深入的人性爆發中，他們以死亡為代價，最大程度滌清了自己的罪，賦予人性崇高的希望：懺悔和覺悟。

《盲井》，於是成長為「生命」。

遺憾的是，在導演的下一部「盲」字頭系列《盲山》中，這種「精神介入」消失了，影片以紀錄劇情片的風格，簡單化處理的結構，拍攝一位被拐賣的女大學生，如何屢次逃亡而不果；如何跟村裏唯一的秀才發生了感情，被族人發現，秀才於是被趕出了村莊；最後，靠著一個小孩子的幫忙，總算與父親和公安機關聯繫上，公安冒著風險將她營救出村，她的孩子卻永遠留在那塊她所痛恨的土地上了。電影沒有留下任何回味，影片所表現的內容，一部紀錄片、或者一期「法制進行時」之類的電視欄目也能實現，甚至實現得更好。

影片完全趨向摒棄虛構、簡單記錄的那一派「新現實主義」創作傾向，《盲井》中的想像力、真實人性的還原和探討、超越於真實細節之上的震撼力統統消失了。

《盲井》揭示了人性的盲點，當主人公意識到這個盲點的時候，真實的人性便超越於環境和生活而迸發；《盲山》，卻致力於揭示一個法制盲點，一個社會學問題，固然有它法律和社會意義，銀幕的魅力和虛構的意義卻因此陷入了盲點和誤區。

有現實關注的創作傾向，也同時呈現出一定的風格化特徵，這方面做到極致的，是賈樟柯的《三峽好人》。筆者在世紀金源的星

美電影院看《三峽好人》的時候，能坐一百多人的影院，坐了 13 個人，看到中間，走了兩個，剩下十一個。

影片放棄了「故事」的結構，卻擁有了風格化的節奏。在導演拍攝了相同題材紀錄片的同時，令《三峽好人》依然具備存在意義的，是影片賦予主人公的詩意，片中有些畫面，有凝固般的絢麗美感：妻子尋夫的焦渴動作、夫妻重逢的悄然共舞、火箭般升起的紀念碑、如血殘陽中死去的小馬哥安然睡臥的花被子……

影片甚至有著奇特的靜穆，賦予簡單的動作以強大的儀式感，比如，妻子到工廠中整理丈夫留下的東西，櫃子終於打開了，裏面是茶、杯子、手套……足以表現一個人在這個環境裏的曾經存在。這個漸漸推上的鏡頭，賈樟柯有了自己的大師般的節奏。影片的英文名稱就叫「靜物」：影片中的人，都是以三峽廢墟作為背景的靜物。有些電影註定孤獨，《三峽好人》也同樣如此，可令創作者感到安慰的是，安哲魯普洛斯的電影創造觀眾，本片在這一點上也有共同之處：那一天世紀金源星美電影院的十一位觀眾，便是證明。

呈現出較為明顯的風格化特徵的影片，還有蔡尚君導演的《紅色康拜因》。影片用充滿詩意的畫面表現了主人公們由鄉村到都市的「流動」：紅色康拜因收割機所到之地，是藍藍的天空、金黃的麥田、青色霧靄籠罩的遠山，這一路，也是留守孩子從「弒父」到理解、甚至成為父親的必經之路。父親進城打工，一去沒有音信，母親因病自殺，兒子在怨毒的心情中，註銷了父親的戶口。父親懷著對兒子的內疚和對死去同伴的負罪感，放棄了自己的二次婚姻，卻依舊得不到兒子的諒解。直到兒子進城、一去無消息、回來拿走了父親所有的錢，父親與兒子才終於彼此認同……父親充滿道德力量的自我犧牲並不能感動兒子，使他們彼此理解的，是在這條進城的道路上所感受到的同樣掙扎而無奈的邊緣狀態。

影片對處於流動中的邊緣人群的深切關注，也是義大利新現實主義電影的重要特徵。安東尼奧尼曾經探討過這類影片中的主人

公：「他比較了文藝復興時代的人與科技革命時代的人，從中得出結論，認為前者生活在可以被其理解的素樸事物的宇宙中，在『不可悉數的創造』中感到無限歡樂，後者卻由於科學的進步而被拋入『陌生的』宇宙。他需要重新修正自己的一切表像。在『萬物飄忽不定』的時候，繼續在陳舊的道德神話的支配下討生活。」[66]對於影片中的主人公而言，時代的巨變，而且不僅僅是「科學的進步」導致的巨變，還有信仰以及傳統倫理道德的崩潰，鄉村生活所寓示的傳統家園的缺失，甚至象徵著傳統力量的「父母」的不在場，這一切使得主人公所身處的世界不再是可以理解的「素樸事物的宇宙」，而是陌生的、萬物飄忽不定的宇宙。主人公們不得不修正、改變自己的一切表像，努力去在陌生的世界中討生活。父親、母親的不在場，是這類影片中的主人公常常必須面對的現實，不在場的父母是這個激烈變化的時代中消失的「權威」的象徵，他們的缺席，留下了破碎的道德判斷和殘缺的價值觀念。

　　《盲井》中，王寶強飾演的角色，同樣也是失去了父親的失學少年，他的父親可能被李易祥飾演的兇手所害，少年卻待他有如「父親」，正是這一點使這位「父親」受到了強烈的良心譴責，也使影片結尾的少年無限悵惘：他的兩個「父親」都死去了，生身父親死於對這陌生世界的「無知」，而第二個「父親」卻死於痛苦的精神自覺和「有知」。「無知」和「有知」的父親都沒有能力建構一個完整的世界，他們所容身的地帶，是一個灰色的邊緣領域。

　　《紅色康拜因》中的父子關係，很容易令人聯想到俄羅斯電影《回歸》，不同的是，《回歸》中有著大量充滿詩意隱喻風格的場景，比如受難耶穌一樣躺在家中床上、突然回歸的父親，深海中的沉船所喻示的前蘇聯政體的沉沒，孩子們「弒父」的絕望與恐懼，在這充滿隱喻的場景、畫面與情節中，影片揭示了前蘇聯解體之後、俄羅斯缺失的精神之父和混亂的道德判斷與信仰，這種創作方法，恰

[66] 轉引自《電影哲學概說》[蘇]葉・魏茨曼著，第78頁，中國電影出版社　1992

與俄羅斯現實主義大論爭中「移變現實主義」流派所推崇的「多層次隱喻」有相似之處。

　　強大的詩意和隱喻的力量，在我國當前有現實關注傾向的電影作品中，還是較為罕見的。《三峽好人》的局部細節、《紅色康拜因》的影像風格具備了一定的風格化特徵，然而，能達到「移變現實主義」所追求的效果，使整部作品展開成為一個統一的、多層次的隱喻，還有一定的距離。

　　為了與工業化奇觀相對抗，秉承現實關注姿態的影片也應當努力營造個性化風格和奇觀影像。曹保平的影片《光榮的憤怒》，以癲狂喜劇風格、神經質的表演、大廣角鏡頭拍攝的變形畫面，表現一個窩囊村支書的沖冠一怒。影片的宣傳詞是「比石頭更瘋狂」，雖然二者較少可比性，但在努力使影片具備癲狂喜劇風格這一點上，創作者們的確是做出了努力。不過，影片的癲狂風格主要是通過男主人公神經質的表演來體現，大廣角鏡頭形成的視覺畸變看久了也使觀眾有一定的視覺疲勞。影片對男主人公冒險推翻村中惡霸的動機表現不夠，使得這一次正義的舉動好像一次魯莽的宮廷政變，在政變失敗的瞬間，公安的介入使惡霸們意外落網，窩囊支書終於掌握了村中大權，開始了廉潔的執政生涯。這個結尾略顯突兀，不夠自然。同類影片還有《天狗》，也是在護林員天狗與村中惡霸抗爭的最後關頭，來自政府的最後一分鐘營救解決了危機。這兩部影片的共同問題，都是危機的解決形成了另外一種簡單化和模式化的傾向，反而不夠可信，因而削弱了影片的個性化風格與故事建構。

　　這類影片，徘徊在主流電影和主旋律電影的結合部，一方面努力迎合主流電影工業的敘事模式、視聽風格，一方面，不能完全擺脫主旋律電影的簡單化模式化處理。

　　需要強調的是，秉承現實主義風格的影片，常常採取對邊緣人群生存狀態的深切關注作為切入點，但這並不意味著這類影片是非

主流影片，真正成熟的電影工業，甚至會採取大明星、非低成本運作的方式拍攝根據真實社會事件改編的影片，比如好萊塢拍攝的《被告》、《永不妥協》、《如果牆壁會說話》等等，影片的拍攝和放映甚至能夠影響到法律的修訂，比如《如果牆壁會說話》中所探討的女性墮胎權利。前面已經提到，著名的學者傅科曾經把當今的社會比喻成「全景敞視監獄」，人就是在其中接受訓誡並能適應現實生活的個體，從這一角度出發，當今世界的政治任務和主要矛盾，就不以形成一個革命運動為目的，而是由在這社會的「母體」中接受「科學－訓誡」的個體，以局部鬥爭的顧問的形式，通過鬥爭幫助完善我們生活在其中的那個「全景敞視式監獄」，這所監獄，以複雜的、無處不在的觀察、窺視、訓誡和控制的能力企圖維護社會的和平與公正，然而和平與公正的獲得，也取決於在其中接受訓誡的個體的反觀和鬥爭。新的社會條件產生了新的電影類型人物：除了企圖「越獄」並在影片中接受想像性懲罰的「強盜」，還有接受訓誡並反過來監視「母體」公正與合理性的專業顧問，對照「母體」訓誡的類型：道德／法律／心理學／醫學／性行為等，出現了記者、律師、心理學家、醫生、偵探、員警等人物類型。

　　有現實關注傾向的電影登堂入室、進入主流電影工業，在製作方面更上層樓、以便更好實現其使命：反觀我們生活於其中的社會「母體」的公正與合理性，進行局部的鬥爭，提出問題，完善「母體」，還有待於創作觀念和體制的雙重進步。

2、現實主義創作風格的哲學困境

　　毋庸置疑，現實題材作品植根於現實的沃土。法國文學史家愛彌爾‧法蓋說過：「現實主義是明確地冷靜地觀察人間的事件，再明確地冷靜地將它描寫出來的藝術主張。」然而，這一「現實的人間」所居處的「土地」正在遭到顛覆，在沃卓夫兄弟驚世駭俗的影

片《黑客帝國》中，他們向讓·鮑德里亞致敬——劇中人孟菲斯對尼奧說：「你一直生活在鮑德里亞的圖景中，在地圖裏，而非大地上。」

這一宣言不但宣告了尼奧對世界固有認知的破碎，似乎也宣告了現實主義無可避免的式微：倘若人類腳下的大地並非真實存在，地圖先於大地。那麼，現實主義賴以生存的基礎、秉承現實主義創作風格的作者們明確冷靜觀察的世界還是否存在？存在的話又是在哪裡呢？——地圖中？還是大地上？

大地正在「知識恐怖主義者」鮑德里亞等後現代學者的頭腦中消亡，鮑德里亞以後現代先知的形象，描繪了目的性消失、起源被遺忘、仿真先行於現實並產生了現實的未來圖景，他說：「今天，整個制度都在不確定性中搖擺，一切現實都被符號類比的超現實所吞噬。如今控制社會生活的不再是現實原則，而是模擬原則。目的性已經消失，我們現在是由種種模型塑造出來的。不再有意識形態這樣的事物；只有仿像。」[67]他還進一步解釋說：「模擬不再是對一個地域的模擬，不再是對某種指涉物或本質的模擬，它是沒有原本或現實的一個現實物之模型的產物：亦即超現實。不再是地域先於地圖，也不再是地域維繫著地圖。今後，則是地圖先於地域，仿像在先，是地圖產生了地域……今天，模擬者極力要使得某個現實物或一切現實物都與其類比的模式一致。」[68]為了證明自己的觀點，鮑德里亞在海灣戰爭期間拋出驚世駭俗之語：「海灣戰爭並未發生！」發生的一切只是虛構和想像，由大眾傳媒仿真、軍事演習言論構成。

世界之輪正在顛倒，模擬原則控制社會生活，地圖產生了大地，仿真先於現實，正如古代印度教的描繪：所謂現實世界是一棵

[67] Mark Poster, Jean Baudrillard: Selected Writings, Stanford: Stanford University Press, 1988, p.120.
[68] Mark Poster, Jean Baudrillard: Selected Writings, Stanford: Stanford University Press, 1988, p.166

倒立的樹！它是真實世界的倒影，我們自以為的真實只是虛幻……
不管印度教的寓言或知識恐怖主義者鮑德里亞所描繪的是否正在
成為人們逐漸認知的現實，但他的理論已經改變了現代電影的創作
觀念，卻毋庸置疑。《楚門的世界》、《黑客帝國》、《西蒙妮》……
這些影片中的仿真世界或者虛擬偶像已經將影片的根基置於虛擬
的地圖之上。植根於大地的現實主義創作傾向當然還會存在，但
是，「真實的世界已變成實際的形象，純粹的形象已轉換成實際的
存在──可感知的碎片」[69]，影像「奇觀」的積聚日益構成人們日
常生活的現代社會，海德格甚至稱這一過程為「現代之本質」──
在「大地」必須與「地圖」爭奪存在空間的荒誕情境下，在《黑客
帝國》、《楚門的世界》以及奇觀魔幻大片已經極大衝擊了國內電影
觀眾視聽思維的情況下，國產現實題材作品的創作，再也無法僅僅
憑藉傳統的現實主義創作手段或「新現實主義」手法博取自己的一
席之地，儘管無論投資規模還是影像質感，現實題材影片均無力與
魔幻影片的奇觀質感相抗衡，但適當採取類型化創作手段，應用較
為新穎的創作理念，與現代社會觀眾的觀影期待實現對接，營造不
需大製作但一樣具備文化衝擊力的文化奇觀，從「地圖」中突圍，
尋找逐漸消失的「大地」落地生根，是中等投資現實題材影片創作
必須面對的挑戰。否則，現實題材影片的創作，恐將難免成為雞肋
的尷尬命運。

3、近年國產中等投資現實題材影片創作的困境

　　在近幾年的電影市場中，中等投資現實題材影片的創作，從數
量上看並不算少，以 2008 年第十五屆北京大學生電影節的參賽片

[69] 引自《奇觀社會》[法]居伊・德波，第 11 頁，紐約，1995 年版。轉引自《凝
　　視的快感・電影文本的精神分析》克利斯蒂安・麥茨等著，第 11 頁，中國
　　人民大學出版社　2005

為例，就有《耳朵大有福》、《左右》、《尼瑪家的女人們》、《長調》、《公園》、《突發事件》、《買買提的 2008》、《紅色康拜因》、《江北好人》等等。近期公映的顧長衛「時代三部曲」第二部《立春》，其近乎寫意的現實風格，與《孔雀》一脈相承，《立春》投資據稱2000 萬，對於國產文藝片而言，成本不算低，但與「重磅炸彈式」式的大製作影片無法相提並論，仍在本文所探討的中等投資影片範疇之內。

儘管產量不低，但中等投資現實題材影片在市場上經受得住考驗的卻寥寥無幾：《紅色康拜因》導演蔡尚君在回答記者「《紅色康拜因》如何與大片競爭」的時候說：沒有什麼競爭力，人家是大門大戶的。不過楊白勞說得好，咱沒錢，弄根紅頭繩也能過年。柏林獲獎歸來的《左右》，上映首週末，票房在同期上映的國產片內排名第三，但全國票房僅為 60 萬元，而同期排名第一的《見龍卸甲》當週票房是 2800 萬元；口碑極佳的《立春》4 月 11 日上映後，首週末的北京票房還不足 20 萬元。在 2007 年內地的票房排行榜上，票房前十名沒有一部中等投資現實題材的影片，見下表：

2007 年 1 月 1 日－2008 年 1 月 1 日國產電影票房排行榜

單位：RMB

排名	電影	上映日期	出品公司	發行公司	年度總票房
1	《投名狀》	07.12.13	中影	中影／保利博納	192.000.000
2	《集結號》	07.12.20	華誼兄弟	華誼兄弟	180.000.000
3	《色・戒》	07.11.01	上影／安樂	中影	137.000.000
4	《門徒》	07.02.14	中影／保利博納	中影／保利博納	65.000.000
5	《命運呼叫轉移》	07.11.30	中影／中國移動	中影	37.500.000
6	《不能說的秘密》	0707.31	傑倫傳播	保利博納	37.000.000
7	《導火線》	07.08.03	保利／光線	保利博納	35.000.000

8	《男兒本色》	07.07.19	環宇娛樂	保利博納	33.500.000
9	《兄弟之生死同盟》	07.08.03	映藝／保利博納	華夏	32.000.000
10	《鐵三角》	07.10.03	博納／銀河映射	博納／光線	29.000.000

　　2007 年國慶期間上映的影片，數量和類型有一定突破，既有進口商業動作片《誤入歧途》、喜劇《醜女大翻身》，也有港產片《鐵三角》，還有國產片《突發事件》、《青藏線》、《八月一日》等。其中，現實題材影片只有一部《突發事件》，這部以「老百姓的事兒比天大」為創作動機的影片，表現政府部門及時應對群體性事件的過程，卻沒能獲得觀眾多少共鳴。從市場角度來看，在當前的電影產業格局中，現實題材電影創作處於相對尷尬的地位，產量並未累積出票房價值，甚至也沒能累積出堪與產量相匹敵的口碑。另一方面，影院經理、發行方又在呼籲除了低成本和大製作之外的電影工業中堅力量——中等投資的類型電影，以便將國產電影工業從兩頭大中間小畸形的「啞鈴」結構，改變為兩頭小中間大健康型的「紡錘」。由於國產大製作影片票房獨秀，從票房角度看，「啞鈴」也被描繪為「金字塔」結構。這一轉型是國產電影工業所面臨的巨大挑戰，而突破口，或許就是中等投資現實題材影片創作理念的成功轉型與突圍。

　　或許有人對現實題材影片的突圍感到悲觀，但即便現實真如鮑德里亞的描繪，「仿像」充斥、「奇觀」堆砌，現實題材影片也並非沒有立足之地、以至於完全無法獲得票房競爭力。近十年全球投資回報率最高的幾部影片中，有兩部影片非常值得關注：即李安的《喜宴》與湯姆・漢克斯監製的《我的盛大希臘婚禮》。《喜宴》投資 100 萬美金，票房 3000 萬美金，幾乎是當年全球票房回報率最高的作品；投資僅 500 萬美元的美國獨立電影《我的盛大希臘婚禮》，在五一勞動節週末的票房就達到了 8260 萬美元，影片一直放到第二年 4 月，票房總計高達 2 億 4140 萬美金。這兩部低成本影

片均表現現實生活，卻因不約而同採取了「婚宴」作為文化奇觀展現，並極為出色地表現了不同種族、不同地域或兩代人之間的文化衝突，實現了主流價值觀念的修正與認同，因而取得了驚人的票房成績和口碑，由此可見，現實不是不可以表現，「大地」並非無法重現，關鍵，是影片的創作者使用什麼樣的創作觀念以及視聽手段，來包裝這五味雜陳的現實生活。

4、現實題材影片創作理念的突圍：類型化與文化奇觀構建

分析獲得奇跡般成功的《喜宴》與《我的盛大希臘婚禮》可以發現，類型化與文化奇觀建構，是影片獲得成功的重要因素。

李安那場熱鬧繁華的「喜宴」，寄託了李安個人對中國人「五千年性壓抑」的深刻感受與戲嘲，以及對於「傳宗接代」這一「神聖」義務的反思。瞭解與妥協，構成了影片主流價值觀念的修正，父親「來到、傾聽、觀察」，終於發現兒子同性戀與兒媳意外懷孕的事實，為了傳宗接代，老人嘗試瞭解，並在影片結尾過機場安檢的時候，高高舉起雙手，做出了妥協和投降的姿勢。「父與子」這一對中國傳統社會最親密的對立關係，在《喜宴》中，終於找到了一個理想地帶：那是一個頗不完美、甚至呈現為灰色的地帶，但卻有著金色的妥協。《喜宴》出色的運用了傳統中國的文化奇觀，並對傳統中國主流價值觀念做了與時俱進的修正，因此，影片獲得了世界範圍的成功。

《我的盛大希臘婚禮》與《喜宴》異曲同工，希臘移民的女兒要出嫁，希臘人熱烈繁華的喜宴和茴香酒讓古板的親家大驚失色，父親津津樂道於為一切單詞找到希臘文詞根，並把希臘著名的兩種柱式和雕像都搜羅到自己的家裏。女兒為此困窘，然而卻在磕磕碰碰的交流和豪華的婚禮中，同時感受到希臘文化無可奈何的衰敗和這文化中蘊含的生生不息的熱情與活力，最終獲得自身的身份認同。

　　兩部影片均採用「婚宴」作為文化奇觀，並深刻表現文化的衝突與妥協。文化奇觀的建構勢必同時涵蓋時間與空間，表現主人公經歷久遠時間、由集體記憶構成的精神世界，在現實空間中所感受到的錯位與痛苦，而不是僅僅展現數字特技製作出來的奇觀視覺效果。上述兩部影片均繪製了一副現實的圖景，但這現實並不僅僅由希臘、中國、美國等等地域構成，最為可貴的是蘊含了時間的元素：數千年文化構成的根深蒂固的傳統在影片構建的現實世界中呈現，與主人公的內心世界產生強大的糾結，「人」的彷徨與選擇、「人」的痛苦與解脫因而成為這奇觀中最為重要的一部分，它體現著「個體」的價值，以及由這個體選擇呈現出的主流價值觀念的修正與變遷。

　　對類型化的理解，除了穩定且動力強大的敘事模式、獨特的空間表現、類型化主人公等，還有類型電影所表現的主流價值觀念以及虛幻縫合當前社會文化矛盾的隱蔽宣教功能。主流價值觀念始終處於變遷的過程中，2000 多年前，呂底亞國王問來自希臘的梭倫：誰是這世界上最幸福的人？梭倫說，是雅典的泰盧斯，他生育了一群健壯的兒孫，並捐軀沙場，泰盧斯的一生是幸福和完美的。這就是希臘黃金時代、體現著愛琴海精神的主流價值觀念：個人的自豪感、旺盛的生命力、靈慧的心智。但毫無疑問，生育、在戰鬥中死亡，再也不可能是當前希臘社會或者美國希臘移民的主流價值觀念。相反，《婚禮》的女主人公甚至因父親過度的文化自豪感而感到羞愧。兩部表現「喜宴」的影片，均以主人公面對文化衝突表現出的妥協和自我的身份認同作為對傳統主流價值觀念的修正。

　　那麼，什麼是當前中國的主流價值觀念？近兩年，學者們一度熱議中國需要什麼樣的文藝復興，劉軍甯等學者認為，可借助文藝達至國人對「個人尊嚴」的覺醒；而秋風卻認為，「中國『放縱的、原子式的和物質主義的個人』及其文藝已經過剩，因此無需『文藝復興』，相反，倒是需要一場『讓個人學會與他人共同生活』的社

會復興與道德重建運動，以形成保護個人尊嚴的『元規則』。」[70]學者們各執一端，然而，在文藝復興所需要借助的資訊時代乃至將來夢幻時代最重要的「文藝作品」──國產電影中，筆者卻罕見「個人尊嚴」的覺醒、或者「社會復興與道德重建運動」的標誌性主流價值觀念的形成。大製作影片《集結號》的吹響，似乎預示著戰場上那些無名士兵「個人尊嚴」的覺醒，但影片究屬鳳毛麟角之作。中等投資現實題材作品，傳達的正應當是當前中國社會不斷修正中的主流價值觀念，表現資訊時代多民族國家的文化衝突與奇觀建構，並通過電影虛幻縫合當前社會文化矛盾，實現電影的隱蔽宣教功能。但從目前這類影片的現狀來看，實現的情況卻並不是很理想。

近兩年少數民族題材影片呈現出比較好的質量，但《圖雅的婚事》中表現的文化衝突更像是漢族的而非蒙古族，經過瞭解，筆者發現，這個故事的原型果然發生在西北一帶的漢族社會中，因此，儘管影片敘事十分流暢，但把矛盾衝突並痛苦妥協的主人公放在了錯誤的空間裏，因此未能成功實現文化奇觀的建構與主流價值觀念的修正。

《尼瑪家的女人們》具備比較好的視覺質感，故事擁有出色的喜劇點，但未能如《喜宴》或《婚禮》得到充分的開掘；女兒們的掙扎、痛苦與謊言本是十分具有情節張力的，但結尾這一切都被老阿媽的博大蒙古胸懷所包容，衝突因此削弱了很多，主流價值觀念的修正這一重要任務，卻被老阿媽強大質樸的傳統的內心境界稀釋、回避了。由莽莽蒼蒼的大草原所象徵的蒙古胸懷、「天地有大美而不言」的境界，卻在電影中成為解決問題的簡單化途徑。

這一問題在《長調》一片中尤其明顯：長調女歌唱家與丈夫進城發展，丈夫懷念家鄉，因車禍意外喪生，女主人公因而失聲，她的選擇是逃離城市，回到了草原。影片儘管有一定詩意，價值觀念卻呈現簡單化傾向：在草原與城市的對立中，城市是使來自草原的

[70] 引自《「個人」的精神成熟與「中國文藝復興」》李靜，《南方週末》2007年1月25日

人們迷失的環境，並成為被批判和譴責的對象。這種處理，令筆者想起上個世紀 2、30 年代的中國默片，在那些默片中，城市光怪陸離，鄉村質樸傳統，形成鮮明對比。但近一個世紀已經過去，資訊時代早已到來，甚至被未來學家預言為即將結束，夢幻社會即將取而代之，而在 21 世紀的中國電影中，城市依然呈現為工業社會時代的異物，草原與自然輕易可將城市這一異物驅逐，這種相對滯後的價值觀念，就令筆者不太容易接受和苟同了。

　　類型化和文化奇觀建構較為出色的少數民族現實題材作品，是《買買提的 2008》，影片主旋律化的片名可能影響其上座率，但影片相對出色的完成了文化奇觀的建構：在新疆沙漠化嚴重的沙尾村，家家都熱愛踢球，孩子們個個擁有國際巨星的外號。不會踢球的買買提被發配到此，騙孩子們說，如果能夠贏得地區比賽，就能獲邀進北京去看奧運會。村長也希望借此一戰，喚起村民們曾有的熱情和凝聚力，打井挽救家園。影片投資僅 300 萬，敘事緊湊，乾涸河床上的球場、胡楊樹、穿手工縫製運動服的孩子們、球場激烈爭奪的流暢表現、村民們由此獲得的身份認同和族群凝聚力，都使影片具備了典型的主流電影特徵，這一特徵大大區別於國產主旋律電影敘事的簡單化和模式化，在當前處於稀缺狀態的國產中等投資現實題材主流電影建構中樹起了一面旗幟。

　　顧長衛的「時代三部曲」第二部《立春》，如同巴贊對電影的描繪：「為逝去的時光塗上香料」。影片雖回味悠長，但依然有其缺憾，具體體現為影片在類型化道路上的不徹底，因而選擇了並不具備強大張力的三段式結構：三段故事中，與年輕畫家的愛情尚算真實；與舞蹈家故事可以成為絕唱，舞蹈家在監獄中表演的芭蕾舞可令觀眾潸然下淚；但對小歌手的幫助就有點不知所云。蔣雯麗扮演的女主人公，分明可以成為美國影片《喜劇之王》中的人物，她已經具備了「喜劇之王」的基礎：令人難忘的戲劇化誇張造形以及渴望成名的強烈慾望。剩下的，就是為了這人性真實的慾望所進

行的選擇了。「喜劇之王」的選擇是綁架喜劇大師，替他登場，將自己的悲慘人生和綁架行動如實道來──觀眾們笑得前仰後合，他們把真相當作喜劇。演戲的和看戲的都像古羅馬皇帝奧古斯都，這位開國皇帝留給人間的最後一句話是：「我的喜劇演得怎麼樣？」但現實主義創作理念使顧長衛沒有選擇偉大的喜劇，他選擇不讓他出色的女主角進一步爆發行動力、使其真實的欲望到達巔峰──女主角的行動止於與畫家的一夜情。其後，她變成了觀眾，而不是主角，她看舞蹈家的悲劇，幫助小歌唱家避免悲劇，收養女兒，在夢想中唱歌。《立春》的女主人公，因而被拒絕在強大的、有行動力的、慾望真實的、類型化的主人公形象之外，她回歸到一個普通的有過夢想於今安於現實的女性。這種選擇具備真實的人生況味，電影卻因此止步於生活，無法如同《喜劇之王》之類影片，賦予生活以巨大的反諷，甚至對中產階級主流價值觀念提出了質疑型的修正。

現實題材類型電影的一個重要功能，如同傅科的描繪，是通過對當前社會文化矛盾的虛幻縫合，輔助實現當代知識份子的使命：當代知識份子不再以暴力推翻一個政府為己任，而是為政府提供專家諮詢，縫補秩序缺口。傅科把當代社會描繪為「全景敞視式監獄」，它對其中生活的現代人實行訓誡，使其適應這「全景敞視式監獄」內的生活，以被訓誡成功的醫生、律師、教師、記者、法官、員警等等專業身份生存，反過來，這些被訓誡者有責任監督這座監獄的正常運轉。而現實題材的類型電影，有相當一部分就是以被訓誡者的身份監督這所「全景敞視式監獄」，有時甚至以大製作形式出現，一部影片的放映甚至會影響法律的修訂。這類影片以成熟的類型化主人公為標誌，他們往往以經受過完美訓誡的成熟的醫生、法官、律師、偵探等專業身份出現，實現對社會秩序的反觀和監督，在影片中虛幻縫合秩序的缺口，為生活於其中的民眾樹立信心和安全感。近期的《突發事件》有這類影片的部分元素：表現對國內群

體性事件的處理，監督秩序的完善。不過，《突發事件》等這類國產影片的最大問題，是主人公的「非類型化」：政府官員是社會這座「全景敞視式監獄」的管理員，他們不應當是實現「反觀」作用的主人公，而應是被「反觀」的對象；主人公應當由經過訓誡的專業人員來承擔，比如記者、偵探、專家等等。唯其如此，才能更好的實現對這座「全景敞視式監獄」的反觀和對社會文化矛盾的虛幻縫合，為觀眾建立信心及安全感，並呼喚他們進入影院，實現與主人公的「移情」，在虛幻的觀影環境中實現虛幻的縫合——當然，有時候，虛幻的縫合會與現實密切相關，如影片《如果牆壁會說話》在美國爆發的爭取賦予婦女墮胎合法化運動中所起到的強大作用。正如鮑德里亞在《消費社會》所說：

——電影、廣告、肥皂劇、時尚雜誌和形形色色的生活指南不僅不需要模仿現實，而且可以生產出現實：它們塑造著我們的審美趣味、飲食與衣著習慣乃至整個生活方式。

也惟其如此，國產中等投資現實題材影片，才能實現觀念轉型，尋找到生存之地——不再像傳統的植根於現實的現實主義，以臉朝黃土背朝天的虔誠姿勢，在大地上尋找現實；而是在現實題材影片中進行主流價值觀念的不斷修正；賦予空間以時間之維，表現在種種文化奇觀衝突著的「人」的選擇；以受訓誡者的身份反觀社會文化矛盾，實現類型電影的虛幻縫合功能；並終能「生產出現實，塑造觀眾的生活方式」，到那時，現實題材影片，才能夠真正成為觀眾之必需。

第六節　如何做夢
——中國魔幻電影奇觀質感的缺失

主流觀念是電影必不可少的核心要素，表現工業時代以來的現實是電影誕生的重要使命，而電影對於奇觀的需求，則導致了電影

與創意密不可分的聯繫。有時候，一個人就能創造一種新的類型片，如《哈利·波特》、《指環王》、《達·芬奇密碼》等等，如何從傳統文化中汲取營養，發展本國創意產業，也是一個全新的課題，本節中將針對這一點加以論述。

1、夢幻時代的大眾夢幻——魔幻電影

看來，學者們一直致力於描繪的未來社會正逐漸浮出水面，浮力正是未來一代的夢幻與情感。那是一個以奇觀、夢想為特徵的社會。1995 年，學者德波就說：「在現代生產條件蔓延的社會中，其整個的生活都表現為一種巨大的奇觀積聚。曾經直接地存在著的所有一切，現在都變成了純粹的表徵。」丹麥未來學者沃爾夫·倫森則下了斷言，他說：「未來的夢幻社會是人類經歷的第五個技術——經濟體系。第一個體系是圍獵社會；第二個體系是農業社會；隨後是工業社會；1950 年左右，第四個體系——資訊社會——開始出現雛形，但是現在看來，這個資訊社會大概持續不了十來年就要出現一個以關注夢想、歷險、精神以及情感生活為特徵的社會。」

什麼樣的電影才能跟得上這樣一個時代？吸引住那年輕一代天馬行空的想像力？什麼樣的電影能將「直接存在的一切變成了表徵」，再加上「夢想、歷險、精神以及情感生活」來調味？

以奇觀影像著稱的魔幻或科幻影片，以無可置疑的資料證明了它在「夢幻社會」、「奇觀社會」中的重要地位：喬治·盧卡斯的《星戰》系列，票房已達 35 億美元，並通過後產品開發，創造了驚人的 200 億美元的財富，這個數字，超過了巴拉圭的國民生產總值。其中著名的道具「光劍」，創造了電影后產品價格之最：5500 美元；軍團級的魔幻大片《哈利·波特》五部與《指環王》三部曲也創造了驚人的票房成績，前者全球票房已達 60 萬美元；與《指環王》

原著齊名的《納尼亞》系列正在全球橫掃千軍；被稱作《指環王》繼承者的「黑質三部曲」第一部《黃金羅盤》，也以夢幻陣容登場。魔幻大片創造的奇觀影像，因其契合「21 世紀——夢幻社會」的核心訴求，正在成為電影產業的巨大引擎。

2、國產魔幻大片奇觀質感的缺失

魔幻大片的成功前提，在於創造一個具備強大競爭力的「想像界」，「想像界」的創造，則與電影創意人才深厚的文化積澱和前衛的人文理念密切相關。然而，在當前為數不多、還處於起始階段的幾部國產魔幻大片中，存在著想像界匱乏、理念落後和影像質感缺失幾大問題，這導致了這一夢幻社會及數字時代最重要的影片類型在當前國產電影產業中的低靡狀態。

2005 年，魔幻影片製作井噴，迎來了一個小高峰：號稱中國首部真正的魔幻大片《無極》雄踞票房排行榜榜首——然而，《無極》口碑之差，恐怕也沒有其他大片能出其右；另一部魔幻動作影片《神話》佔據亞軍位置；票房第八名被魔幻言情影片《情癲大聖》佔據，三部魔幻影片均雄踞票房榜前十名。但這表面的繁榮也暗示著危機的存在。曾經出品過《歡迎來到東莫村》、《王的男人》等影片的韓國 CJ 集團，甚至把《無極》的創意失敗當作重點研究的案例。令韓國電影人和中國觀眾都想不通的是：傳統文化資源極其豐富的中國，以最強大的製作班底，耗鉅資製作的魔幻大片《無極》，何以呈現出極端的想像力匱乏與創意理念的平庸？傳統文化經典浩如煙海，但對電影奇觀的營造者來說，卻恍如迷津。那其中，有著自五四、文革以來形成的巨大文化鴻溝。《無極》中呈現出的創意危機，或許就是這一巨大鴻溝所造成的後果。

魯迅儘管曾在憤激之下發出青少年不要讀古書的呼籲。但這位五四時代的旗手，在少年時期曾將《山海經》中的仙怪奇獸一一繪

製出來，愛不釋手，可惜的是，這些奇觀影像並沒有能夠如同日本的動漫產業那樣，與先進的科技相結合，成為文化創意產業的重要組成部分，並在全球化的時代加以推廣和普及，成為創意產業鏈的源頭。它們依然在沉睡，而且，喚醒它們的有可能不是中國的影視創意者們，而是反應迅捷、影視產業成熟完善的美國好萊塢。「花木蘭」已經服務於迪士尼；「神鬼傳奇（The Mummy）」系列的第三部，瞄準的是秦始皇俑；據悉，好萊塢還購買了大量中國上古神話故事的版權，用於製作動畫片；《功夫熊貓》對中國元素的成功表現，甚至導致了一場作秀的官司：一位所謂的中國藝術家，竟然將《功夫熊貓》告上法庭。文化不是文物，並不懼怕外流，但中國的傳統文化奇觀對於中國的影視創意者而言，也不應當是卡夫卡筆下的《城堡》──可望而不可及。

3、如何打造東方新魔幻

如何營造國產魔幻大片的奇觀質感，圓東方新魔幻之夢？可能還需要借鑒《指環王》、《哈利‧波特》、《納尼亞傳奇》等魔幻巨制的成功經驗，《指環王》和《納尼亞》的小說原著者，是英國牛津兩位久經歐洲歷史文化薰陶的老教授，二人在牛津附近的咖啡館閒聊時，相約各寫一部魔幻小說。故事主旨不同，卻利用了大量來自北歐神話和凱爾特神話的傳統文化素材作為奇觀創意：魔法、巫術、半人半馬等等，並採用了現代理念對這些來自上古的素材加以包裝。《指環王》探討了邪惡對人類甚至仙魔內心世界的深刻影響與奇異關聯；《納尼亞》則在正義與邪惡的對抗過程之中表現了世界、宇宙的死亡與重生；《哈利‧波特》的作者羅琳從一開始就決定創作一部長達七部的系列作品，以向另一部長達七部的偉大作品致敬，那就是《納尼亞》。

　　羅琳除了採用巫術、魔法、半人半馬等歐洲文化歷史中共有的奇觀素材，在「伏地魔」這一邪惡形象之中，還可以發現《指環王》中的魔王梭倫的影子；「伏地魔」與哈利‧波特之間的奇異感應，也可以從梭倫通過魔戒與小霍比特人之間的奇異感應之中發現關聯。哈利‧波特居然也是伏地魔的一個「魂器」，戰勝伏地魔其實意味著殺死自己靈魂深處的黑暗一部分——正義與邪惡集於一身，戰勝對手要先戰勝自己，承認個體內心深處潛藏的原罪，這也是目前一部分國產電影嘗試採用的較為人性和真實的創作理念。

　　魔幻作品採取了神話傳說中大量素材，然而，魔幻卻不是神話。當神話在人們中間口口相傳的時候，他們相信，那是真的，世界如何誕生？英雄如何行動？萬物何以生長？這一切，神話給了優美而充滿想像力的答案。然而，在文明發展的過程中，神話被終結，學者們嘗試用另一種方式解讀神話中的歷史，但是，沒有幾個現代人會相信神話講述的是真實發生的故事。人類的形象，也逐漸取代英雄和神靈登上舞臺。當這個舞臺是一個虛幻的空間，充滿著來自遠古、未來或者外太空的想像元素時，魔幻便取代神話登場了。魔幻作品是夢幻社會中人的傳奇，而不是神的歷史，即便數位技術能賦予其無與倫比的完美質感，使觀眾獲得淋漓盡致的奇觀體驗，也沒有人會相信魔幻作品中的空間真實存在；歸根結底，魔幻作品成功的根源，在於展現真實的人性，使大部分的觀眾認同魔幻故事主人公的情感、夢想與價值觀。

　　作為夢幻時代的大眾夢幻，魔幻電影堪稱「夢之夢」。國內電影工作者也逐漸意識到這一點，並且嘗試賦予魔幻主人公以具有普適性的價值觀。從《大話西遊》、《情癲大聖》中對「英雄」的顛覆、從號稱「東方新魔幻」的重拍版《畫皮》「真愛無敵」的宣言，「人」的形象、「人」的選擇、「人」的情感正逐漸登上國產魔幻電影的舞臺。當然，在魔幻片中一展身手的「人性」，還需要一

張「畫皮」，一張來源於遠古或未來、從顯微鏡裏的微生物世界一直到無垠的外太空的「畫皮」，那是想像力，是世界文明史中的文化元素，是對看得見的和看不見的萬事萬物的關注，是借助數位技術得以實現的「奇觀」。

當一切變成可見的形象，「人」來到了其中，魔幻電影，才真正到達起點，才有資格說：來，熄燈，讓我們講述夢幻社會的傳奇。

第七節　「他人」走向何方
——全球化時代中國電影產業創意危機

表四　2000–2005 全國票房：

年度	2000 年	2001 年	2002 年	2003 年	2004 年	2005 年
票房（億／人民幣）	9.6	9	9	10	15	20

表五　2000 年–2005 年國產片票房排行榜前十名：

年度排名 （票房／人民幣）	2000 年	2001 年	2002 年	2003 年	2004 年	2005 年
第一名	生死抉擇（>1 億）	大腕（3 千萬）	英雄（2.5 億）	手機（5300 萬）	十面埋伏（1.53 億）	無極（到2006 年 1 月 1.8 億）
第二名	沒完沒了	宇宙與人（2 千萬）	和你在一起（1200 萬）	天地英雄（4100 萬）	功夫（1.25 億到2005 年 1 月 1.54 億）	神話（9100 萬）

第三名	一聲歎息	我的兄弟姐妹	尋槍	無間道	天下無賊（1.03億到2005年1月1.12億）	七劍（8345萬）
第四名	洗澡	刮痧	一見鍾情	老鼠愛上貓	新員警故事（4350萬）	頭文字D（6300萬）
第五名	說好不分手	紫日	沖出亞馬遜	周漁的火車	2046（3000萬）	韓城攻略（4100萬）
第六名	緊急迫降	誰說我不在乎	我愛你	暖春	張思德（2900萬到2005年1月3725萬）	如果‧愛（）
第七名	漂亮媽媽	走出西柏坡	凶宅幽靈	雙雄	鄭培民（2500萬到2005年1月2626萬）	任長霞（2600萬）
第八名	相約2000	真心	首席執行官	鄧小平	千機變2（1980萬）	情癲大聖
第九名	說出你的秘密	幸福時光	二十五個孩子一個爹	百年好合	戀愛中的寶貝（1600萬）	生死牛玉儒（2000萬）
第十名	西洋鏡	閃靈兇猛	嘎達梅林	地下鐵	龍鳳鬥（1480萬）	三岔口（1500萬）

（資料參考2001-2005年中國電影年鑒和網上資料）

表六　中外電影交流：

年度	2000 年	2001 年	2002 年	2003 年	2004 年	2005 年
中國電影展		14 次	在 14 個國家參展 16 次	在 14 個國家參展 20 次；	在 24 個國家參展 240 部；	
參賽情況		共有 78 部電影參加 41 個國際性電影節，12 部電影在 7 個電影節上獲得 13 個獎項；	共有 78 部電影參加 34 個國際性電影節，11 部電影在 13 個電影節上獲得 17 個獎項；	共有 170 部電影參加 69 個國際性電影節，10 部電影在 8 個電影節上獲得 16 獎項；	共有 150 部電影參加 58 個國際性電影節，13 部電影在 15 個電影節上獲得 212 獎項；	

（資料參考 2001-2005 年中國電影年鑒）

表七　政策：

1、關於進一步深化電影改革的若干意見；
2、關於改革電影發行放映機制的實施細則；
3、中外合資本、合作廣播電影節目製作經營企業管理暫行規定；
4、電影企業經營資格准入暫行規定；
5、廣播影視節（展）及節目交流活動管理規定；
6、中外合作攝製電影片管理規定；
7、電影劇本（梗概）立項、電影片審查暫行規定；
8、廣播電影電視立法程式規定；
9、外商投資電影院暫行規定；
10、電影製片、發行、放映經營資格准入暫行規定；
11、電影審查規定；
12、廣播電影電視系統內部審計工作規定；
13、廣播電影電視行業統計管理辦法；
14、關於實施〈中外合資、合作廣播電視節目製作經營企業管理暫行規定〉有關事宜的通知；
15、〈外商投資電影院暫行規定〉的補充規定；
16、〈電影企業經營資格准入暫行規定〉的補充規定；

17、	數字電影發行放映管理辦法（試行）；
18、	國產影片數位化發行經費補貼試行辦法；
19、	關於建立中美電影版權保護協作機制的備忘錄；
20、	關於辦理侵犯知識產權刑事案件具體應用法律若干問題解釋；

（資料參考 2001-2005 年中國電影年鑒）

　　表四到表八，從幾個側面記錄著中國電影工業近幾年的發展進程。

　　結合表四、表五可以看出，最近三年的全國電影票房呈現出明顯的遞進趨勢，雖然，這上臺階式的進步是由幾部原子彈級的超級大片造成的，比如《英雄》、《十面埋伏》、《天下無賊》、《功夫》、《無極》等等。從表六中可以看到中外電影交流大大增強，表七也顯示國家也出臺了近 20 項扶持電影工業的政策。

　　另外，根據國家廣電總局一組最新統計的資料，2005 年中國電影賀歲檔的票房收入是 4 億人民幣；2006 年 1 月的春節檔票房收入是 8000 萬人民幣，其中《霍元甲》獨攬 7000 萬人民幣，春節期間計有 260 萬城鎮觀眾走進電影院看電影。

　　資料顯示，中國電影似乎呈現出良好的上升趨勢。從影片出品數量來看，中國內地也具有一定的優勢，2004 年中國內地出品影片 212 部，2005 年也有 260 餘部，這一數字令其他國家的電影製作者驚歎，甚至發出置疑：真的有那麼多嗎？與此同時，臺灣地區一年電影的出品量僅有「幾部」，而香港地區的電影多數是與內地合拍的影片。

　　這一片繁榮景象的背後，其實也隱藏著中國電影的危機，發現問題最簡單的辦法就是：以資料來置疑資料。中國出品的影片有多少進入了電影院線跟觀眾見面？又有多少部影片進入了國外發行渠道？2003 年到 2004 年 340 餘部中國電影，進入院線發行的僅有 100 餘部，每年內地院線拒發國產電影 100 餘部。國產電影票房總收入之中，由少數幾部「重磅炸彈」型的電影佔據了大部分的份額。

而導論中已經提到，《無極》這樣的國產大片，在國外發行時卻遭遇「滑鐵盧」。

表八　1994 年-2003 年間在美國票房最高的十部亞洲影片：[71]

	影片	國家／地區	總收入（百萬美元）
1	《臥虎藏龍》（2000 年）	香港／中國／臺灣	128.1
2	《紅番區》（1996）	香港	32.4
3	員警故事之三：《超級員警》（1996）	香港	16.3
4	員警故事之四：《簡單任務》（1997）	香港	15.3
5	《鐵猴子》（2001）	香港	14.7
6	《一個好人》（1998）	香港	12.7
7	《醉拳》（2000）	香港	11.6
8	《飛鷹計畫》（1997）	香港	10.4
9	《千與千尋》（2002）	日本	10.0
10	《談談情，跳跳舞》（1997）	日本	9.5

表八顯示，近十年來，在美國票房最高的十部亞洲影片，多數都是香港武打片，只有一部內地與港臺合拍的《臥虎藏龍》進入了這一排行榜。2004 年，《英雄》以 5370 萬美元的票房刷新了《臥虎藏龍》的記錄。

然而，從資料當中我們也可以看出，中國電影工業不是建立在成熟的類型電影基礎上，而是踩在幾位重量級電影導演的身上。相對於一個國家的電影工業，這幾位重量級導演的肩膀就如同沙堡一樣不穩固。一旦這幾位導演出現創作危機，我們的電影工業向何處去？

電影距離個人化、理想化的藝術創作道路越來越遙遠。似乎正應了好萊塢一位資深電影人的感歎：電影，第一是生意經，第二是

<hr />

[71] 引自[美]駱思典，劉宇清譯：《全球化時代的華語電影：參照美國看中國電影的國際市場前景》，《當代電影》2006 年第 1 期，23 頁

合作，那遙遠的第三，才是藝術。在全球化的時代，世界各國電影產業所面臨的規範性問題，多數與政府和經濟學有關，如《全球電視與電影產業經濟學導論》[72]一書中提到的：政府是否應該採取干預性措施支持或者保護影視節目的生產；如果干預具有合法性，應該採取什麼樣的方式；政府是否應該反對美國在要求影視產品自由貿易方面的壓力；政府是否應該鼓勵經由雙邊協定談判達成的國際聯合制片；電影生產商如何在創意、生產和營銷新電影過程中減少風險；應該如何運行同時需要創造力和商業技巧的組織形式？等等。應當說，2004 年是中國電影改革力度最大的一年，產業化被政府和媒體提到首位。政府採取積極的干預性措施支持保護電影產業，2003 年廣電總局出臺的《電影製片、發行、放映資格准入暫行規定》（廣電總局第 20 號令），突破了新中國電影製片業半個多世紀的壁壘；《電影促進法》也進入了實質性運行的階段。電影產業方面，不僅《英雄》、《無極》這樣的國產重磅炸彈型影片重視發行，就連一向依靠紅頭文件的主旋律影片如《張思德》等，也開始重視影片市場化的宣傳發行，並取得了良好的成績，《張思德》取得了 3725 萬的票房收入，這位平民化的英雄在金戈鐵馬的電影市場上取得了意外的成功。這一切措施都證明，無論是政府管理部門，還是國產電影自身，都在適時迎合、積極面對全球化時代電影產業不可避免的種種規範性問題，並在製片、發行、放映等方面初見成效。

　　然而，電影產業猶如一架天平，它的一端是營銷，另一端是創意。至於生產，伴隨電影的產業化和數位技術的普及，基本上已經不是一個問題。在美國學習電影的唐季禮自信可以嫻熟運用好萊塢的特技，還計畫在內地開辦與世界電影先進技術對接的電影學校，培養業內人才。生產製作，不再是好萊塢的獨得之秘，普通的電影

[72] 引自《全球電視與電影產業經濟學導論》[加]考林・霍斯金斯等著，新華出版社 2004 年版，第 5 頁

學生通過學習也可以完全掌握。但是，天平的另一端：「創意」，卻日益成為中國電影產業化進程中難以跨越的障礙。

「創意」，曾經被理解為「藝術」，這一誤解可能會導致巨大的危機。改革開放以來，中國電影以第五代導演的藝術片獲得世界範圍的矚目，然而，第五代導演的電影並未能奠定中國電影產業化的基礎，對藝術的自由表現的狂熱追求，使得緊隨第五代導演付出水面的第六代付出了慘痛的代價：極端自我的個人抒寫幾乎毀滅了中國電影工業。1995 年，成龍電影《紅番區》取得 8000 萬的票房成績，「賀歲片」這一獨特的檔期概念，被載入中國電影工業的史冊，中國電影的產業化道路終於開始起步了。正如上文所說，到 2005 年，中國電影的產業化在營銷方面已經初見成效。「藝術」思維正在向「創意」思維轉變，但是，在「創意」方面，中國電影卻面臨了前所未有的危機。

2006 年的國產大片中，沒有出現新的、再生能力極強的創意，倒是一批低成本小製作影片呈現出一定的新意，如導論中提到的《瘋狂的石頭》、《雞犬不寧》等。大片卻似乎被註定成為「饕餮」之年，兩部根據經典名著改編的大製作——《夜宴》與《滿城盡帶黃金甲》，被馮小剛、張藝謀兩位導演不約而同的拍成了刀光劍影、人欲橫流的宮廷盛宴。享宴者，是一群習慣於在宮廷內掙扎求生的陰謀家，求生而不得，是兩部影片共同的主題。兩部影片對於經典的重新闡釋均未能體現出新意，甚至弱化了原著的內涵。

《夜宴》的原著《哈姆萊特》，有一段世人耳熟能詳的名言：「生存還是毀滅，這是一個值得考慮的問題，默然忍受命運的暴虐的毒箭，或是挺身反抗人世的無涯的苦難，通過鬥爭把它們掃清，這兩種行為那一種更高貴？」——從來就沒有答案，這也是《哈姆萊特》之所以不朽的原因。前者，往往為虔誠的宗教信徒所選擇，而後者，卻永遠能夠激起英雄慷慨赴死的壯烈情懷。

哈姆萊特之死同樣如此──反抗、置疑一切的暴虐和醜惡，並且審視靈魂的脆弱。所以，他的最後一句話是告訴高貴的友人霍拉旭：「將這裏發生的一切告訴世人，此外唯有沈默。」

《夜宴》的問題出在何處？「流浪歌者」無鸞本應縱情於江湖，講述另一個故事。卻可惜走進了《夜宴》，他沒有自我審視和跟永恆罪惡對抗的勇氣，因此，他不是哈姆萊特，只是一個在錯誤的時間走進了錯誤的場合的不合時宜的人，甚至無法承擔主要人物推進劇情的職責。所以，《夜宴》變成了圍繞婉后的行動進行的政變、復仇、詭計、慾望、殺戮……即便是瘋癲的奧菲利婭，也變成青女為情而死。這些充滿了行動力的人物，為了生存各自為戰，於是乎導致了「夜宴」重頭戲中五方人物矛盾重重、意外不斷的糾葛與殘殺。

這場夜宴值得一提的，是終局之後，婉后之死──她死於不知來處的利刃，這是頗富想像力的一筆，但婉後也因此徹底成為符號：宮廷陰謀和死亡的犧牲品。影片沒有著力表現婉後的情感變化軌跡，無能的厲帝也未能塑造出巨大的潛在的陰影和危機，因此婉後陰謀主宰一切的舉動不是出於愛、恨、或者恐懼，而是出於她作為一個符號必須承但的使命，這使她喪失了豐滿的血肉和動人的情感力量。

另一場饕餮大餐，是張藝謀導演的《滿城盡帶黃金甲》，這部影片與《夜宴》有著諸多相似之處，如兩者的時代背景都是五代十國；影片結尾，都有一場血肉橫飛的「夜宴」；都是發生在宮廷內部的陰謀故事；甚至，都有太子與王后亂倫的情節。

但《滿城盡帶黃金甲》卻從某些角度彌補了《夜宴》的不足。影片披著「大片」的外衣，卻悄然無聲的回歸到張藝謀《大紅燈籠高高掛》的時代所慣於表達的主題：封閉環境、權力之爭中被壓抑的人性，控制、扭曲心靈的暴君，人性的爆發和慘烈的終局。影片甚至給人這樣的感覺：導演只是把大紅燈籠換成了無邊無際

的菊花,那口象徵死亡的井,則化身為無數身穿鎧甲、手持利刃的士兵。

鞏俐所飾演的王后和周潤發所飾演的大王,成功的完成了婉後和厲帝未能完成的使命:鞏俐表現出了後宮中女性的壓抑和生存危機,周潤發亦以略略瘋狂的風格飾演了一位扭曲和強有力的大王,他不僅控制著宮廷──也即他的家庭中人的生命,也試圖控制他們的靈魂。

《黃金甲》著力刻畫了王后的求生之路,這生,有肉體的需求,也有精神的層面,與《雷雨》並不完全相同。繁漪所求的,是性靈的「活」,周萍帶給她的,正是這種精神和性靈的活力。而王后對大王子的愛,已經不是影片的核心,王后要活,這是扎扎實實的生死危機!大王也並不僅僅是一位周樸園式的封建家長,要維繫家庭中的道統和「父親」的精神地位,對於大王來講,一旦身體和權威衰弱,就是死的來臨。

《黃金甲》是張藝謀導演的大片完結篇,它結束了張氏大片內容空洞形式浮誇的試驗階段,將導演一直關注的人物及其命運放進了黃金的框架中,但並未能超越和突破《大紅燈籠高高掛》時代的主題。相比原著,還是有著諸多不足,比如原著中的四鳳和母親侍萍的形象,在這一場宮廷人倫慘劇中無可避免的蒼白無力。原著中提倡階級平等和民主自由的時代精神,並由四鳳這個角色來承載,但《黃金甲》中卻不可能出現這樣的主題;而母親「侍萍」居然身穿黑色夜行衣出入宮廷,為王后效力,如入無人之境,未免不合情理。

筆者曾就劇本階段的《黃金甲》與導演有過直接交流,導演改編這部話劇名著的初衷,並不是因為這部國人耳熟能詳的名著激發了劇組的創作熱情,而是因為《雷雨》講述了一個「工巧的故事」,一個當下的編劇們很難提供的工巧的故事。事實上,曹禺 20 多歲的時候所創作的這部《雷雨》,並不是因為它的工巧的故事著稱於

世，連曹禺先生晚年都承認，這部戲太巧了，巧的不好。但因為繁漪這一體現了獨特時代風貌和鮮明個性特徵的人物，使得觀眾忘記了故事不好的工巧。然而，一旦背景放到唐朝，部分人物的時代特色和內涵註定喪失了，工巧的故事也會露出破綻。然而，周潤發和鞏俐的加盟，張藝謀與鞏俐的再度聯手，已經先聲奪人的為影片營造了巨大聲勢，不用等到影片上映之後的票房統計，我們已經可以預見，這決不會是一部不盈利的影片。因為它不是單純意義上的電影，它是一個事件，一個供十億中國人年終歲末共同消費的事件。

　　這又回到了電影文化產業的不同尋常的特點：共同消費。它的本意本來是指人們在共同觀看一部電影電視產品的過程中，沒有消耗產品本身。但筆者寧願給「共同消費」這一概念一個中國特色的解釋：文革以來「非同尋常的大眾幻想與群眾性癲狂」慣性思維，所導致的對於某些共同的文化事件的過度消費。這構成了中國電影電視產業獨特的「共同消費」，比如歷年的春節聯歡晚會、2003年的《英雄》、2005年的「超級女生」和《無極》等影視現象所引發的超級口水大戰。這些可供共同消費的文化事件，正在成為中國觀眾重新體驗民族凝聚力的渠道。所不同的是，改革開放以前的「群眾性癲狂」中沒有自我，而當下的共同消費中卻呈現出了真正百花齊放的「自我」。對共同文化事件的需要導致了中國電影產業化進程中的特殊現象：好萊塢的「重磅炸彈」制度在中國成了「原子彈」——三巨頭導演張藝謀、陳凱歌、馮小剛在票房大戰中佔有了大半江山。好萊塢所謂「重磅炸彈」制度，原是從上個世紀60、70年代興起的，為了將觀眾從電視機前拉回到電影院，採取大明星、大導演、大製作拍攝「重磅炸彈」型大片，如《星球大戰》等，這一招直到現在還有效，《指環王》系列、《哈利·波特》系列已經構成了軍團級的重磅炸彈，成為「特許品牌」。然而在中國，進入這一序列的導演卻屈指可數，獲得國際獎項的導演不少，但能夠將自己的影片塑造成文化事件的卻只有上述三位巨頭，這導致了中國電影

產業表面繁榮背後的危機：這少數幾位導演的創作枯竭期一旦到來，剝去影片作為共同消費的文化事件的外衣，裏面是平淡無奇甚至談不上創意的創意，這些中國式大片將只能成為中國觀眾「群眾性癲狂」自娛自樂的作品，無法體現出國產電影大片作為文化產業的其他本質特徵，必將在與世界電影的競爭中遭到淘汰。

這不是危言聳聽，在某些方面已經被證實：2006 年頒發的美國電影金球獎，中國軍團遭遇滑鐵盧，李安的《斷臂山》是一部美國影片，不在中國軍團之列。周星馳的《功夫》儘管在美國獲得了很好的票房成績，卻無緣獎項，並不是因為影片的創意不好，而是電影作為文化產業的第一特徵在起作用：跨邊界交易時的文化貼現（也稱文化折扣）。「文化貼現的產生是因為進口市場的觀賞者通常難以認同於其中描述的生活方式、價值觀、歷史、制度、神話以及物理環境。語言的不同也是文化貼現產生的一個重要原因，因為配音、字幕、不同口音的理解難度等干擾了欣賞。」[73]文化貼現的產生，導致了講述中國小人物武俠夢想的《功夫》的失利。然而，同時參與競爭的《無極》努力試圖通過國際化的合作避免文化折扣，為此，它構建了虛幻的時空背景，試圖講述人類共同的困境。影片中長老們審判一場戲既像古羅馬的元老院，又像日本武士，這樣非中非西的場面在影片中比比皆是，然而這一切努力依然付之東流，並沒有獲得國際電影獎項的認可，甚至連海外發行都成為了問題。這部被部分影評人譽為魔幻史詩的大製作影片除了國內票房，在口碑和海外票房方面並未獲得預想的效果。同樣是魔幻史詩，《指環王》系列，以及 2005 年橫空出世的《納尼亞》系列，卻橫掃千軍，取得了票房成功，贏得了觀眾的口碑，同時獲得了電影作為文化產業的「外部利益」的實現：即通過觀看影視產品產生的有利的副產品，比如在國外市場上通過影片獲得的成功達成的對本國文化的弘

[73] 引自《全球電視與電影產業經濟學導論》[加]考林‧霍斯金斯等著，新華出版社 2004 年版，第 6 頁

揚。《指環王》和《納尼亞》系列，本是英國牛津大學兩位老教授托爾金和路易斯在咖啡館閒聊的產物，然而，通過影片的製作發行，傳統的英倫文化、魔幻世界的奇思妙想構成了全球觀眾共同消費的文化產品，甚至連兩位老教授閒聊的咖啡館也成了文化名勝。《納尼亞》甚至影響了《哈利‧波特》系列的誕生，羅琳從一開始就計畫創作七部《哈利‧波特》，因為她曾經看過另一套也是七部的魔幻史詩：《納尼亞》。這些「重磅炸彈」的成功背後，是無出其右的「創意」，為了拍攝《指環王》，好萊塢等了半個世紀，終於等到數位技術的發展可以實現《指環王》中的視覺奇觀。而被中國觀眾「共同消費」的原子彈級大片：《英雄》、《十面埋伏》、《無極》等影片的背後，卻像是《指環王》中的戒靈，黑色面罩之中空無一物。創意的匱乏被掩蓋在浮泛喧囂的文化事件之下，然而，伴隨著民眾自覺意識和民主精神的覺醒，「群眾性癲狂」的逐漸平息，被過度消費的文化事件終將恢復正常，三大巨頭恐怕將不再成為一呼百應的票房靈藥。「春晚」已成「晚春」，「英雄」虎落平陽，「無極」也將終於到達有限的終點，那時候，中國電影將往何處去？

不過，悲觀是不需要的。泡沫之後，基石即將出現。以電影大片創造文化事件的營銷手段失效之後，或許中國電影產業化之路將更為成熟和穩健。

結語

　　總結中國電影困境的形成，確是一件極為艱巨的任務，筆者也只能勉盡個人綿薄之力，力圖以文化分析和比較研究相結合的方式，梳理中國電影的發展策略，縱向以史為鑒，橫向則借鑒其他國家的優秀藝術影片及成熟的類型片，簡要總結國產電影陷入困境的原因：

　　電影是現代工業文明的產物，它取代其他藝術門類成為獨特的、新的「集體感知對象」。在我國，電影一開始只是被當作一件西洋鏡之類機巧的小玩意兒，但隨著工業城市上海的出現，五四時期各種思潮的紛至遝來，兩千多年封建傳統的坍塌，「傳統／權威引導」的日趨無力，電影以其紀錄本性、迅速反映現實的能力、集體觀看的特徵，成為中國尋求「現代性」和「啟蒙」時代的「他人引導」者，使處於不同生存境遇及不同思想領域的民眾獲得群體認同和引導。中國建國前中國電影終於成為當時中國獨特的、新的集體感知對象，並在不同的思想、不同的創作理念的指引下，實現了多種多樣的豐富表達：如致力於把握現實的「新現實主義」，傳統詩意風格的體現，女性主義邊緣體驗，對夢境和潛意識表現的初探，以及武俠類型和喜劇類型的探索，等等。

　　獨特的歷史發展道路選擇了馬克思主義作為中國「現代性」和「啟蒙」尋求的答案，但「一種真理」與源自封建思想的「個人崇拜」的結合，「現代性」所要求的與傳統的徹底決裂，使中國社會遠離了五四之後的多元共生的「他人引導」，進入了「英雄／權威引導」時代，一種真理、一種故事、一種解決方式使中國電影逐漸遠離了現實與傳統，「代類型電影」出現且影響深遠。這一時期成

熟的類型片是戰爭片與反特片，引導了幾代人的英雄主義和理想主義情懷。但在當前「去整體化」、反對「宏大敘事」的後現代理念關照下，這一類型在當前的可延續性略顯匱乏。

改革開放後紛至遝來的新思想完成了新的「啟蒙」，多元共生的格局重新出現，中國電影重現輝煌，創作出獨特的、具備史詩風格的充滿「反思」精神的影片；「新現實主義」一度回歸；為了與斷裂的傳統相接續，也出現了表現傳統題材的成功影片及追尋民族生命力的探索影片，但因「民俗奇觀」的滲透，這一探索未能完全實現。

中國電影產業化需要類型電影的成熟，類型電影是對基本文化矛盾的想像征服，受「科學－訓誡」的「個體」對生活於其中的「全景敞視式監獄」「母體」要進行反觀、修正、及調整，所採取的方式不再是一種革命行動，而是局部的鬥爭；要征服這一文化矛盾，類型電影應具備隱蔽宣教策略。但目前國產主流影片尚不能很好的實現其宣教功能，進行文化矛盾的虛幻征服，原因是對基本文化矛盾認識不夠清晰，「代類型電影」高歌猛進、直白顯露的宣教策略影響深遠。此外，由於與傳統文化之間還存在斷裂，尚未能很好的開掘本國創意產業。值得慶幸的是，越來越多的業界人士開始意識到這一點，政府相關部門也表示：老百姓喜聞樂見是衡量一部影片最重要的標準。我們有理由相信，伴隨著意識形態的開放，國產主流影片終將贏得觀眾的喜愛和信任，「代類型電影」終將被成熟的類型電影所取代。「新現實主義」傳統和中國傳統的詩意風格也將在健全的產業基礎上獲得回歸及發展，缺席的夢境也將成為重要的表現維度。

本文呼喚、期待那一天的到來。

主要參考文獻

中文著作：

《黃會林影視戲劇藝術論集》　黃會林著　北京師範大學出版社　2005

《藝苑咀華》　黃會林著　北京師範大學出版社　1992

《中國影視美學叢書》黃會林主編　北京師範大學出版社　1999

《電影藝術導論》黃會林等著　中國計畫出版社　2003

《中國電影理論文選》羅藝軍主編　文化藝術出版社　1992

《中國電影發展史》程季華主編　中國電影出版社　1981

《中國電影史 1905-1949：早期中國電影的敘述與記憶》陸弘石著　文化
　　藝術出版社　2005

《中國電影研究資料》吳迪編　文化藝術出版社　2006

《影像中國——中國電影藝術 1945-1949》丁亞平著　文化藝術出版社
　　2005 第二版

《中國電影文化史》李道新著　北京大學出版社　2005

《中國電影的類型研究》吳瓊著　中國電影出版社　2005

《少年凱歌》陳凱歌著　人民文學出版社　2001

《香花毒草——紅色年代的電影命運》祁曉萍編著　當代中國出版社　2006

《香港電影新浪潮》石琪著　復旦大學出版社　2006

《香港影人口述歷史叢書》香港電影資料館　2001

《飲食男女——電影劇本與拍攝過程》王蕙玲　李安等著　遠流出版公
　　司　1994

《推手——一部電影的誕生》馮光遠編　遠流出版公司　1991

《談影錄》焦雄屏著　遠流出版公司　1991

《法國電影新浪潮》焦雄屏著　江蘇教育出版社　2005

《七部半——塔爾科夫斯吉德電影世界》李寶強編譯　中國電影出版
　　社　2002

《好萊塢啟示錄》周黎明著　復旦大學出版社　　2005
《第五代導演叢書》湖南文藝出版社　1996
《攝影鏡頭的使用技巧》沙占祥著　中國攝影出版社　1991
《攝影濾光鏡的性能與使用》沙占祥著　中國攝影出版社　1996
《電影・電視・廣播中的聲音》周傳基著　中國電影出版社　1991
《世界電影鑒賞辭典》鄭雪來主編　福建教育出版社　1993
《世界電影鑒賞辭典・續編》鄭雪來主編　福建教育出版社　1993
《世界電影鑒賞辭典・三編》鄭雪來主編　福建教育出版社　1995
《世界電影鑒賞辭典・四編》鄭雪來主編　福建教育出版社　2003
《世界電影動態》1998－2002
《世界電影》1993－2006
《當代電影》1993－2006
《電影藝術》1993－2006
《中國電影年鑒》2000－2004
《中國哲學簡史》馮友蘭著　新世界出版社　2004
《藝境》宗白華著　北京大學出版社　1989
《中國美學史大綱》葉朗著　上海人民出版社　1985
《美的歷程》李澤厚著　天津社會科學院出版社　2001
《莊子》吉林文史出版社　2004
《中國藝術精神》徐復觀著　春風文藝出版社　1987
《西方現代派美術》鮑詩度著　中國青年出版社　1993
《大動亂的年代》王年一著　河南人民出版社　1988
《文化大革命史稿》金春明著　四川人民出版社　1995
《八十年代訪談錄》查建英著　三聯書店　2006
《賴聲川的創意學》賴聲川　中信出版社　2006
《哥倫比亞的倒影》木心著　廣西師範大學出版社　2005

中文譯著：

《電影是什麼》[法]安德列・巴贊著　崔君衍譯　中國電影出版社　1987
《看見的世界──關於電影本體論的思考》[美]斯坦利・卡維爾著　齊宇
　　利芸譯　中國電影出版社　1993
《凝視的快感──電影文本的精神分析》克利斯蒂安・麥茨等著　吳瓊編
　　中國人民大學出版社　2005

《電影與方法：符號學文選》克里斯丁‧麥茨等著　李幼蒸譯　三聯書店　2002

《當代電影分析》[法]雅克‧萊奧等著　焦雄屏主編　江蘇教育出版社　2005

《電影的意義》[法]克利斯蒂安‧梅茨著　焦雄屏主編　江蘇教育出版社　2005

《普多夫金論文選集》[蘇聯]普多夫金著　羅慧生譯　中國電影出版社　1985

《愛森斯坦論文選集》[蘇]愛森斯坦著　魏邊實等譯　中國電影出版社1962

《並非冷漠的大自然》[蘇聯]愛森斯坦著　富瀾譯　中國電影出版社　1996

《電影創作津梁》[蘇聯]羅姆著　張正芸等譯　中國電影出版社　1994

《論電影導演的培養》[蘇聯]格拉西莫夫著　富瀾等譯　中國電影出版社　1987

《電影的觀念》[美]斯坦利‧梭羅門著　齊宇譯　中國電影出版社　1983

《電影哲學概說》[蘇聯]葉‧魏茨曼著　崔君衍譯　中國電影出版社　1992

《世界電影史》[法]喬治‧薩杜爾著　徐昭　胡承偉譯　中國電影出版社　1982

《舊好萊塢／新好萊塢：儀式、藝術與工業》[美]湯瑪斯‧沙茲著　周傳基　周歡譯　中國廣播電視出版社　1992

《好萊塢電影——1891年以來的美國電影工業發展史》[澳]理查‧麥特白著　吳菁等譯　華夏出版社　2005

《日本電影史》[日]岩崎昶著　鍾理譯　中國電影出版社　1985

《日本電影100年》[日]四方田犬彥著　王眾一譯　三聯書店　2006

《魔鬼秀——恐怖電影的文化史》[美]大衛‧斯卡爾著　吳傑譯　世紀出版集團　上海人民出版社　2005

《我，費利尼口述自傳》[美]夏洛特‧錢德勒著　黃翠華譯　廣西師範大學出版社

《科波拉其人其夢》PETER COWIE著　黃翠花譯　遠流出版公司　1994

《尚‧雷諾的探索與追求》[法]JEAN RENOIE（尚‧雷諾）著　蔡秀女譯　遠流出版公司　1993

《魔法師的寶典》[波蘭]ANDRZEJ WAJDA（安德列‧瓦依達）著　劉絮愷譯　遠流出版公司　1993

《雕刻時光》[蘇聯]塔爾科夫斯基著　陳麗貴　李泳泉譯　遠流出版公司　1991

《波蘭斯基回憶錄》[波蘭]波蘭斯基著　喇培康譯　中國廣播電視出版社　1992

《魔燈──伯格曼自傳》[瑞典]伯格曼著　張紅軍譯　中國電影出版社　1993

《大島渚的世界》[日]佐藤忠男著　張加貝譯　中國電影出版社　1990

《夏夜的微笑──英格瑪‧伯格曼電影劇本選集》黃天民等譯　中國電影出版社　1986

《全球電視和電影》[加]考林‧霍斯金斯等著　劉豐海等譯　新華出版社　2004

《解放‧傳媒‧現代性──關於傳媒和社會理論的討論》[英]尼古拉斯‧加漢姆著　李嵐譯　新華出版社　2005

《後現代主義與社會研究》[美]大衛‧R‧肯尼斯等編　周曉亮等譯　重慶出版集團　2006

《後現代主義文化與美學》[美]傑姆遜著　唐小兵譯　北京大學出版社　1987

《後現代主義》[法]讓-弗‧利奧塔等著　趙一凡等譯　社會科學文獻出版社　1999

《理性與啟蒙──後現代經典文選》江怡主編　東方出版社

《從黑格爾到尼采》[德]卡爾‧洛維特著　李秋零譯　三聯書店　2006

《作為意志和表像的世界》[德]尼采著　石沖白譯　商務印書館　1994

《哈威爾文集》[捷克]瓦茨拉夫‧哈威爾著　崔衛平譯

《孤獨的人群》[美]大衛‧理斯曼著　王昆等譯　南京大學出版社　2002

《從結構到解構》[法]弗朗索瓦‧多斯著　季廣茂譯　中央編譯出版社　2005

《抽象與移情》[德]沃林格著　王才勇譯　遼寧人民出版社　1987

《影響的焦慮》[美]哈樂德‧布魯姆著　徐文博譯　三聯書店　1989

《發達資本主義的抒情詩人》[德]本雅明著　張旭東等譯　三聯書店　1989

《資本主義文化矛盾》[美]丹尼爾‧貝爾著　趙一凡等譯　三聯書店　1989

《單向度的人──發達工業社會意識形態研究》[美]赫伯特‧馬爾庫塞著　張峰等譯　重慶出版社　1988

《野性的思維》[法]克洛德－列維‧施特勞斯著　李幼蒸譯　中國人民大學出版社　2006

《結構人類學》[法]克洛德－列維‧施特勞斯著　李幼蒸譯　中國人民大學出版社　2006

《文化研究導論》[英]阿雷恩‧鮑爾德溫等著　陶東風等譯　高等教育出　2004

《藝術與視知覺》[美]魯道夫‧阿恩海姆著　騰守堯　朱疆源譯　中國社會科學出版社　1984

《全球社會學》[英]羅賓‧科恩等著　文軍等譯　社會科學文獻出版社　2001

《情感與形式》[美]蘇珊・朗格著　劉大基　傅志強　周發祥譯　中國社會科學出版社　1986

《藝術原理》[英]羅賓・喬治・科林伍德著　王至元　陳華中譯　中國社會科學出版社　1985

《藝術風格學》[瑞士]H・沃爾夫林著　潘耀昌譯　遼寧人民出版社　1987

《論藝術的精神》[俄]康定斯基著　查立譯　中國社會科學出版社　1987

《接受美學與接受理論》[聯邦德國]H・R・姚斯[美]R・C・霍拉勃著　周寗　金元浦譯　遼寧人民出版社　1987

《非同尋常的大眾性幻想與群眾性癲狂》[英]查裏斯・麥基著　李紹光等譯　中國金融出版社　2000

《劍橋藝術史》多人著　羅通秀　錢乘旦譯　中國青年出版社　1994

外文著作：

A HIETORY OF ART: SIR LAWRENCE GOWING, BARNES & NOBLE BOOKS

WORLD CINEMA 1895-1980: DAVID ROBINSON, EYRE METHUEN LTD, 1981

FILM THEORY: AN INTRODUCTION: ROBERT LAPSLEY, MANCHESTER UNIVERSITY PRESS

影像資料：

中外影像資料約 3000 餘部

後記

　　這篇後記是論文尚未完稿、還在修改過程之中寫成的。但因有感而發，所以「後記」做成了「先記」。

　　本文的選題相對龐大，幾乎像誕生之初的電影一樣野心勃勃，渴望探究所有的問題。進入寫作階段才發現這一選題對於我來說究竟有多麼困難！期間幾度易稿，多虧導師會林、紹武先生多次的批評與指正。我所就讀的北京師範大學藝術與傳媒學院電影學博士點致力於中國民族電影美學的開拓和建設，希望本文的工作終於能成為其中的一部分。

　　師從我的導師黃會林先生已有十四年，十四年彈指一揮間，然而這十四年中我的導師和紹武先生為我花費的心血不能勝數。他們深邃的歷史觀點絲毫不參雜任何實用主義的觀點，他們理想的堅貞令後學仰之彌高，他們所勾勒出的博大精深的電影美學建設藍圖也強烈的吸引著學生，慚愧的是，師從導師十餘年，學習導師牢固的專業知識、不折不撓的實幹精神和積極樂觀的處事態度，但在治學的嚴謹和對理想的堅持方面始終相距甚遠，因此常有偏激和猶疑，使兩位導師常有恨鐵不成鋼之憾。但我深信，兩位導師十餘年來的教誨將是我一生受用不盡的珍貴財富，無論歷史觀點、學術觀點還是做人態度，兩位導師都為我樹立了典範，使學生得以不斷自省，並走向成熟。

　　遺憾的是，本文中仍然有偏頗舛誤之處，願恭聆導師賜教，願與紹先生繼續進行長夜探討，將我所百思未得其解的許多歷史和現實問題逐步理清思緒。

　　還需要說明的是：有幾段引用的資料是在近十年的學習過程中慢慢積累的，出處已經湮沒不可考，特此聲明，並對原作者致以歉意。

　　我要感謝藝術與傳媒學院所有的老師及同事們十年來給我的幫助。感謝我的學生們，是他們的熱情使我的工作獲得了最大程度的快樂，感謝汪佳娜幫助我搜集資料。感謝周傳基老師和馬原，他們曾給予我很大的影響。感謝我的父母親人給我的支持、督促和愛。感謝我的朋友曾子航，陪伴我共同度過很多沉迷觀影和熱烈探討的日子。

　　我愛電影，愛它「捕捉生命一如倒映一如夢境」，更愛這有電影和師長朋友扶持相伴的人生。

美學藝術類　PH0041

新銳文創
INDEPENDENT & UNIQUE

那個洞是哪裡來的
──試論中國電影困境的形成及發展戰略

作　　者	田卉群
主　　編	蔡登山
責任編輯	邵亢虎
圖文排版	姚宜婷
封面設計	陳佩蓉

出版策劃	新銳文創
發 行 人	宋政坤
法律顧問	毛國樑　律師
製作發行	秀威資訊科技股份有限公司
	114 台北市內湖區瑞光路76巷65號1樓
	電話：+886-2-2796-3638　傳真：+886-2-2796-1377
	服務信箱：service@showwe.com.tw
	http://www.showwe.com.tw
郵政劃撥	19563868　戶名：秀威資訊科技股份有限公司
展售門市	國家書店【松江門市】
	104 台北市中山區松江路209號1樓
	電話：+886-2-2518-0207　傳真：+886-2-2518-0778
網路訂購	秀威網路書店：http://www.bodbooks.com.tw
	國家網路書店：http://www.govbooks.com.tw

出版日期	2011年12月　初版
定　　價	250元

國家圖書館出版品預行編目

那個洞是哪裡來的：試論中國電影困境的形成
　及發展戰略 / 田卉群著. -- 初版. -- 臺北市：
　新銳文創, 2011.12
　　面；　公分. --（新美學叢書）
　ISBN　978-986-6094-39-2（平裝）

　1.電影片 2.文集 3.中國

987.9207　　　　　　　　　　100019761

讀者回函卡

感謝您購買本書，為提升服務品質，請填妥以下資料，將讀者回函卡直接寄回或傳真本公司，收到您的寶貴意見後，我們會收藏記錄及檢討，謝謝！
如您需要了解本公司最新出版書目、購書優惠或企劃活動，歡迎您上網查詢或下載相關資料：http:// www.showwe.com.tw

您購買的書名：_____

出生日期：_____年_____月_____日

學歷：□高中 (含) 以下　　□大專　　□研究所 (含) 以上

職業：□製造業　□金融業　□資訊業　□軍警　□傳播業　□自由業
　　　□服務業　□公務員　□教職　　□學生　□家管　□其它_____

購書地點：□網路書店　□實體書店　□書展　□郵購　□贈閱　□其他

您從何得知本書的消息？

　□網路書店　□實體書店　□網路搜尋　□電子報　□書訊　□雜誌

　□傳播媒體　□親友推薦　□網站推薦　□部落格　□其他_____

您對本書的評價：（請填代號　1.非常滿意　2.滿意　3.尚可　4.再改進）

　封面設計____　版面編排____　內容____　文／譯筆____　價格____

讀完書後您覺得：

　□很有收穫　□有收穫　□收穫不多　□沒收穫

對我們的建議：_____

11466
台北市內湖區瑞光路 76 巷 65 號 1 樓

秀威資訊科技股份有限公司　　　收

BOD 數位出版事業部

..

（請沿線對折寄回，謝謝！）

姓　　名：_____　年齡：_____　性別：□女　□男

郵遞區號：□□□□□

地　　址：_____

聯絡電話：(日)_____　(夜)_____

E-mail：_____